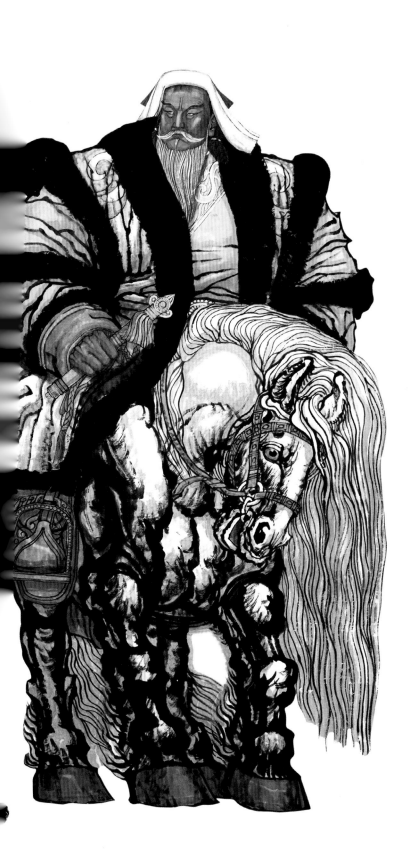

蒙古族历史人物

肖像集

包巴雅尔 编绘

内蒙古人民出版社

图书在版编目（CIP）数据

蒙古族历史人物肖像集 / 包巴雅尔编绘. -- 呼和浩特：内蒙古人民出版社，2017.4
ISBN 978-7-204-14702-1

Ⅰ．①蒙… Ⅱ．①包… Ⅲ．①肖像画－作品集－中国－现代
Ⅳ．①J224

中国版本图书馆CIP数据核字(2017)第078993号

蒙古族历史人物肖像集

作　　者	包巴雅尔
责任编辑	蔺小英
装帧设计	刘那日苏
责任监印	王丽燕
出版发行	内蒙古人民出版社
地　　址	呼和浩特市新城区中山东路8号波士名人国际B座5楼
网　　址	http://www.impph.com
印　　刷	内蒙古爱信达教育印务有限责任公司
开　　本	889mm×1194mm　1/16
印　　张	12
字　　数	100千
版　　次	2017年6月第1版
印　　次	2017年6月第1次印刷
印　　数	1－2000册
书　　号	ISBN978-7-204-14702-1
定　　价	48．00元

包巴雅尔简历

包巴雅尔，男，副教授，蒙古族，中国美术家协会会员，1958 年 9 月 20 日出生在内蒙古呼伦贝尔市新巴尔虎右旗，青少年时受长兄影响，一直酷爱绘画，如醉如痴地描绘草原景物，1977 年考入哈尔滨师范大学美术系，专修国画，主攻人物，兼攻山水、花鸟。

1982 年 12 月毕业，分配到内蒙古呼和浩特民族学院美术系从事中国画的教学与创作、研究工作。

1982 年毕业创作《蒙古族姑娘》，发表在《北方论丛》杂志 1982 年第 1 期上。

1983 年作品《三个牧民与太阳》获内蒙古自治区美术大展优秀奖。

1985 年与人合作创作连环画集《东藏魔影》（六本），由内蒙古人民出版社 1986 年出版。

1986 年作品《雪花》参加"世界和平年"全国青年美展，被中国美术馆收藏，并被收入《内蒙古优秀美术作品集》，由内蒙古人民出版社出版。

1988 年"内蒙古呼和浩特市十佳青年美术、摄影展"在呼和浩特举行，有 8 幅作品参展。

1990 年创作作品《阴山》,获内蒙古自治区美术大展优秀奖,并被收入《中国画年鉴》。

1991 年参加江格尔研究会举办的江格尔绘画展,创作以江格尔为题材的大型人物群像中国画作品,在香港及日本、美国等地展出,并被江格尔研究会收藏。

1992 年在香港举办"草原风情四人展",作品被国际友人收藏。

1993 年被《中国画家大辞典》作为词条收入。

1993 年作品《阴山岩石群》参加全国首届山水画大展,被收入画集出版,并在美国、澳大利亚展出。

1993 年被《国际现代书画篆刻家大辞典》作为词条收入。

1994 年 11 月作品《山水》参加中央电视台举办的"新铸联杯"中国画、油画精品展,并荣获中国画大奖第一名。

1995 年 7 月作品《东方之月》参加由中国画研究院举办的"中国山水画名家邀请展"。

1996 年 7 月应日本札幌市邀请,举办"中国美术展",并荣获日中文化交流贡献奖。

2004 年开始有 7 篇学术论文发表在自治区核心期刊和其他省级期刊。

2015 年承担全国蒙古文大中专院校中国画教材的编译工作,现已编辑完成。

2014 年与内蒙古师范大学教授苏和共同承担中国蒙古族历史文化丛书之六《蒙古历史一百名人》的编写工作,现已出版发行。

目　录

序

巴拉吉尼玛

看了包巴雅尔先生的《蒙古族历史人物肖像集》后，觉得很震撼！

我第一次目睹用熟练的绘画语言再现的如此多形神各异的蒙古族历史名人。该书包括一千多年来90位蒙古民族历史名人，为每位名人分别作了两幅画，除容貌逼真的半身肖像外，还根据每个人的特定环境、重大事件、重大业绩和时代背景，塑造了形象各异的全身像。这是一部涵盖蒙古民族历史全貌，全面、系统而集中描述蒙古族历史名人的人物画集，充分彰显了民族文化的精神内涵和审美风范。看了这些作品，使我不由得产生获得感和认同感。这对作者本人而言，无疑是绘画人生中的一次突破；对整个民族绘画界来讲，可以说填补了以绘画语言描述蒙古族历史的一项空白！

欣赏是一种审美享受、审美提高，我觉得这些作品至少有以下几个方面的特性：

一是题材的重大性。蒙古民族在漫长的历史长河中涌现出非常多的杰出人才，为推动历史发展做出了不可磨灭的贡献。作者抓住了这个关乎蒙古民族命运的重大题材，重塑了蒙古族历史名人。这些历史人物跨度很大，从蒙古族祖先孛儿贴赤那一直到杰出科学家李四光，足足跨越1300多年。历史人物是一面镜子，通过这些名人画像，我们可以了解和体会蒙古民族灿烂的文明史。

二是作品的系列性。系列是一种规模，是一种现象，单体和系列效果大不一样。作品成了系列，就很容易打动人，吸引更多人的关注。过去描绘蒙古族历史人物的单体作品也颇多，但把它变成系列化的人却几乎没有。这是该画集成功的主要原因，也是作者的高明之处！

三是手法的创新性。该书不仅体现了蒙古族历史人物的共性，更重要的是以线条表现手法和视觉夸张力度，刻画了不同历史时期、不同文化背景的人物个性。作品风格独特，表现手法具有创新性，在中国画的基础上吸取雕塑和蒙古族图案语言，取其精华，赋予新的时代内涵，使蒙古民族最基本的文化基因与当代文化相适应，并以高度的提炼概括技巧，以及"以形写神"，表现了人物精神，经过不断补充、拓展、完善，渐渐形

成了自己独有的画风。

四是传播的力度性。该书反映了蒙古民族文明史，体现了历史人物的精神风貌和思想品德，展示了习近平主席提倡的"吃苦耐劳、一往无前"的蒙古马精神，强有力地传播了蒙古民族的优秀文化。读了该书，不仅可以了解蒙古族历史及蒙古民族重要人物，而且可以让我们在审美过程中获得愉悦，感受魅力。

绘画作品是作者文化素养和艺术修养的重要体现。我比较了解巴雅尔先生，他有几个方面的优点：一是爱学习琢磨；二是有勇气，胆量大，工作起来非常投入；三是悟性强，颇有才气。学习的最高境界是悟，一旦明白了，出手就快。

该书是一部蒙古族文化的研究成果，也是作者对蒙古民族历史人物的探究成果。画蒙古族历史人物难度极大，人物多、跨度大，且大部分人物没有文献记载。作者翻阅大量文献，经过长期潜心研究和深入探索，深刻理解和准确把握了蒙古族历史人物的容貌及性格。他笔下的人物造型自然大度、豪放纵逸、生动逼真、形神兼备、气质非凡而性格明朗，不同阶段人物画呈现着不同的风神气骨，极具视觉冲击力，说明作者的绘画艺术已经走向成熟。

十年磨剑，今日看锋芒。相信作者会有更多更好的"锋芒"作品不断问世！

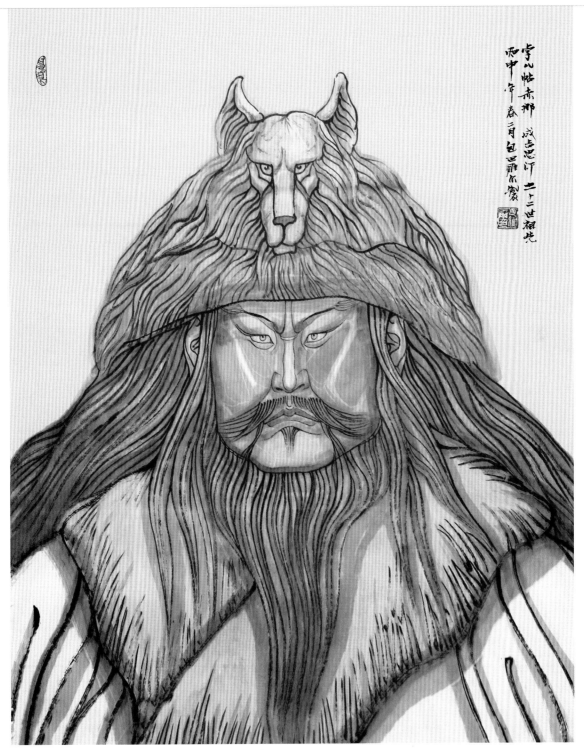

孛儿帖赤那

　　孛儿帖赤那，是成吉思汗二十二世祖先。他的准确生卒年月不详，根据《蒙古秘史》和有关资料推测，大约生活在 8 世纪中叶的唐朝天宝年间，与唐玄宗李隆基是同一个时代的人物。孛儿帖赤那多妻多子女，他的结发妻子为豁埃马阑勒。他们所生的儿子叫巴塔赤罕，后来继承了孛儿帖赤那蒙古部首领之位。蒙古部落在孛儿帖赤那的带领之下，走出深山老林，来到了不儿罕山脚下的蒙古大草原。

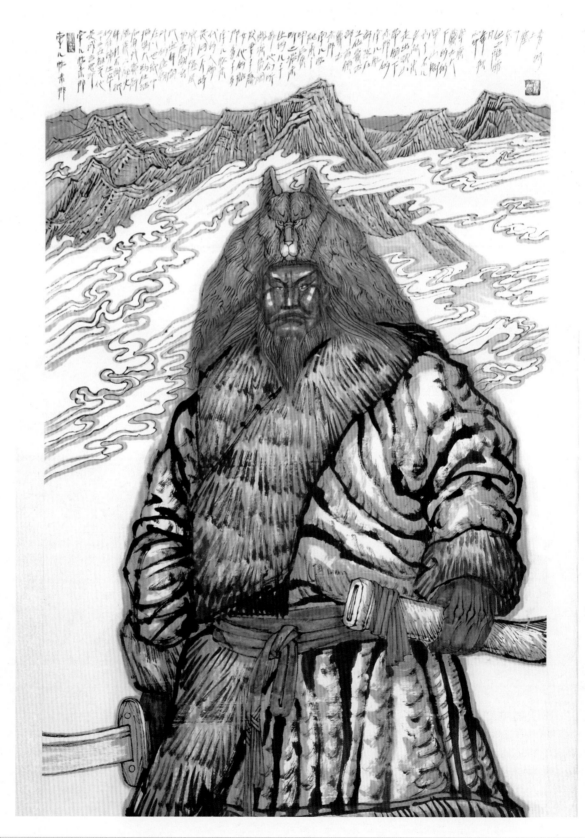

孛儿帖赤那

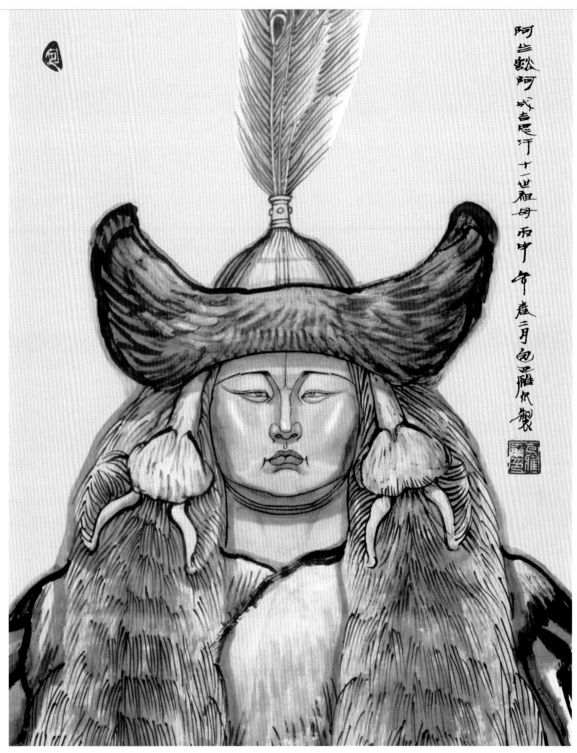

阿兰豁阿

　　阿兰豁阿是成吉思汗十一世祖母，具体生卒年月不详，大约生活在 10 世纪初叶（契丹建国初期）。阿兰豁阿天生丽质、聪慧能干，是成吉思汗祖先中比较出名的女性人物。她出生于勒拿河上游的秃麻惕部，很多学者认为秃麻惕部就是土默特部的古代名称。

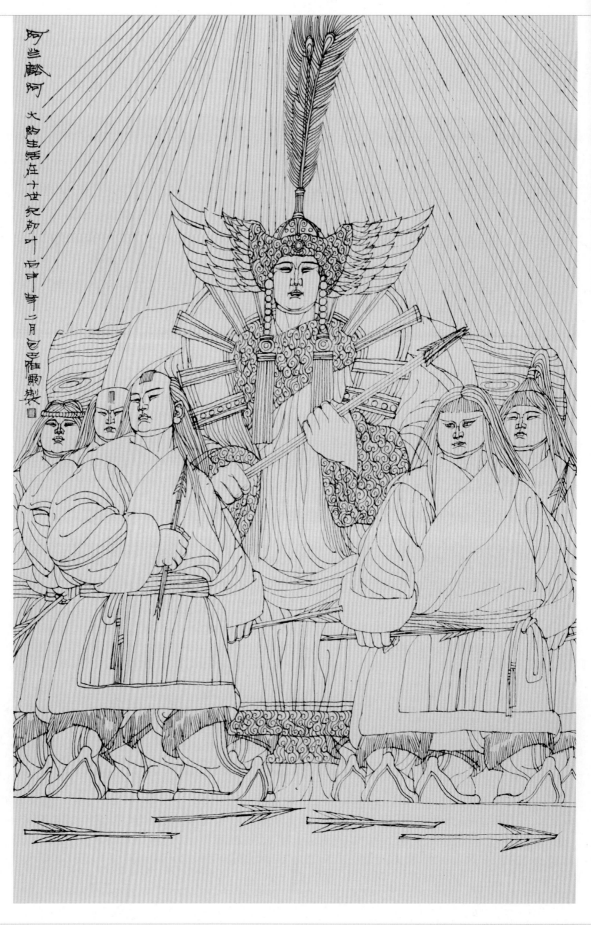

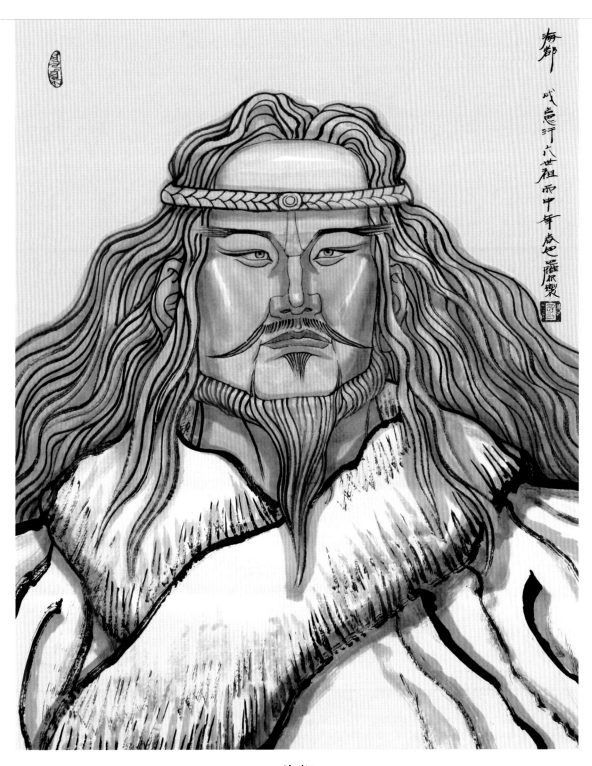

海都

　　海都，生卒年月不详，孛儿只斤氏，为成吉思汗六世祖，大约生活在 11 世纪上半叶。在蒙古历史上，海都是颇具影响的人物。当年在海都的领导下，蒙古孛儿只斤部势力逐渐强盛，打败了宿敌札剌亦儿部，附近各部相继归附，臣民人数日渐增加，形成了最初蒙古国的雏形，海都最早有了"汗"的尊号。

海都

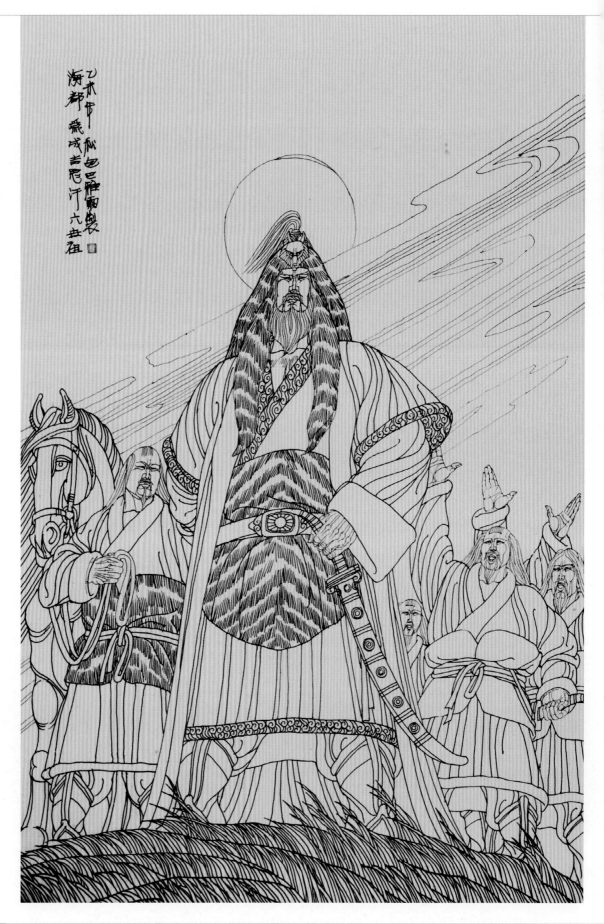

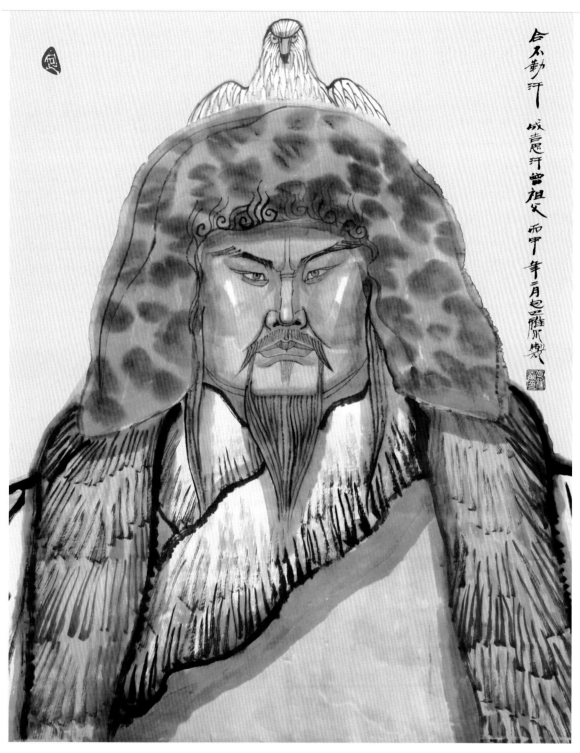

合不勒汗

　　合不勒汗，生卒年月不详，大约生活在 11 世纪末至 12 世纪初，是成吉思汗曾祖父。他在海都强盛蒙古孛儿只斤部的基础上，进一步统一蒙古各部，被尊为"全体蒙古人"的首领，并被推举为蒙古大汗。他与当时金朝统治者进行了不屈不挠的斗争，在成吉思汗之前的蒙古历史上留下了浓墨重彩的一笔。

蒙古族历史人物肖像集

合不勒汗

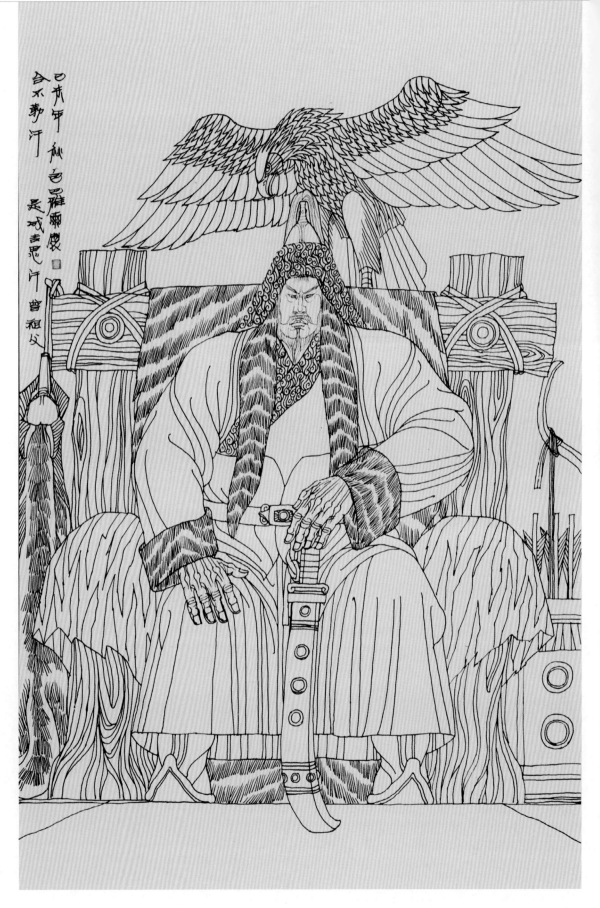

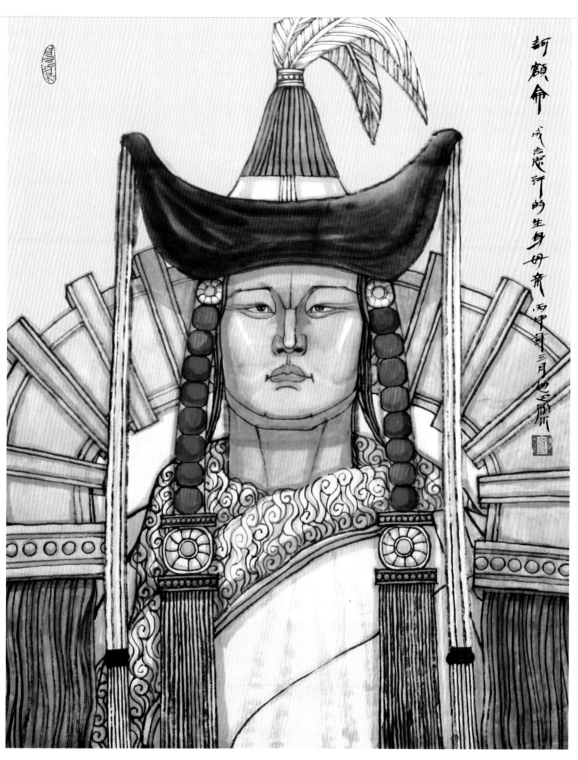

诃额仑

　　诃额仑是成吉思汗的生身母亲，其准确生卒年月不详。她是蒙古族历史上出类拔萃的一名巾帼英雄。诃额仑一生专心致力于孛儿只斤氏家族的复兴和蒙古民族的兴旺发展事业。她以自己的聪明才智抚育出了像成吉思汗那样的民族英雄。她的历史作用和功勋是不可磨灭的。她为蒙古民族的生存发展和实现大蒙古的统一，做出了重大贡献。

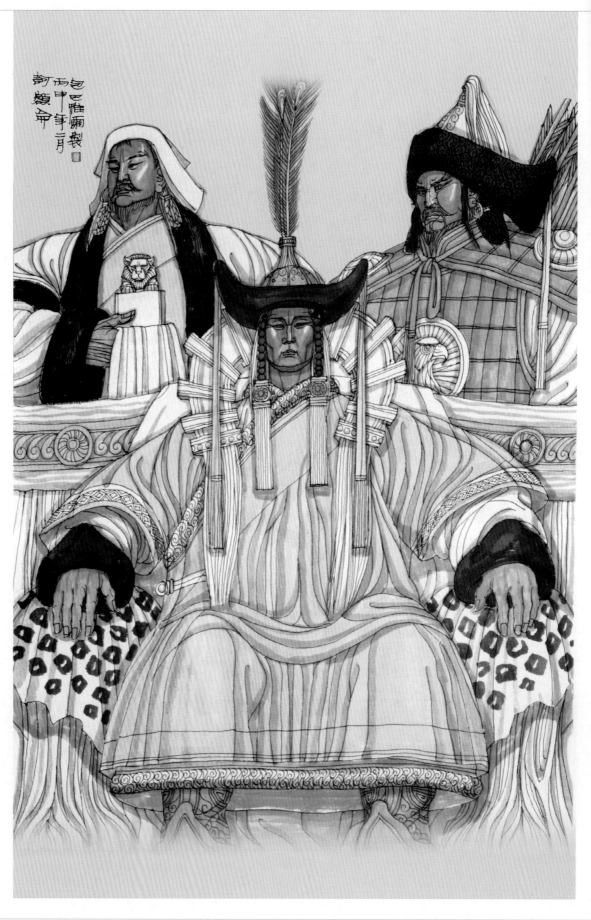

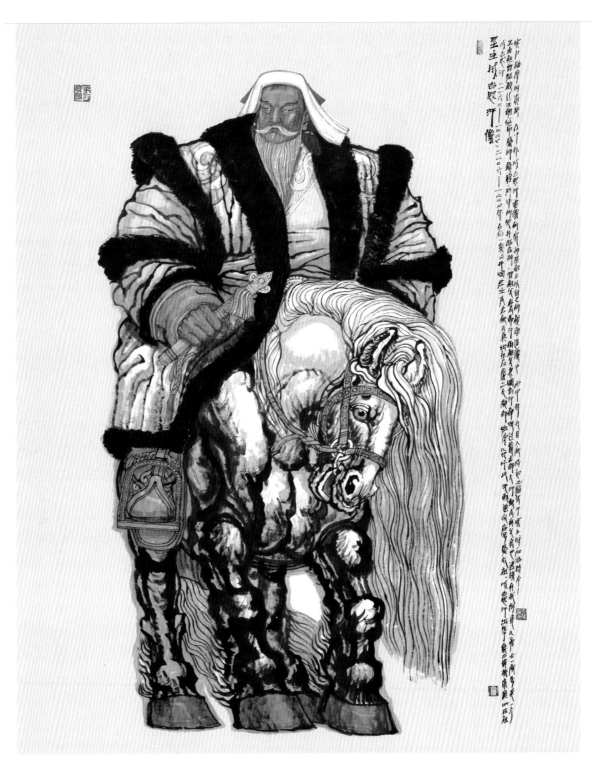

成吉思汗

　　成吉思汗（1162~1227），蒙古开国君主，1206~1227 年在位，本名铁木真，出生于蒙古乞颜部，孛儿只斤氏，元朝追认庙号为"太祖"。

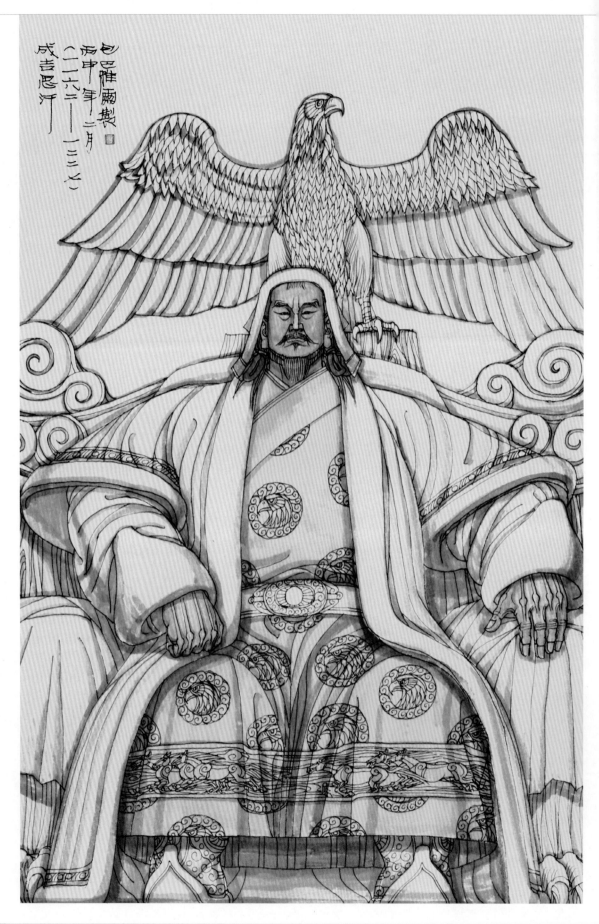

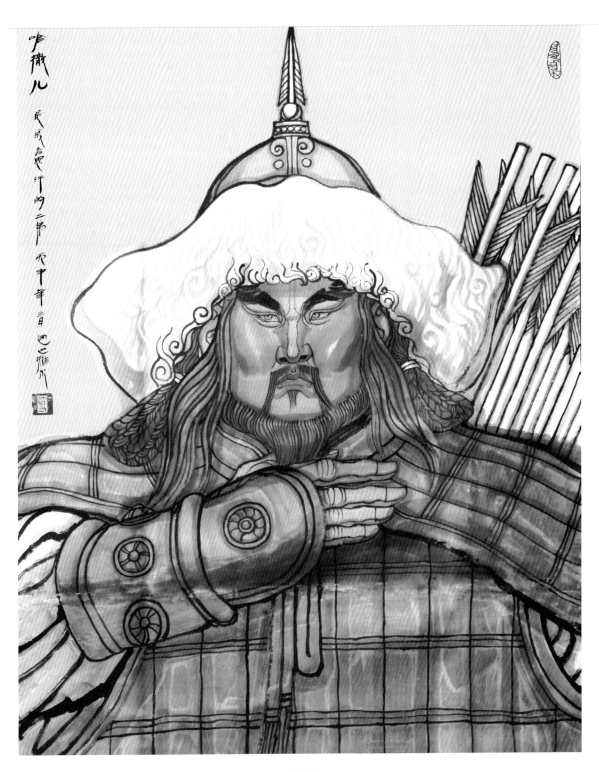

哈撒儿

　　哈撒儿（1164~1215？），出身于蒙古乞颜部孛儿只斤氏贵族家庭，是元太祖铁木真（成吉思汗）的二弟。《蒙古秘史》中译为拙赤合撒儿，《元史》《亲征录》写作哈撒儿，《诸汗源流黄金史纲》《蒙古源流》《大黄册》《金轮千辐》等蒙古文史籍记载为拙赤哈撒尔或哈布图哈撒尔。他生于公元1164年（金世宗大定四年、南宋隆兴二年），卒世时间尚无定论，一般认为是在1215年征战金朝后去世的（还有一说是在1227年病故）。

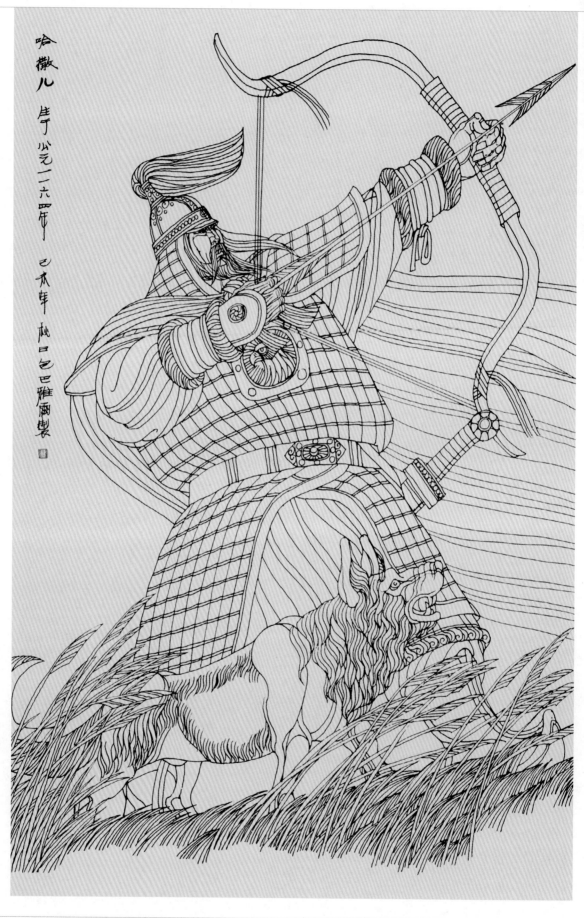

哈撒儿

生于公元一一六四年 己亥年 秋日 色巴雅爾制

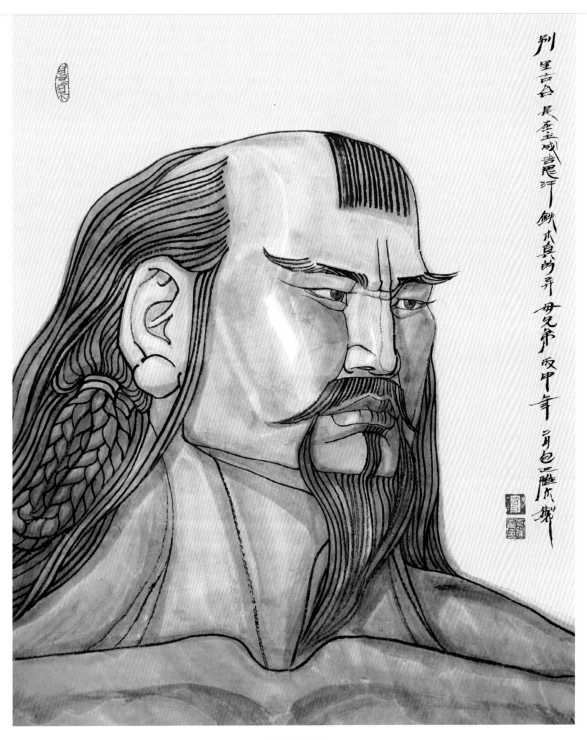

别里古台

别里古台（1164~？），孛儿只斤氏，是蒙古圣主成吉思汗铁木真的异母兄弟。他的母亲是也速该侧妃速赤格勒，按年龄排列应该是也速该第四子，大约出生于 1164 年。《元史》和《史集》中记载为也速该第五子，是根据其庶子地位而论的。除别里古台外，他母亲速赤格勒还生有另一个儿子别克帖儿，年长于别里古台。在成吉思汗少年时代，因别克帖儿、别里古台兄弟俩夺走了铁木真、哈撒儿钓得的鱼和射得的雀儿，于是铁木真、哈撒儿一怒之下，就背着母亲诃额仑用弓箭射死了别克帖儿。这之后，遭到母亲痛斥的铁木真深感愧疚，加之有别克帖儿要他善待别里古台的临终遗言，别里古台在日后得到成吉思汗的重用和信任。

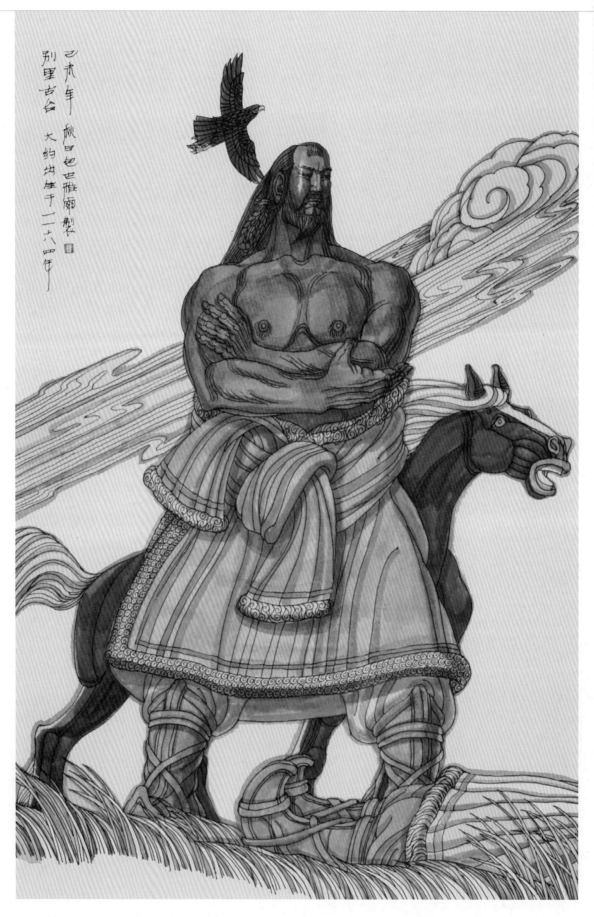

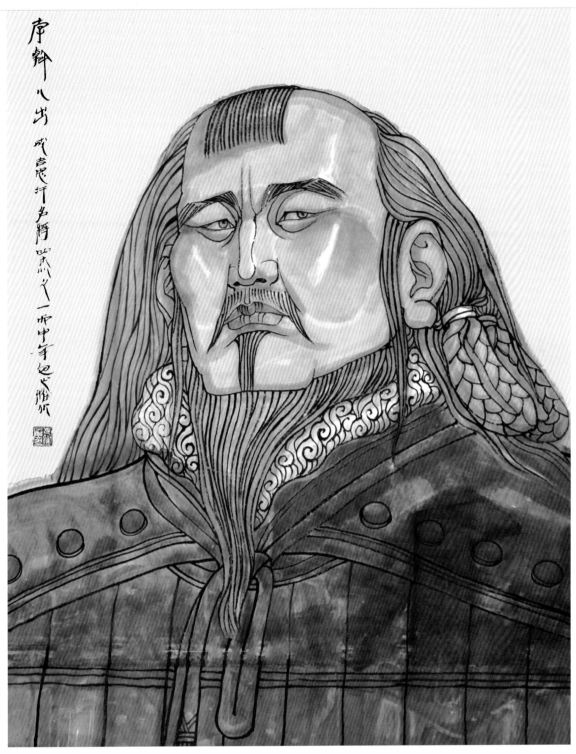

孛斡儿出

孛斡儿出（1162~1226），蒙古阿鲁剌惕部人，自幼跟随成吉思汗，曾多次立下奇功，是成吉思汗的名将四杰之一，十大开国功臣之一。

李斡儿出

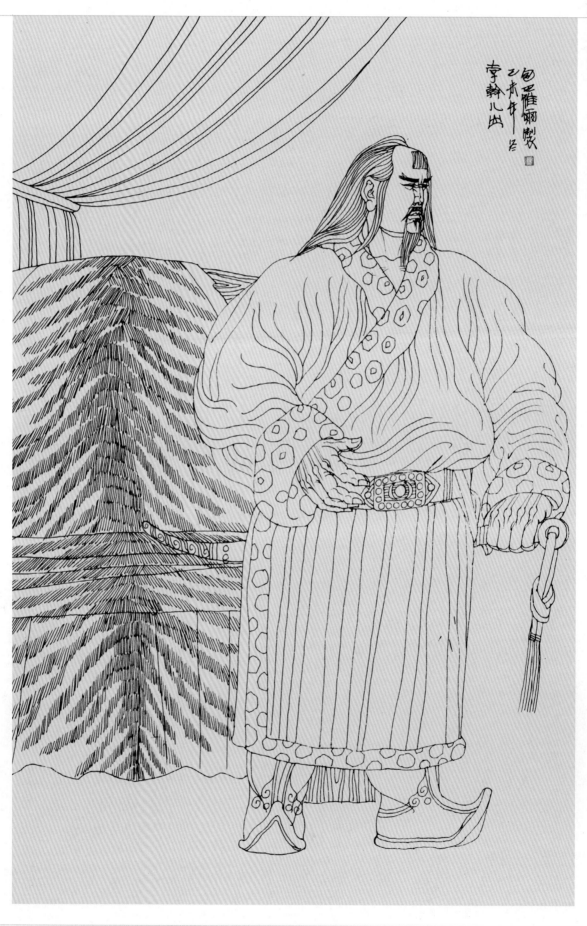

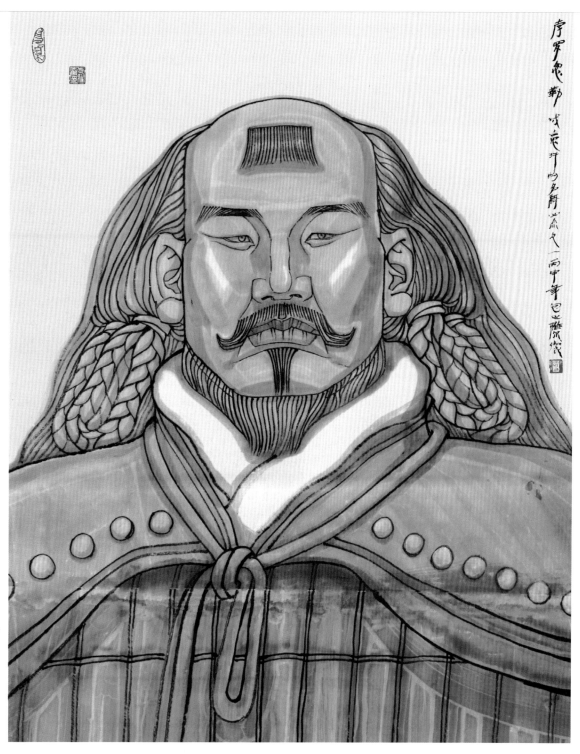

孛罗忽勒

孛罗忽勒（？ ~1217），蒙古主儿勤部人，是成吉思汗的名将四杰之一、蒙古十大开国功臣之一，在 95 个千户中，名列第 15 位，初为成吉思汗御食供奉和司膳（宝儿赤），后来当了护卫、百户长、千户长、怯薛长、万户长、右翼军副统帅。他立下很多功劳，成吉思汗很敬重他。

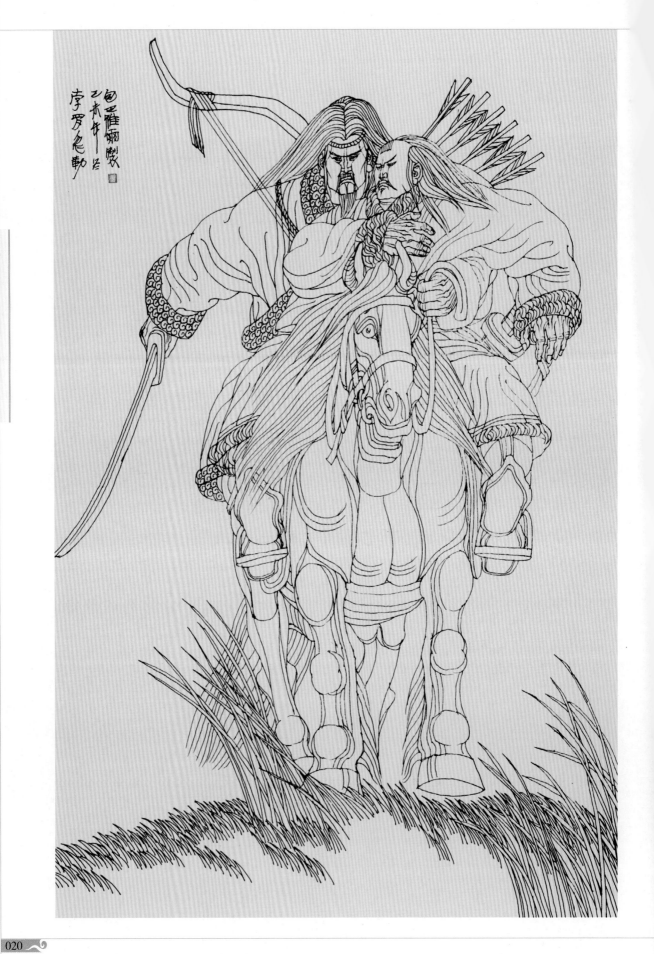

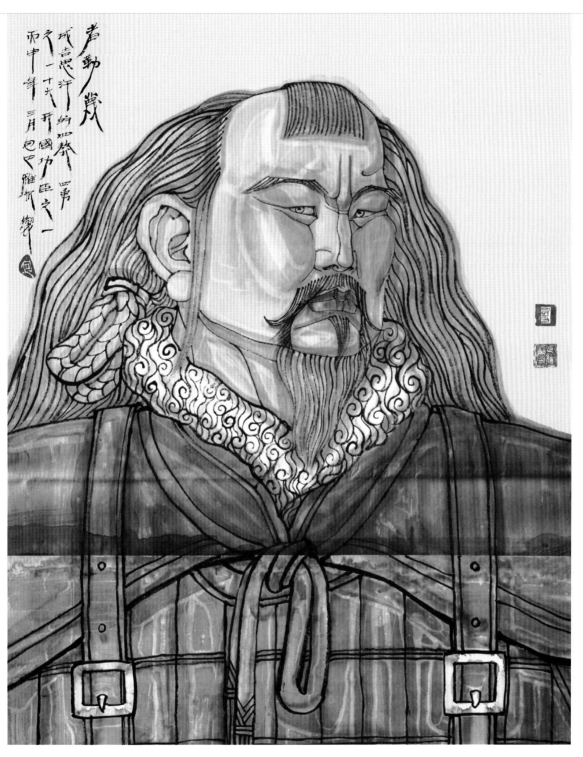

者勒蔑

　　者勒蔑（约1160~1210），兀良哈部人，蒙元帝国名将，成吉思汗的四獒（四勇）将军之一，十大开国功臣之一，早年辅佐成吉思汗，参加了统一蒙古高原各部族的战争，以骁勇善战著称，享有"巴特尔"（勇士）称号。蒙古建国时，被封千户长。

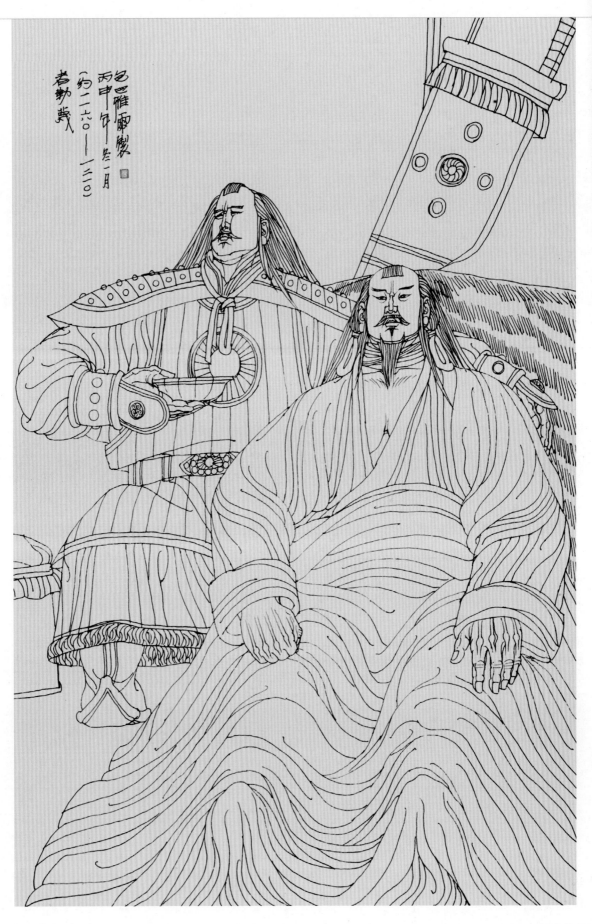

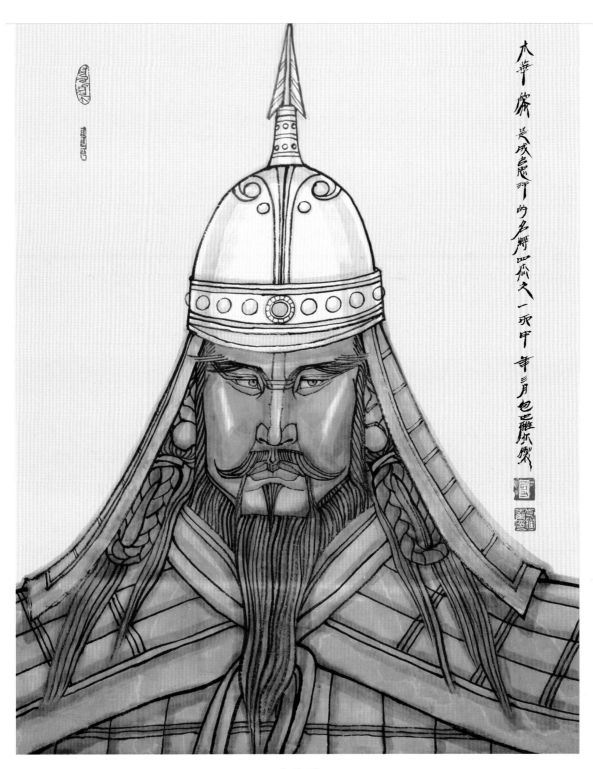

木华黎

　　木华黎 (1170~1223)，札剌亦儿部人，祖居蒙古高原斡难河东。他是大蒙古国开国功臣，是成古思汗的名将四杰之一。蒙古开国时，成吉思汗封木华黎、孛斡儿出二人为左右万户长，木华黎称为左手军统帅，在 95 个千户官中，排位第三，被成吉思汗称为开国元勋和左膀右臂。

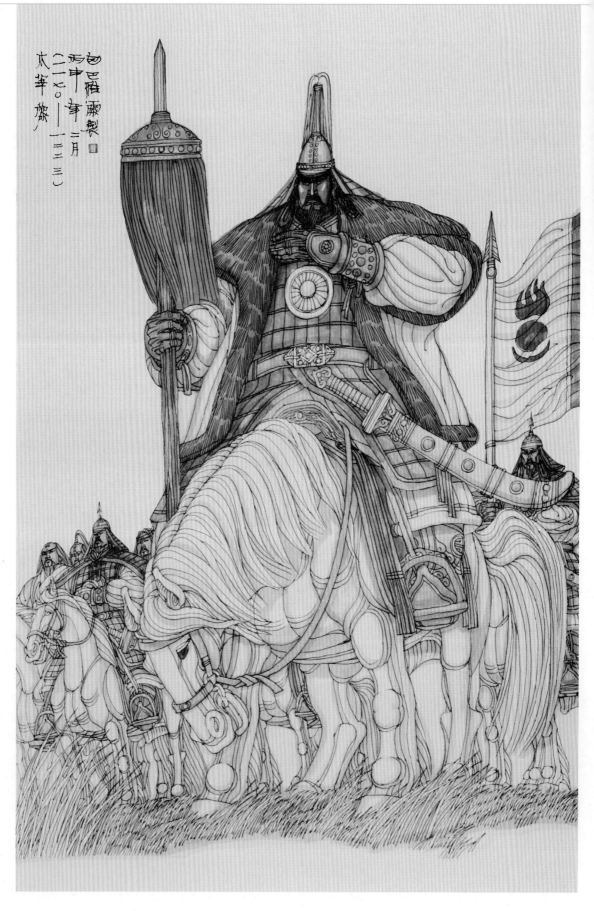

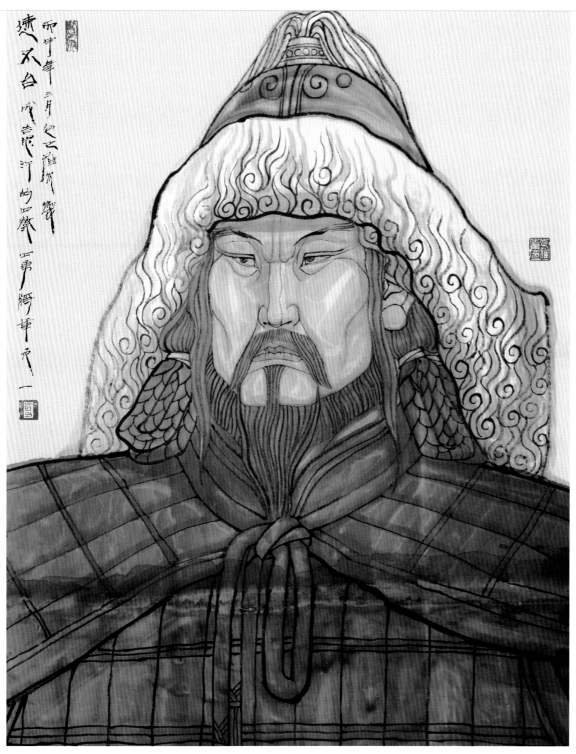

速不台

速不台（1175~1248），兀良哈部人，蒙元帝国名将，成吉思汗的四獒（四勇）将军之一。早年辅佐成吉思汗，参加了统一蒙古高原各部族的战争，曾经参加征西夏灭金朝的战争。以骁勇善战著称，享有"巴特尔"（勇士）的称号。蒙古建国时，封千户长。曾参与蒙古第一、第二次西征，使蒙古帝国版图扩展至欧洲一带。其征战所及东至高丽，西达俄罗斯、波兰、匈牙利，北到西伯利亚，南抵中原开封，是古代征战范围最广的将领之一。

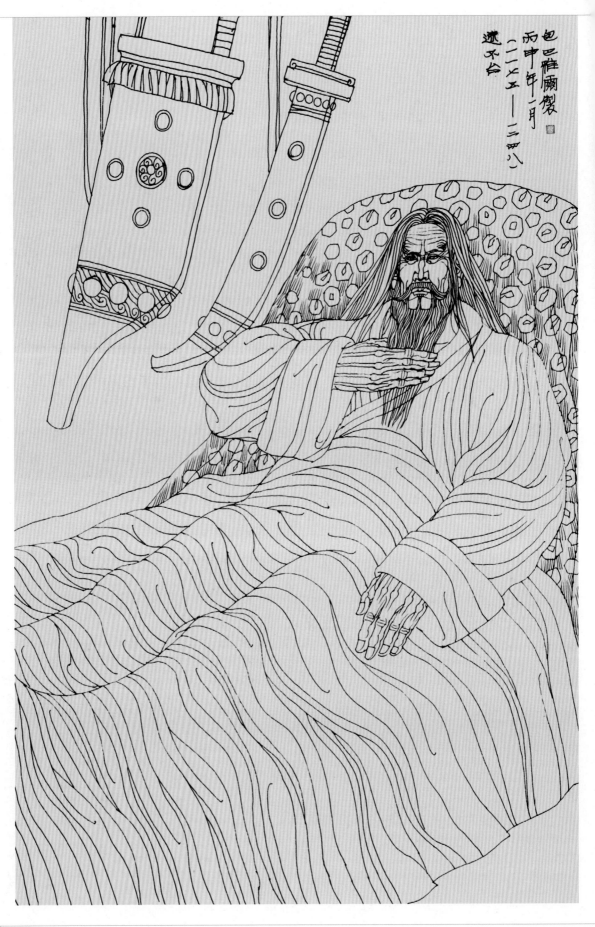

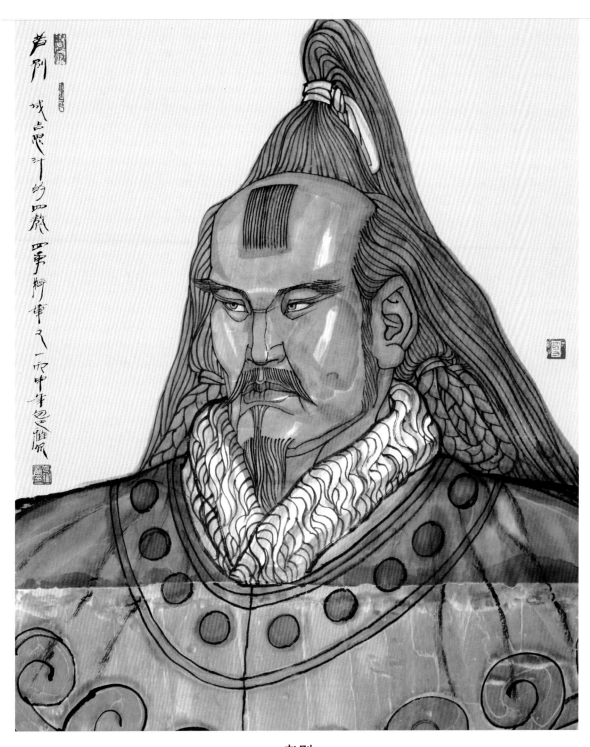

者别

者别（？ ~1224），别速惕部人，蒙元帝国名将，是成吉思汗的四獒（四勇）将军之一，也是十大开国功臣之一。由于他英勇善战，忠心效力，被成吉思汗授予十户长、百户长，直至被任命为第四十七世袭千户长之职。者别跟随成吉思汗参加了统一蒙古高原各部族的战争，参加了对金朝的作战，也参加了蒙古第一次西征。者别骁勇善战，每战总是担任前锋。他精于射术，能百发百中地射击飞动中的碗。在一次战斗中，曾徒手抓住敌军射来的箭镞，并搭上自己的弓射回去，竟然一箭穿透敌方主将的心窝，被传为美谈。此外，者别的刀法也是非常厉害的，在一生中南征北讨，手持蒙古弯刀杀敌无数，如入无人之境。

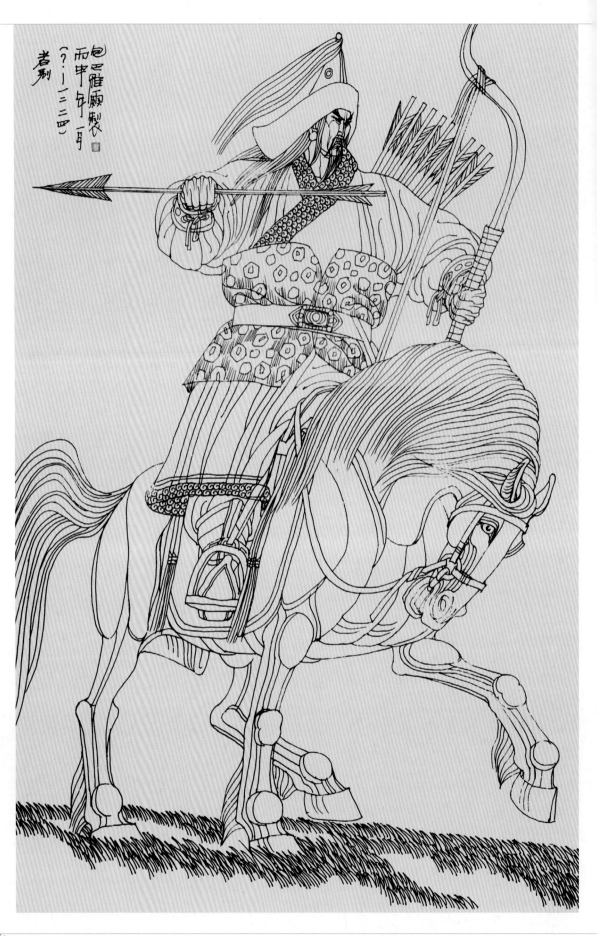

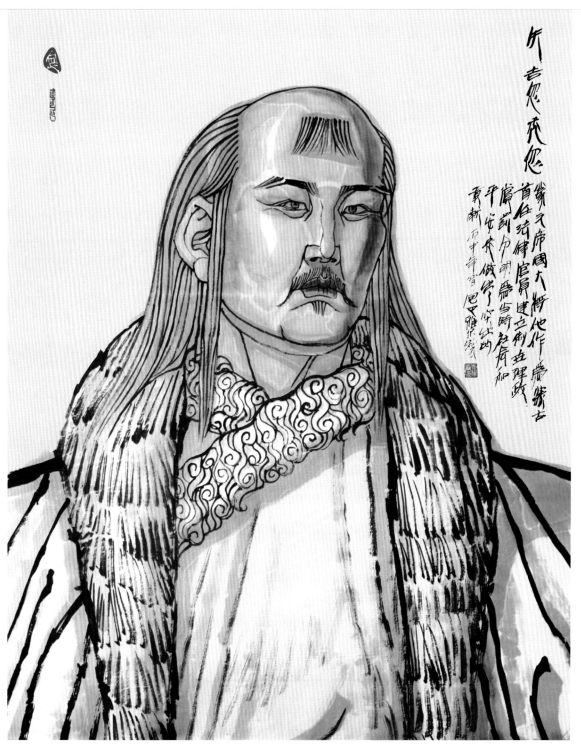

矢吉忽秃忽

　　失吉忽秃忽，生卒年月不详，塔塔儿氏，蒙元帝国大将。随成吉思汗统一蒙古诸部，也参加了蒙古第一次西征。蒙古建国后，被封为千户长，任"札尔忽赤"（大断事官），掌管司法和财赋。他作为蒙古首任法律官员，建章立制，治世理政，赏罚分明，为当时社会的和平安定做出了突出的贡献。

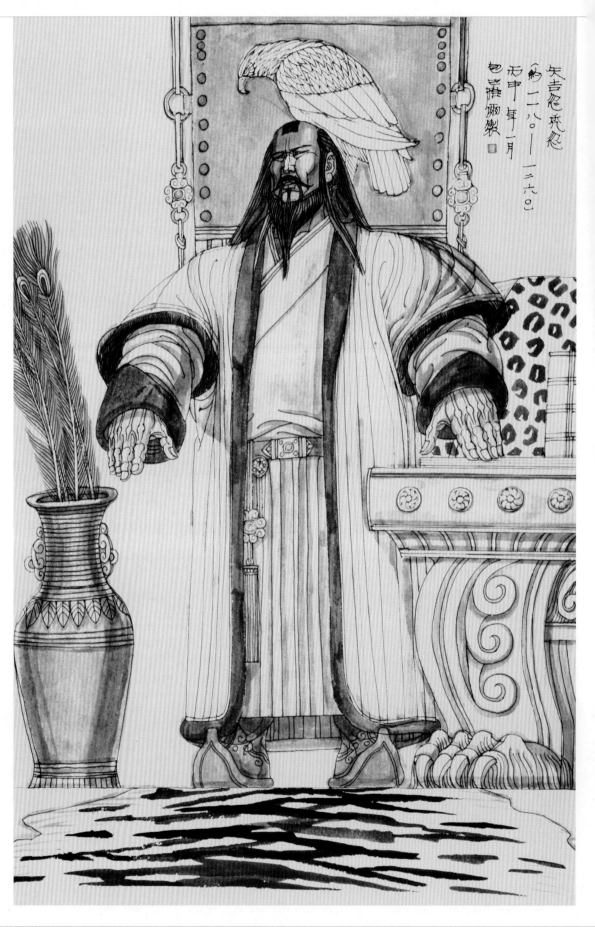

矢吉忽秃忽
（约一一八〇——一二六〇）
丙申年一月
包呂雅俐製

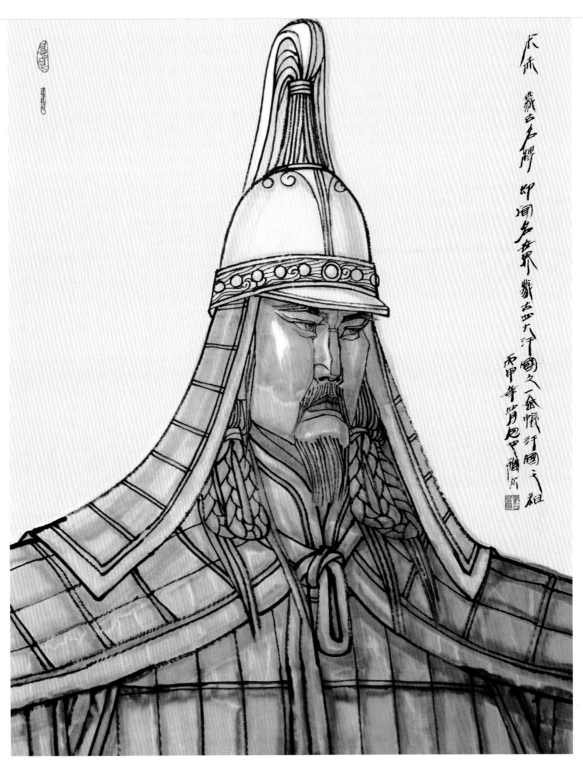

术赤

术赤 (1177~1225)，孛儿只斤氏，是成吉思汗与正妻孛儿帖所生长子，蒙古名将。成吉思汗建国后，以蒙古百姓分封子弟，术赤分得 9000 户百姓，又分得军队 4000 人。1225 年，成吉思汗划分了四个儿子的封地。术赤封地在最西，在也儿的石河以西，花剌子模以北，直至蒙古马蹄所到之处，他成为"术赤兀鲁斯"，即闻名世界的蒙古四大汗国之一的"金帐汗国"之祖。

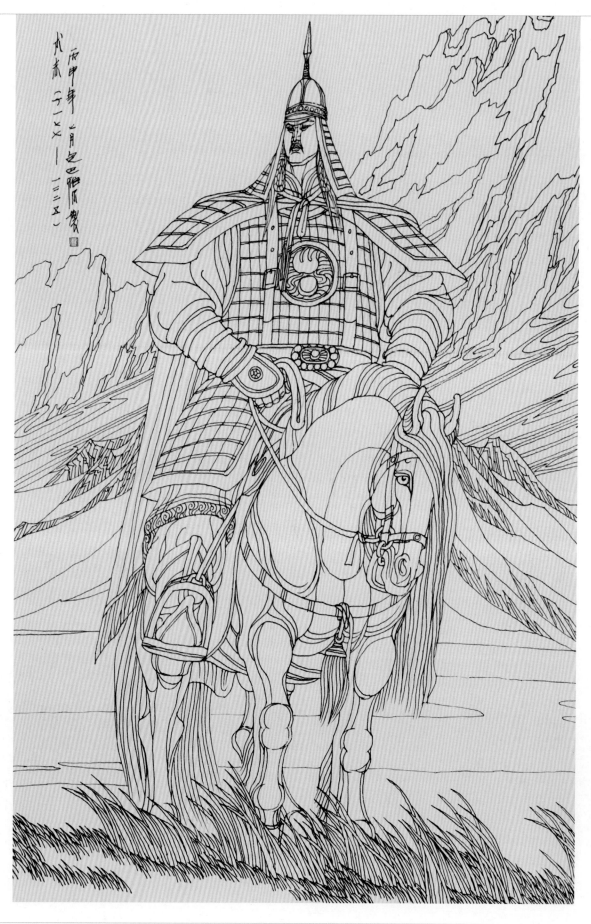

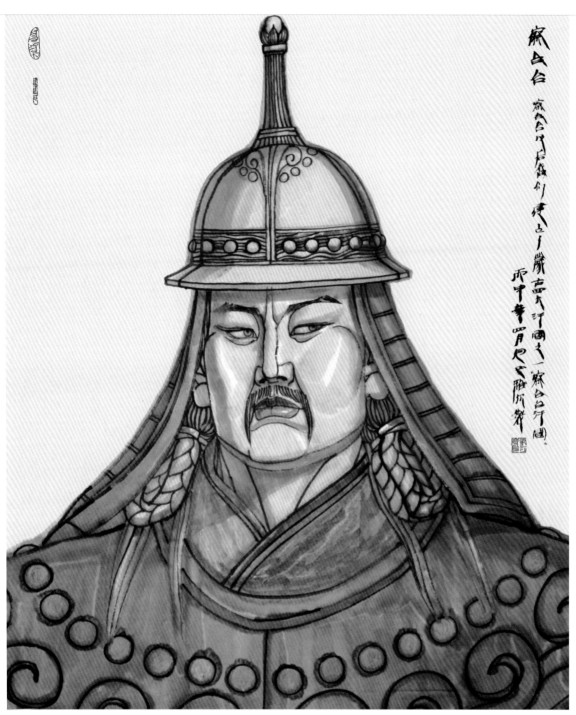

察合台

察合台（1183~1241），孛儿只斤氏，是成吉思汗与正妻孛儿帖所生次子。他是一位聪明能干、才智过人、富于学识、令人敬畏的蒙古名将。察合台熟悉札撒，是位严正不阿的执法者。成吉思汗命察合台掌管札撒和法律。成吉思汗对属下说："凡是具有强烈愿望，想知道札撒和大蒙古国法规的人，就去追随察合台。"成吉思汗建国后，以蒙古军民分授子弟，分给察合台的份额为百姓 8000 户，军队 4000 人。其受封地是河中地区、花剌子模的一部分、畏兀儿地区、喀什噶尔、巴达哈伤、巴里黑、哥疾宁以及直到忻都（印度）边境的所有地区。后来在此封地的基础上，察合台及后裔们建立了蒙古四大汗国之一的"察合台汗国"。他因此也成为察合台汗国的始祖。察合台经历了两代蒙古大汗——成吉思汗与窝阔台汗的统治时期。

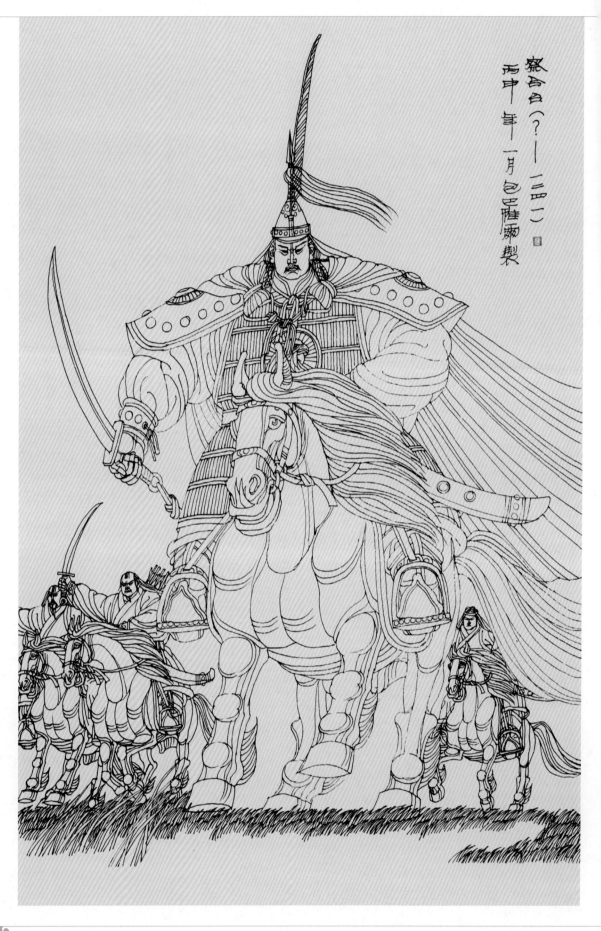

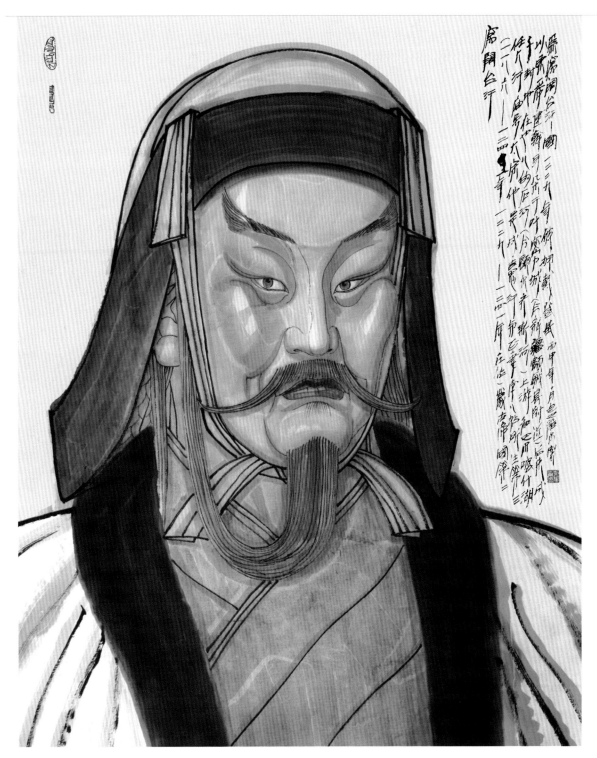

窝阔台汗

　　窝阔台（1186~1241），1229~1241 年在位，蒙古帝国第二任大汗。他是成吉思汗与正妻孛儿帖所生第三子。封地在也儿的石河（今额尔齐斯河）上游和巴尔喀什湖以东一带，建斡耳朵于叶密立城（今新疆额敏县附近），后来成为窝阔台汗国。1229 年被拥戴登基。他继承父亲的遗志，扩张领土，南下灭金，完成蒙古第二次西征。他在位期间，疆域版图曾扩充到华北及中亚和东欧。

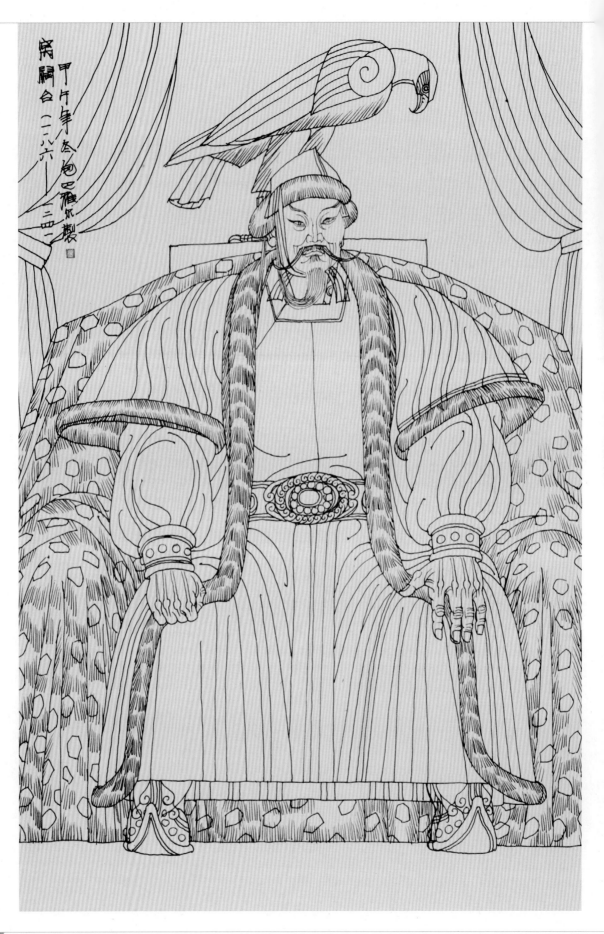

蒙古族历史人物肖像集

窝阔台汗

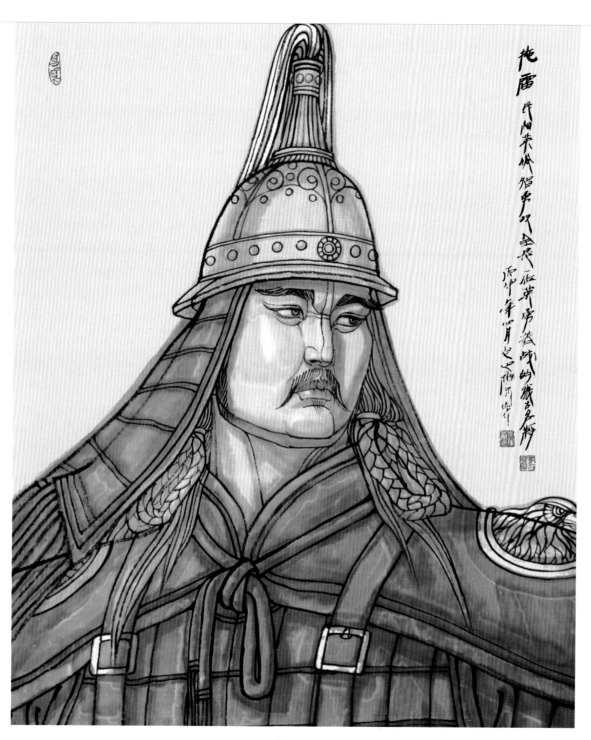

拖雷

　　拖雷（1193~1232），孛儿只斤氏，成吉思汗正妻孛儿帖所生的第四子。自幼跟随成吉思汗南征北战，父亲把他当做自己的"那可儿"（伴当），人们又称他为"也可那颜"（大官）。成吉思汗对拖雷评价很高，曾经说："凡欲追求勇敢、荣誉、武功、降国定天下的人，就去效力于拖雷。"成吉思汗生前分封诸子，拖雷留在父母身边，继承父亲在斡难河和怯绿连河的斡耳朵、牧地和5000百姓。成吉思汗留下的军队大部分由拖雷继承。拖雷长相英俊，智勇双全，是一位英勇善战的蒙古名将，深受父亲的喜爱。在成吉思汗去世后，曾经监国两年。在拖雷的子女中，前后涌现出蒙古帝国的三位大汗——蒙哥、忽必烈和旭烈兀（蒙古伊尔汗国大汗）。

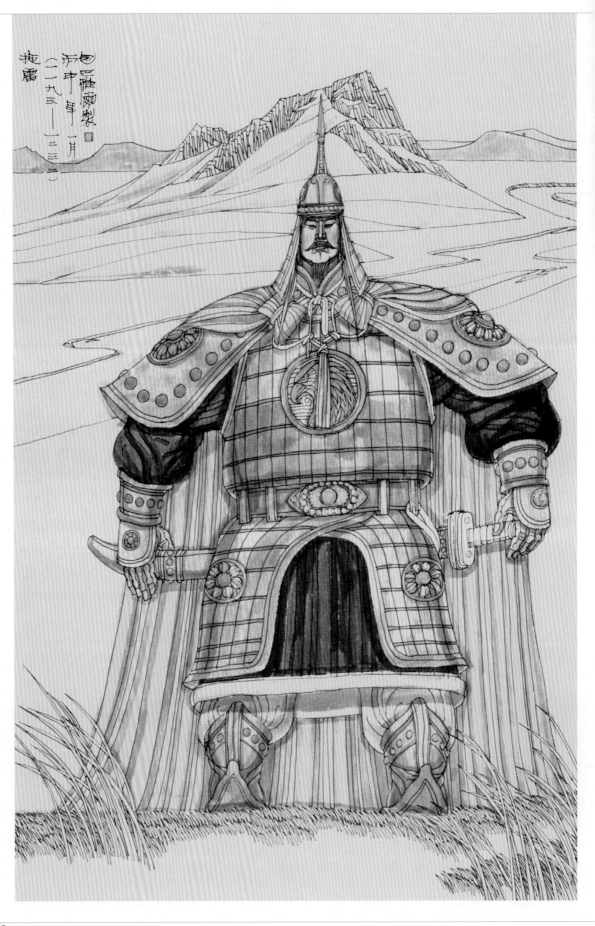

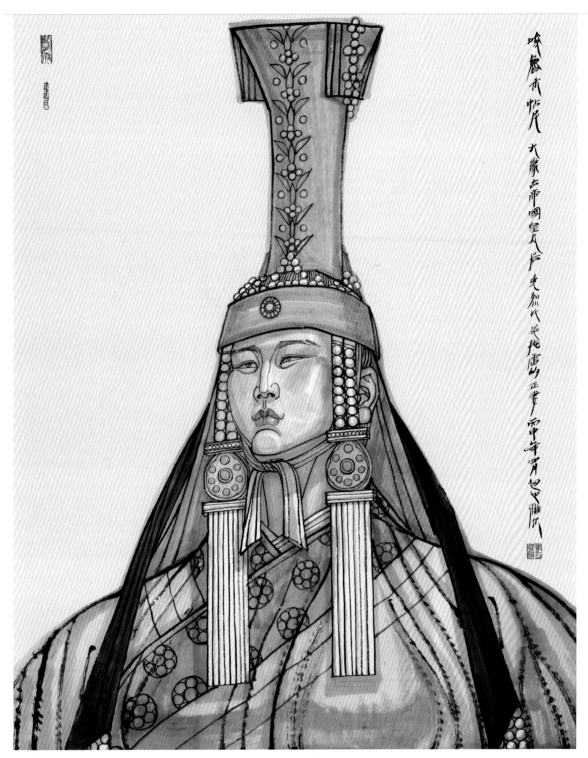

唆鲁禾帖尼

　　唆鲁禾帖尼（1192~1252），大蒙古国（蒙古帝国）皇太后，克烈氏，是拖雷的正妻，蒙哥、忽必烈、旭烈兀、阿里不哥的生母。她的四个儿子最终都成了蒙古帝国的君王。她的长子蒙哥从 1251 年起成为大汗，直到 1259 年战死疆场；忽必烈接替了其兄的汗位，从 1260 年开始统治蒙古帝国，一直到 1294 年；旭烈兀摧毁了从公元 750 年起就一直统治中东和波斯大部分地区的阿巴斯王朝，并在波斯建立了蒙古人的伊尔汗国；而她最小的儿子阿里不哥后来则统治了蒙古本土。由于她的这四个杰出的儿子都做过帝王，所以她被后世史学家称为"四帝之母"。

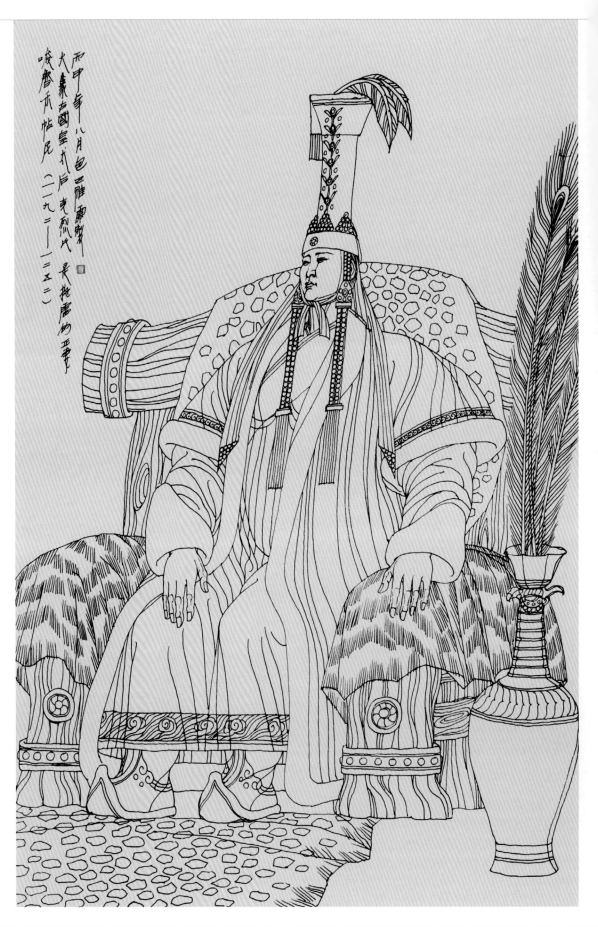

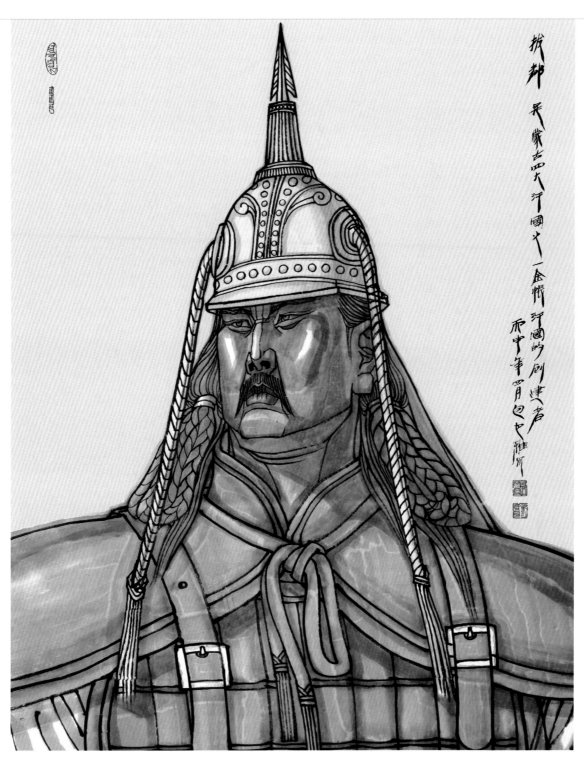

拔都汗

　　拔都（1208~1255）孛儿只斤氏，成吉思汗之孙、术赤之次子，母亲是弘吉剌部按陈那颜的女儿兀乞旭真可敦。拔都是蒙古四大汗国之一金帐汗国的创建者。作为蒙古历史上杰出的军事统帅之一，他文武双全。拔都曾与速不台等横扫东欧与西亚，沟通了东西方的交流，他的后裔至今还分布在欧亚大陆上。因他对部下将卒颇宽厚，不吝赏赐，蒙古人称他为"撒因汗"（很好的大汗）。

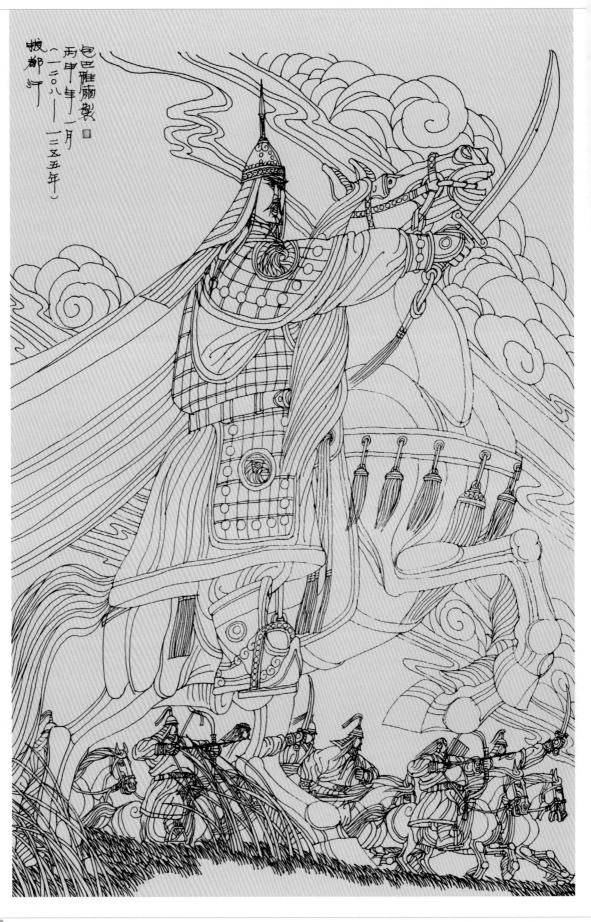

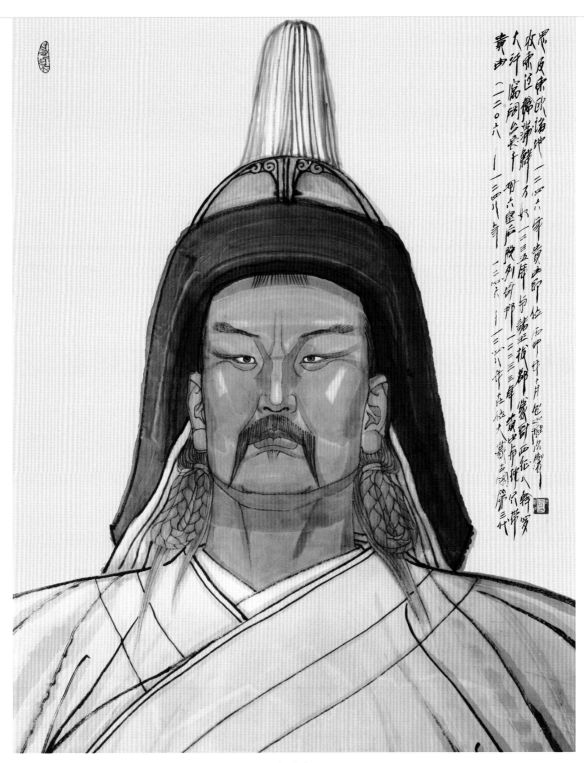

贵由汗

　　贵由（1206~1248），1246~1248 年在位，享儿只斤氏，大蒙古国第三位大汗。贵由是窝阔台汗长子，母亲为皇后乃马真氏。他早年参加征伐金朝的战争，又曾经和拔都参加第二次蒙古西征，在高加索作战。1246 年，贵由即蒙古大汗位。他登基后决意重现父祖的雄威，重新宣布西征。

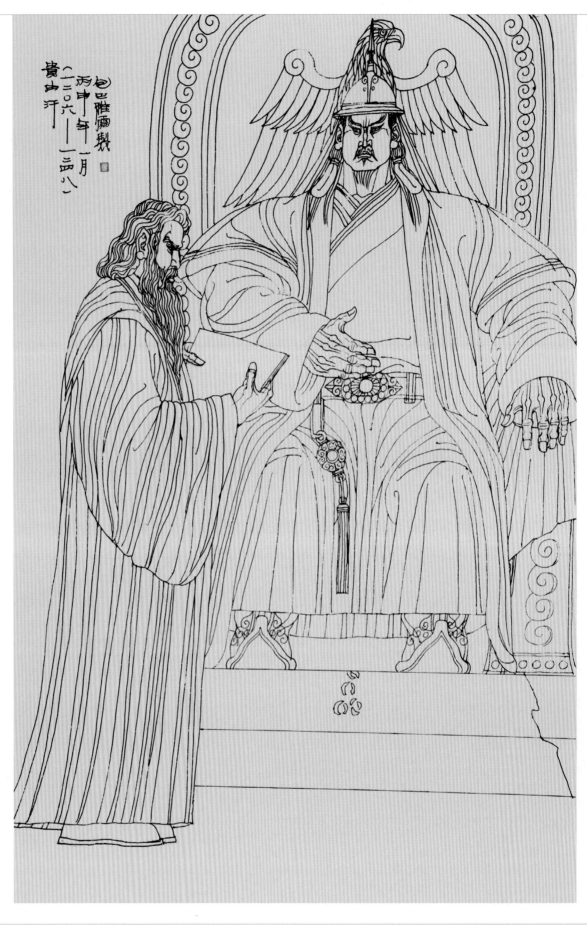

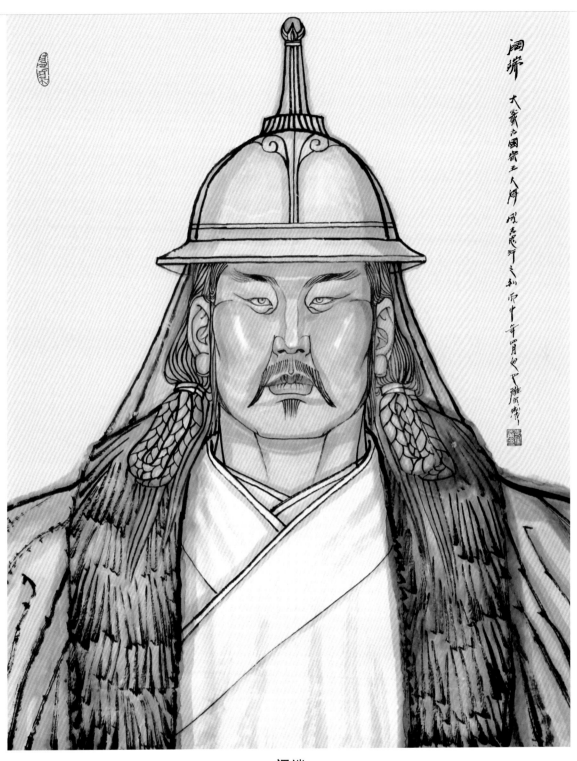

阔端

　　阔端（1206~1251），孛儿只斤氏，大蒙古国宗王、大将，成吉思汗孙、窝阔台次子。大蒙古国时期，镇守河西及秦陇，其封地在西夏故地。在攻宋战争中，率蒙古军首次攻入四川，占领成都。他在历史上的最大功绩是收服吐蕃地区（西藏），与吐蕃藏传佛教萨迦派首领萨迦班智达在凉州会盟，促使西藏僧俗首领降附蒙古，将西藏纳入元朝版图。

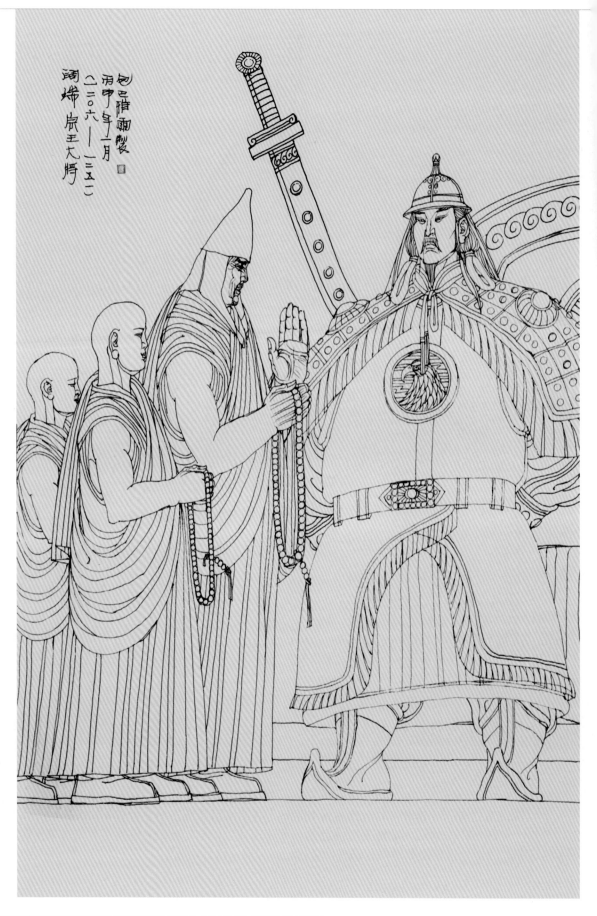

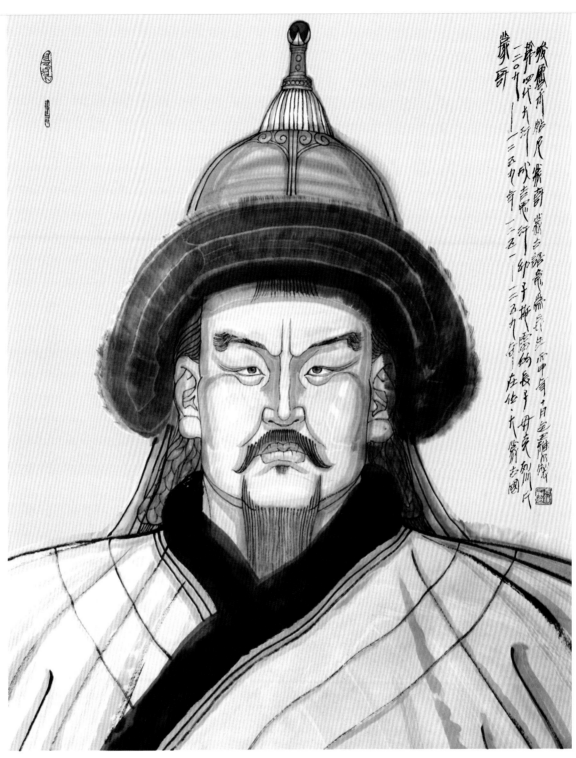

蒙哥汗

　　蒙哥（1209~1259），1251~1259 年在位，孛儿只斤氏，大蒙古国第四任大汗，史称"蒙哥汗"。1251 年至 1259 年在位。为元太祖成吉思汗之孙、拖雷长子，其四弟即元世祖忽必烈，母亲唆鲁禾帖尼。即位前曾参加拔都统率的蒙古第二次西征，进攻东欧和俄罗斯等地。即位后主要致力于攻灭南宋、大理等国，并派遣旭烈兀组织蒙古第三次西征。1259 年死于合川东钓鱼山下。元世祖忽必烈追尊蒙哥庙号为宪宗，谥号桓肃皇帝。

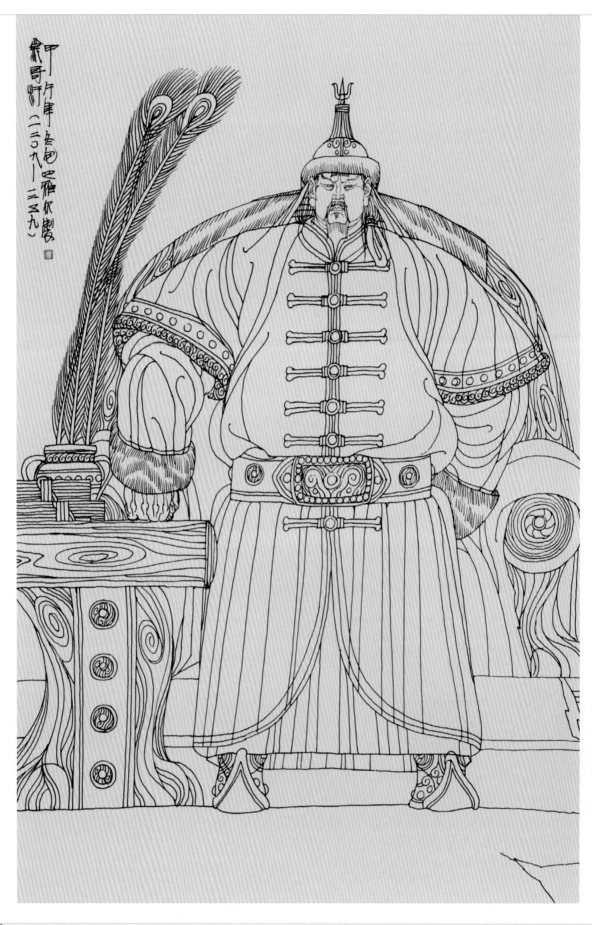

蒙古族历史人物肖像集

蒙哥汗

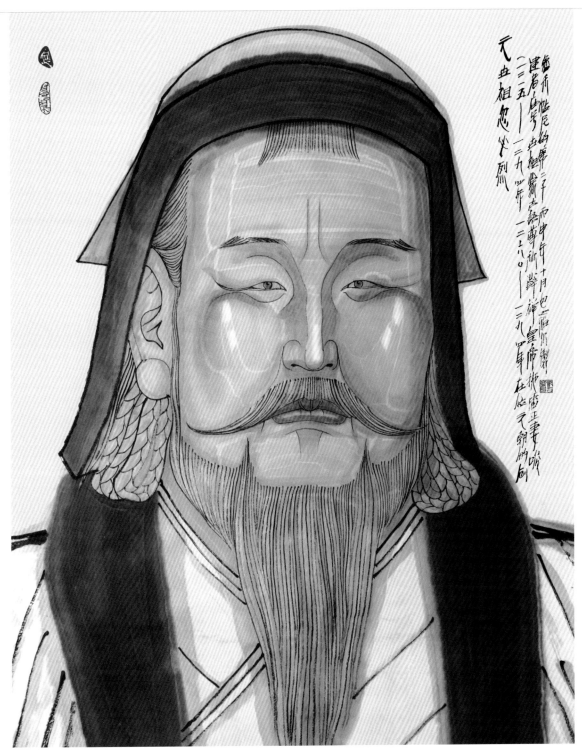

忽必烈汗

忽必烈（1215~1294），1260~1294 年在位，孛儿只斤氏，政治家、军事家。成吉思汗之孙，拖雷之子，蒙哥汗之弟。1260 年即大蒙古国汗位，1271 年改大蒙古国国号为"元"，在位 35 年。忽必烈灭南宋、大理国，统一全国，建立了中国历史上疆域最大的封建王朝。他还有很多功绩，包括改革政体，首创行省制度，定都大都（今北京），开凿运河，等等。忽必烈蒙古尊号"薛禅汗"，谥号圣德神功文武皇帝，庙号世祖。

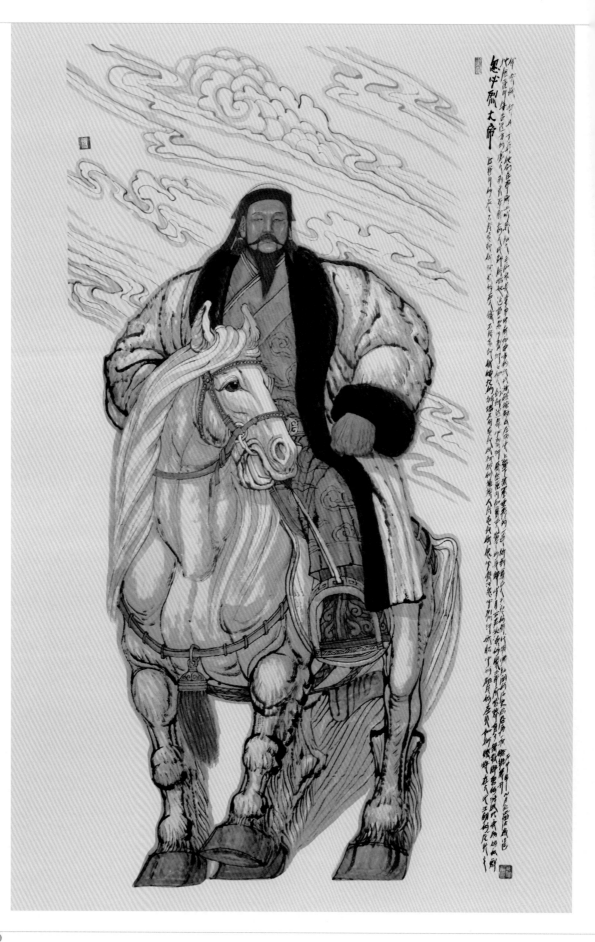

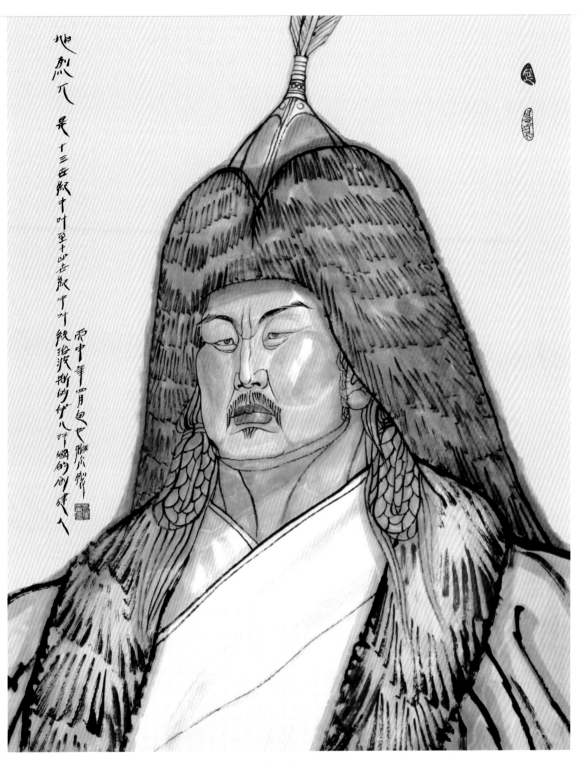

旭烈兀

旭烈兀（1217～1265），孛儿只斤氏，成吉思汗之孙，拖雷之子，忽必烈、蒙哥和阿里不哥的兄弟。旭烈兀是 13 纪中叶至 14 世纪中叶统治波斯的伊尔汗国的创建人。作为成吉思汗之孙，旭烈兀有着身份血统上的天然优势，而他的一次次的辉煌战绩也证明了他无愧于杰出军事统帅的称号。他将"上帝之鞭"伸向了西亚，在那里建立了蒙古人的国家。它的出现，完全改变了西亚历史的走向。

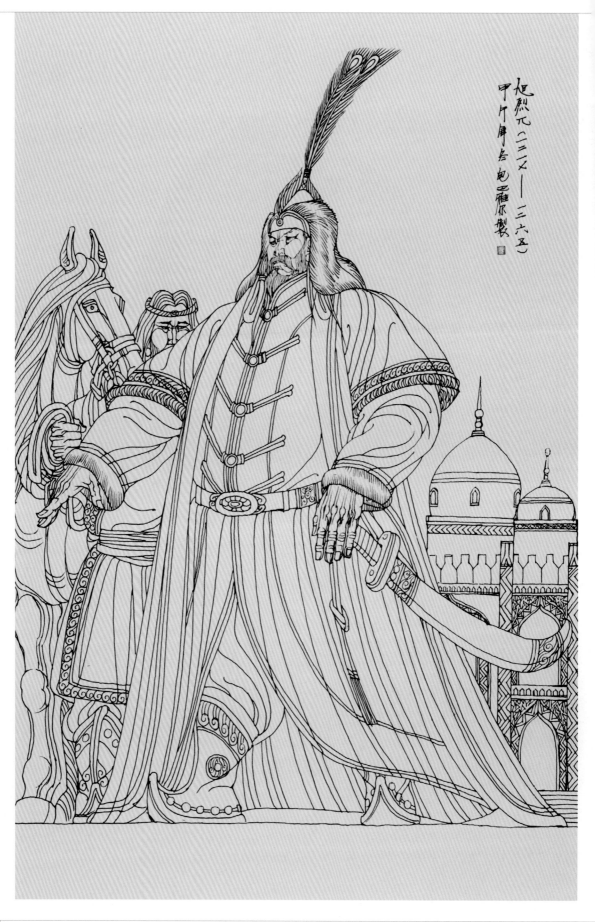

旭烈兀（一二一八——一二六五）
甲午年冬鲍凤林原製

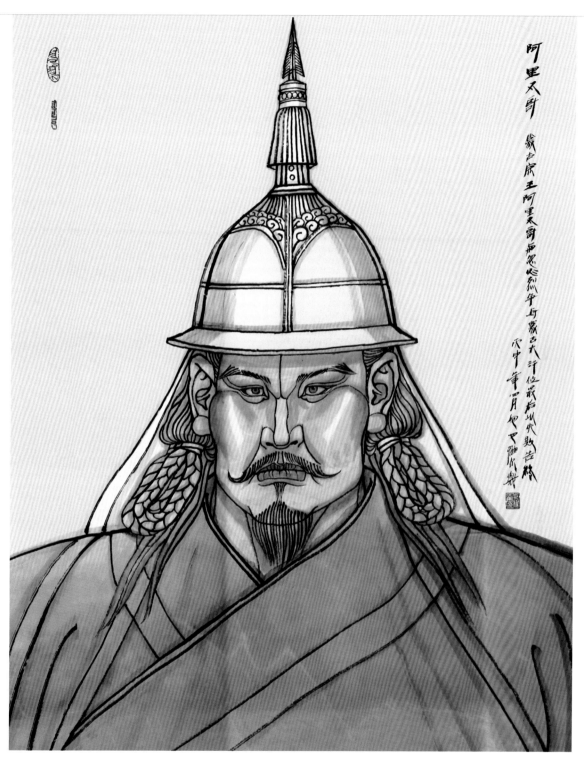

阿里不哥

　　阿里不哥（？～1266），孛儿只斤氏，蒙古宗王，成吉思汗孙，拖雷幼子，蒙哥和忽必烈的同母弟。阿里不哥与忽必烈争夺蒙古大汗位，最后以失败告终。

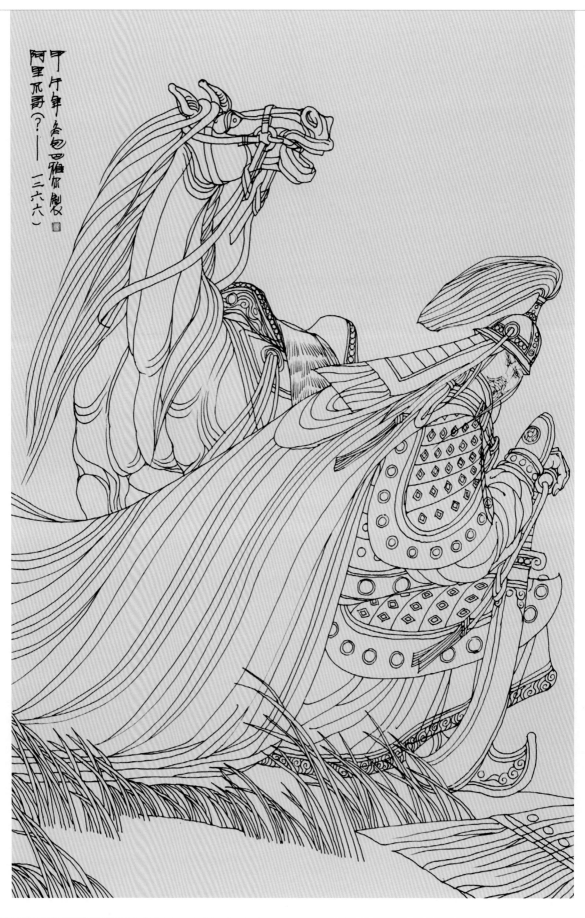

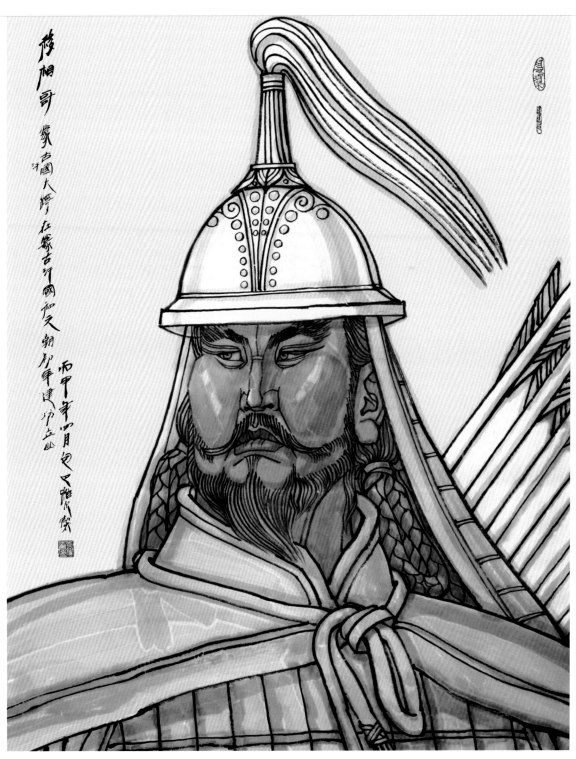

移相哥

　　移相哥（1192~1267），孛儿只斤氏，蒙古汗国大将，成吉思汗弟哈撒儿之子。在蒙古汗国和元朝初年建功立业，是哈撒儿家族中的佼佼者。

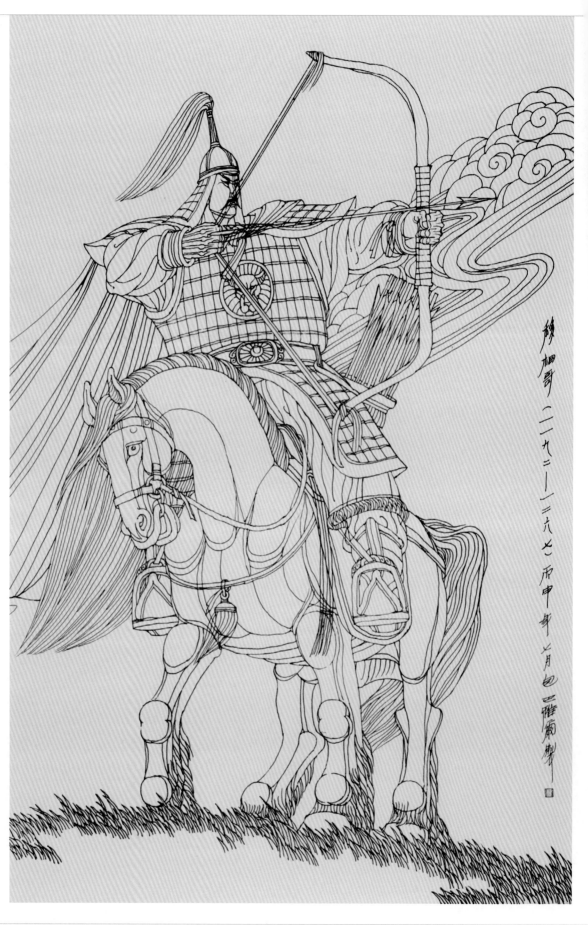

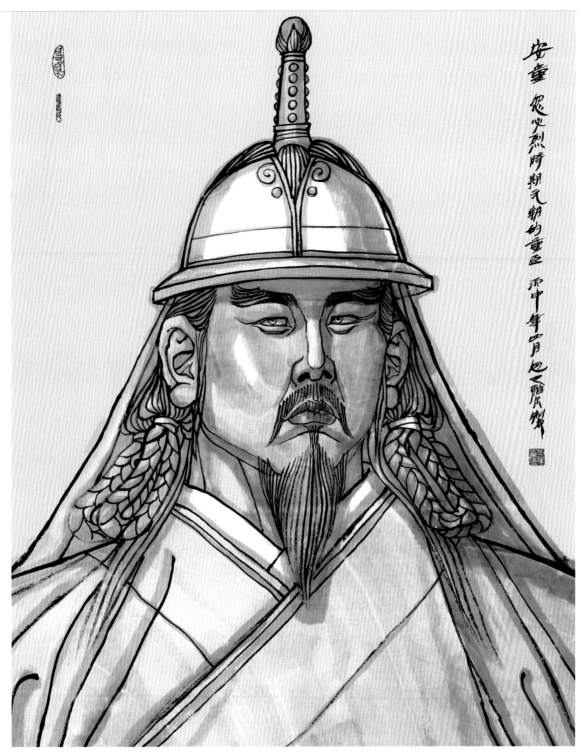

安童

安童（1248~1293），蒙古札剌亦儿部人，是忽必烈时期元朝的重臣。木华黎四世孙，祖孛鲁，父霸突鲁，母亲出生于弘吉剌部，是元世祖忽必烈察必皇后的姐姐。

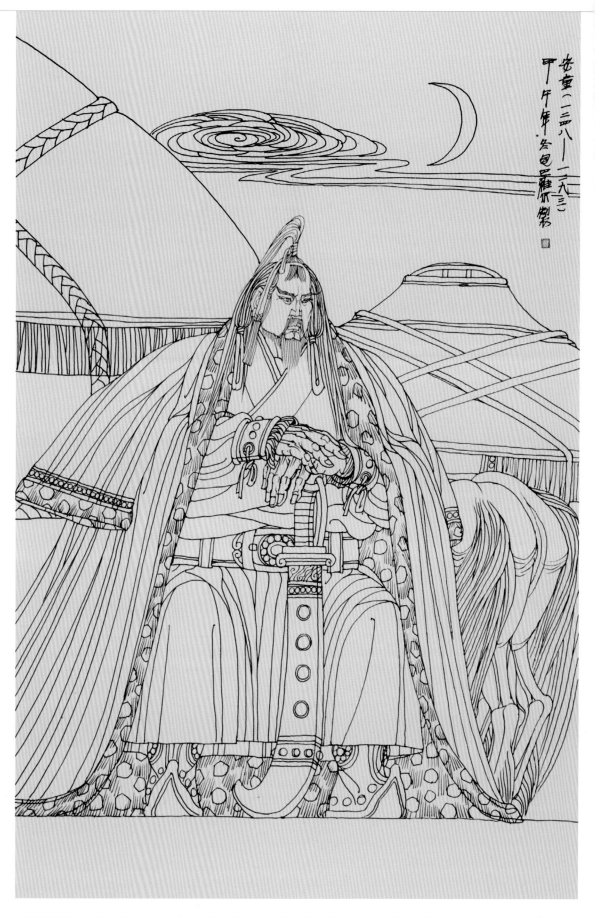

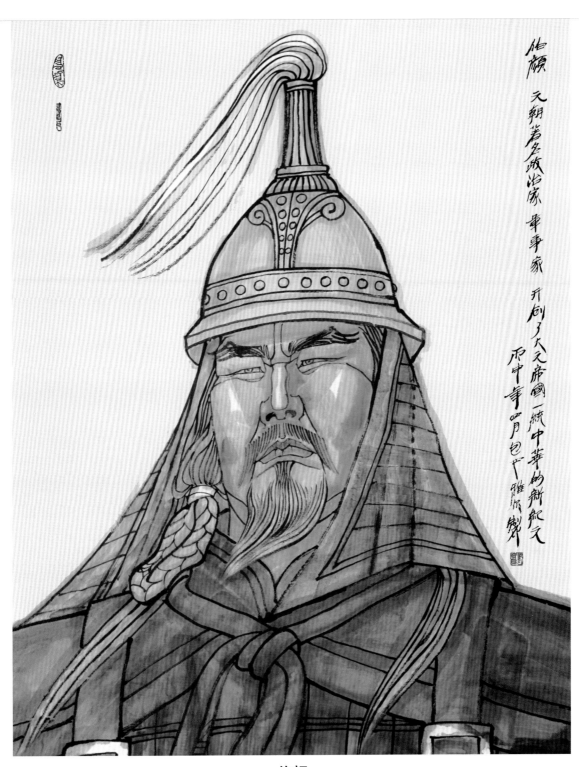

伯颜

元朝著名政治家、军事家

开创了大元帝国一统中华的新纪元

丙申年四月包岩雕所制

伯颜

　　伯颜（1236~1295），蒙古八邻部人，元朝著名政治家、军事家。其曾祖、祖父均为成吉思汗的功臣，其父跟随旭烈兀汗在伊尔汗国任千户长，故伯颜从小在西域长大。1264 年，旭烈兀遣伯颜到大汗宫廷奏事，深受忽必烈赏识，拜中书左丞相，后升任同知枢密院事。忽必烈汗命伯颜统兵伐宋，他仅以一年半的时间就结束了长达近 40 年的征伐南宋的战事，开创了大元帝国一统中华的新纪元。

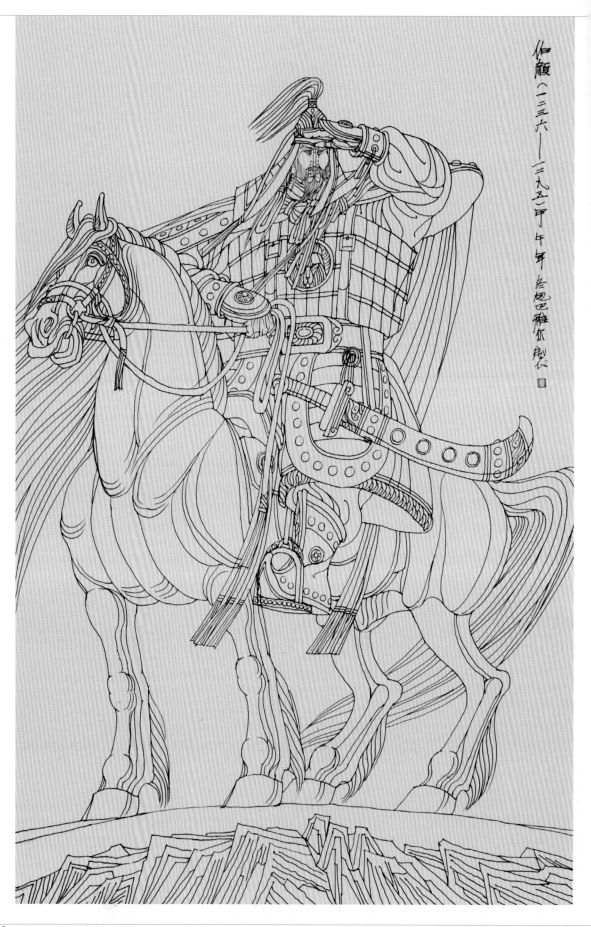

伯顔（一三六一—一三九五）甲午年 冬包巴雅尔制长 [印]

蒙古族历史人物肖像集

伯颜

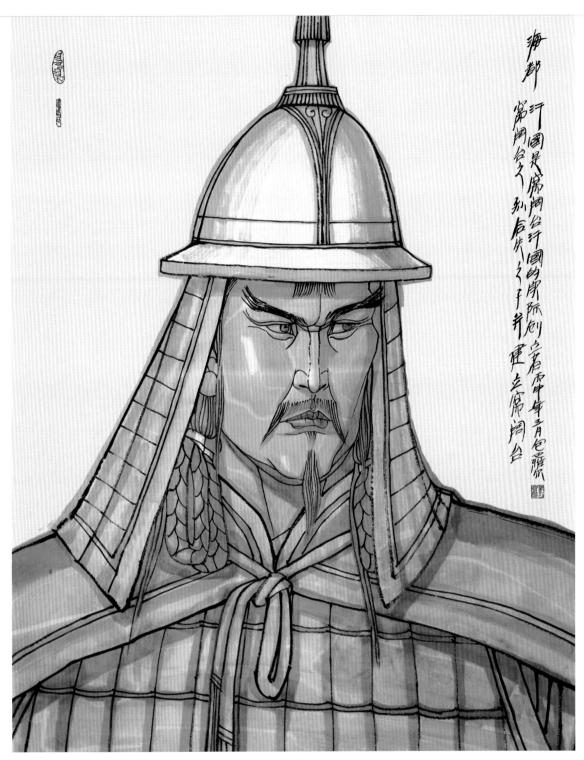

海都

　　海都（1234~1301），孛儿只斤氏，窝阔台汗之孙，合失之子。曾支持阿里不哥与忽必烈争汗位。他统辖叶密立（今新疆额敏县附近）一带原属窝阔台和贵由的封地。海都于1269年（元至元六年）发动叛乱，并建窝阔台汗国，是窝阔台汗国的实际创立者。

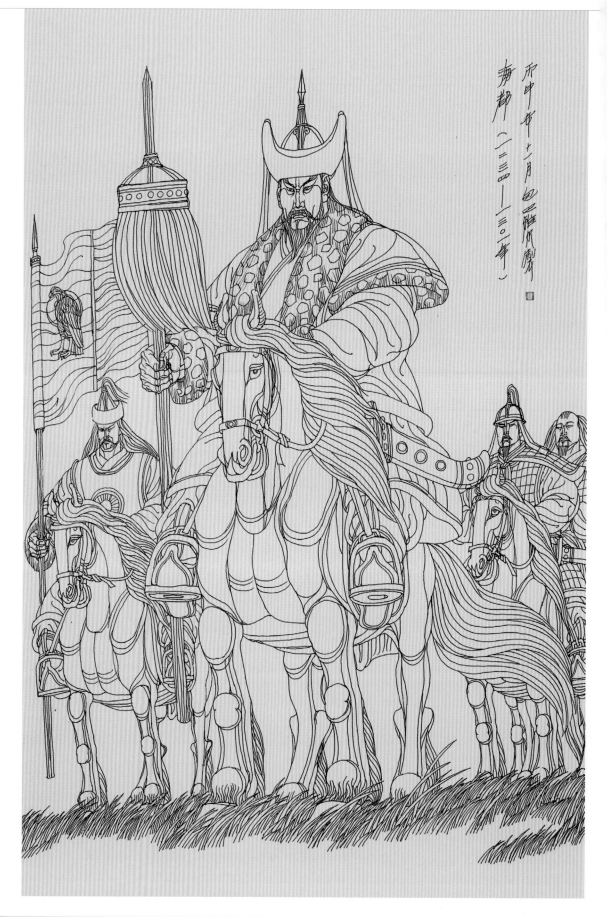

海都（一三〇〇年）

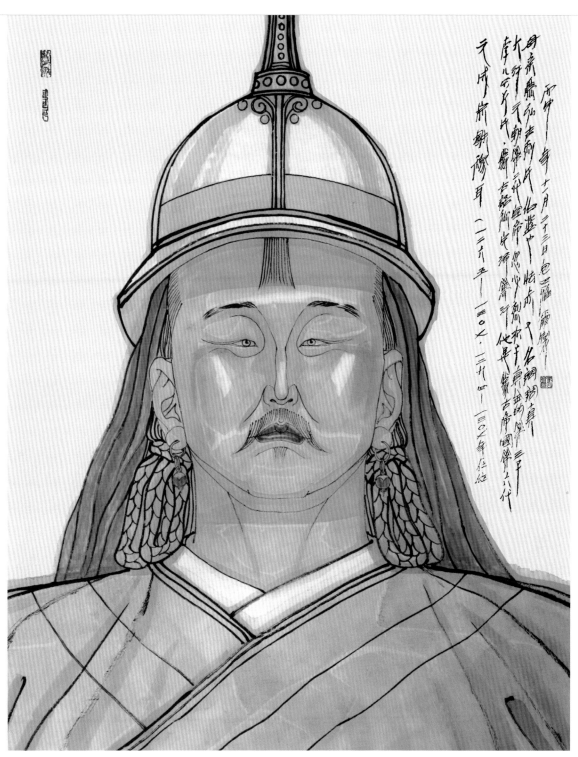

元成宗铁穆耳

　　元成宗铁穆耳（1265~1307），1294~1307年在位，孛儿只斤氏，蒙古语称完泽笃汗。他是蒙古帝国第六位大汗，元朝第二位皇帝，忽必烈次子真金的第三子，母亲为弘吉剌氏伯蓝也怯赤，又名阔阔真。

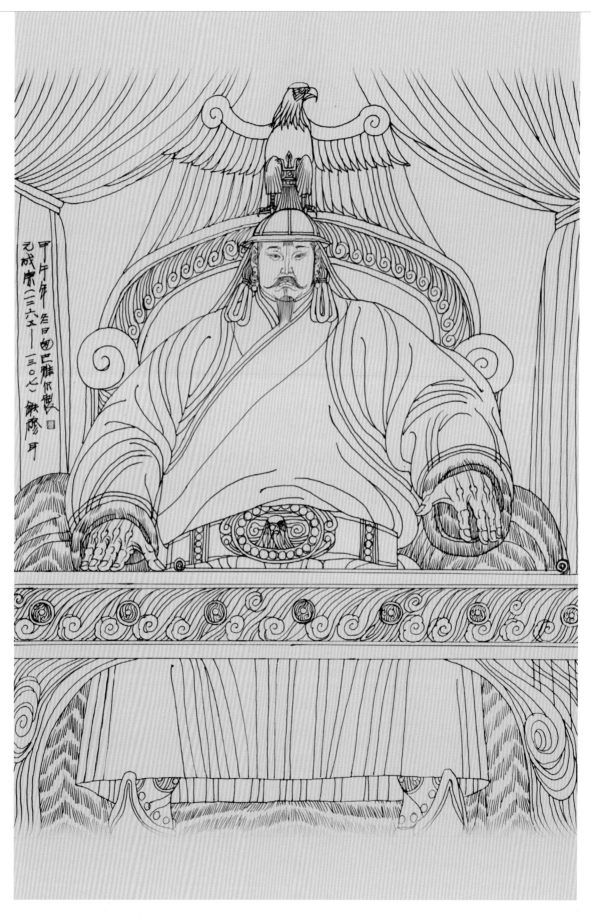

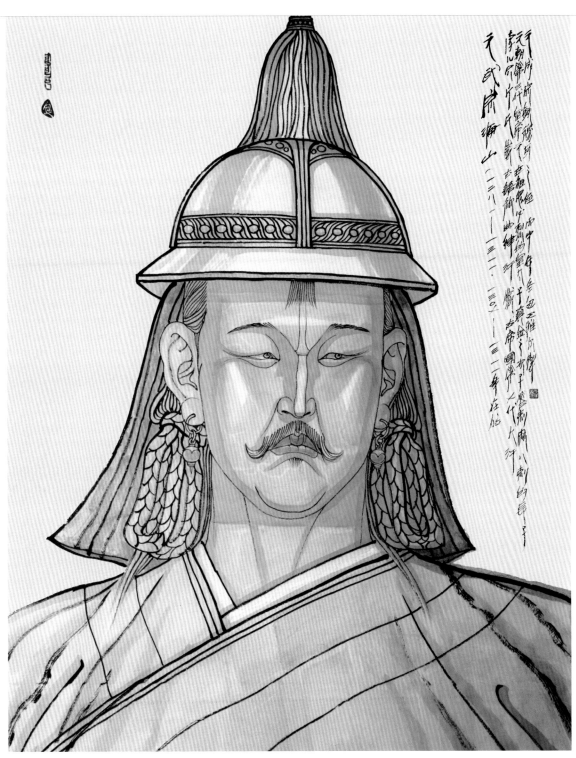

元武宗海山

元武宗海山（1281~1311），1307~1311 年在位，孛儿只斤氏，蒙古语称曲律汗，蒙古帝国第七位大汗，元朝第三位皇帝，元世祖忽必烈的皇太子真金之次子答剌麻八剌的长子，元成宗铁穆耳之侄。

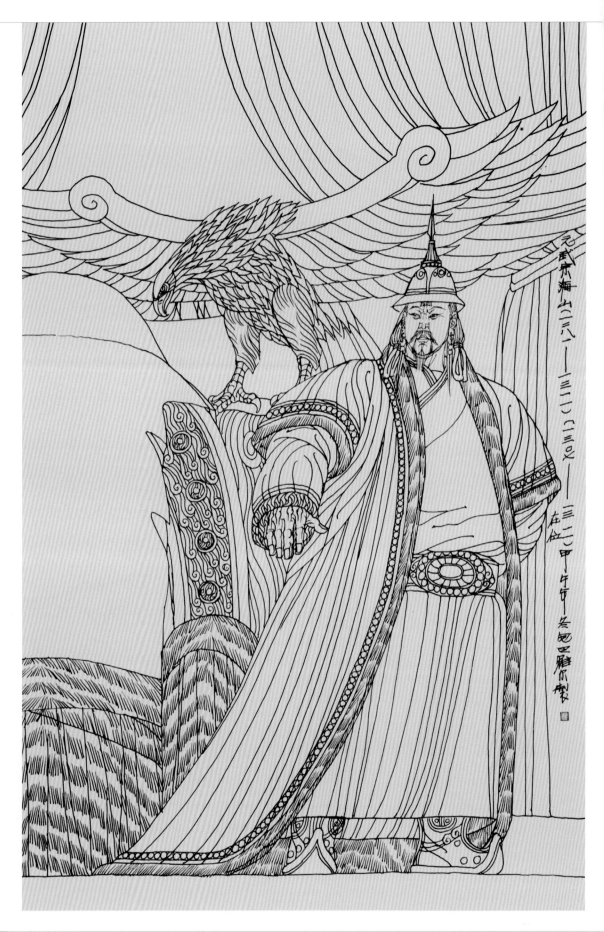

元武宗海山（一二八一——一三一一）在位 甲午年 冬 巴雅尔制

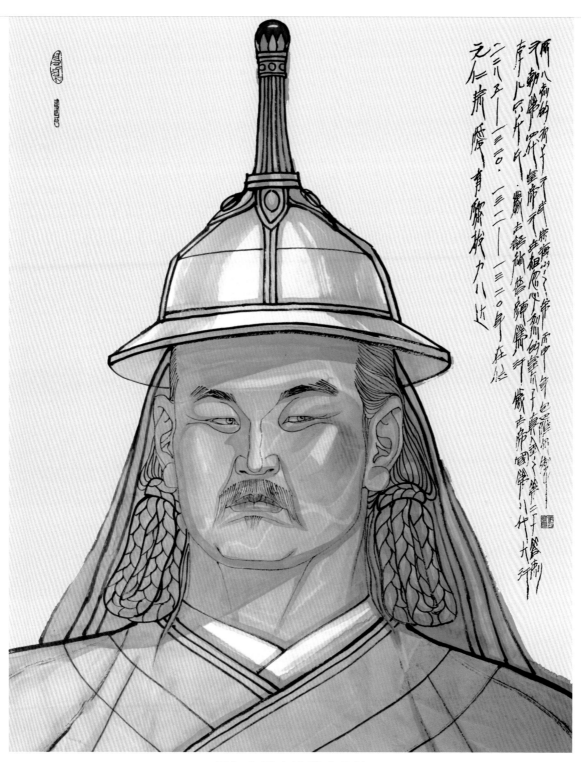

元仁宗爱育黎拔力八达

元仁宗爱育黎拔力八达（1285~1320），1311~1320 年在位，孛儿只斤氏，蒙古语称普颜笃汗，蒙古帝国第八位大汗，元朝第四位皇帝，元世祖忽必烈的皇太子真金之次子答剌麻八剌的次子，元武宗海山之弟。

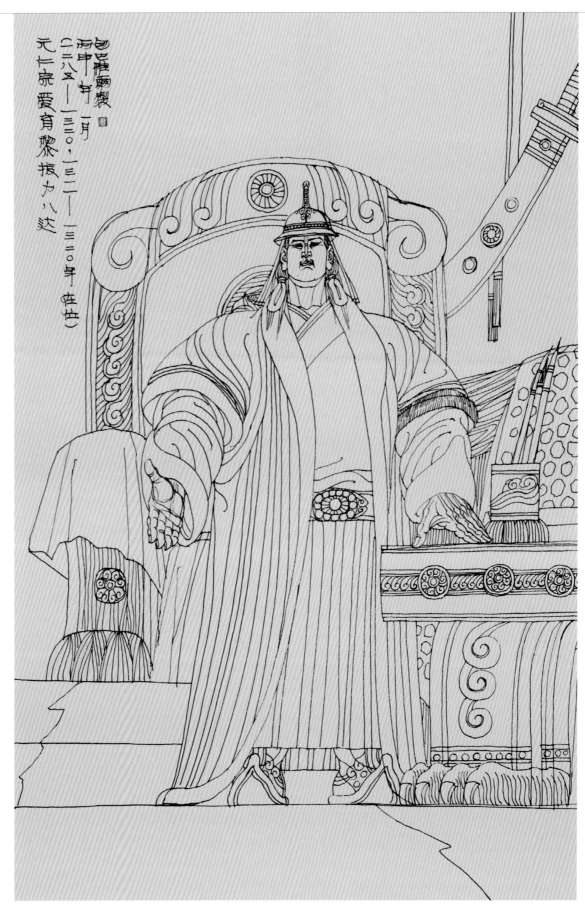

元仁宗爱育黎拔力八达

包日陶赛娜制
丙申年 1月
(一二八五—一三二〇、一三一一—一三二〇年在世)
元仁宗爱育黎拔力八达

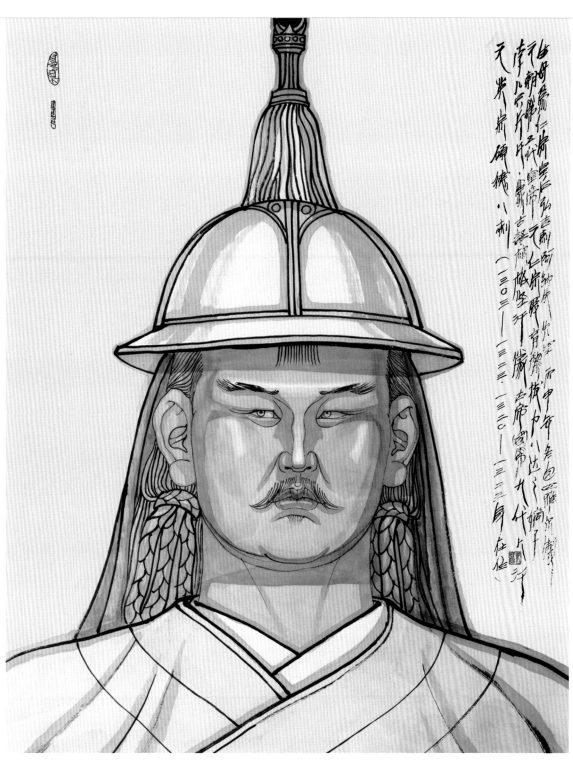

元英宗硕德八剌

元英宗硕德八剌（1303~1323），1320~1323 年在位，孛儿只斤氏，蒙古语称格坚汗，蒙古帝国第九位大汗，元朝第五位皇帝，元仁宗爱育黎拔力八达之嫡子，生母为仁宗皇后弘吉剌·阿纳失失里。

元英宗硕德八剌

元英宗硕德八剌
（一三○三——一三二三）
（一三二○·一三二三）在位
甲子年·安图号雅尔敬制

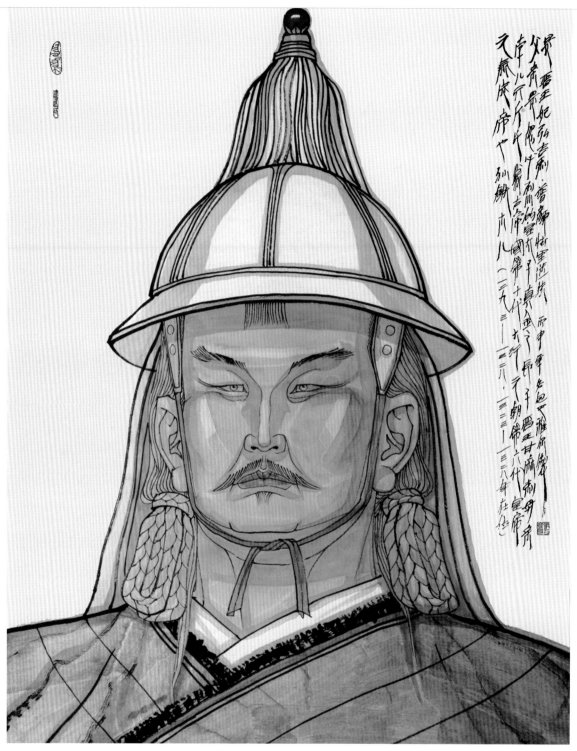

元泰定帝也孙铁木儿

元泰定帝也孙铁木儿（1293~1328），1323~1328 年在位，亨儿只斤氏，蒙古帝国第十位大汗，元朝第六位皇帝，父亲是忽必烈的皇太子真金之长子晋王甘麻刺，母亲是晋王妃弘吉刺·普颜怯里迷失。

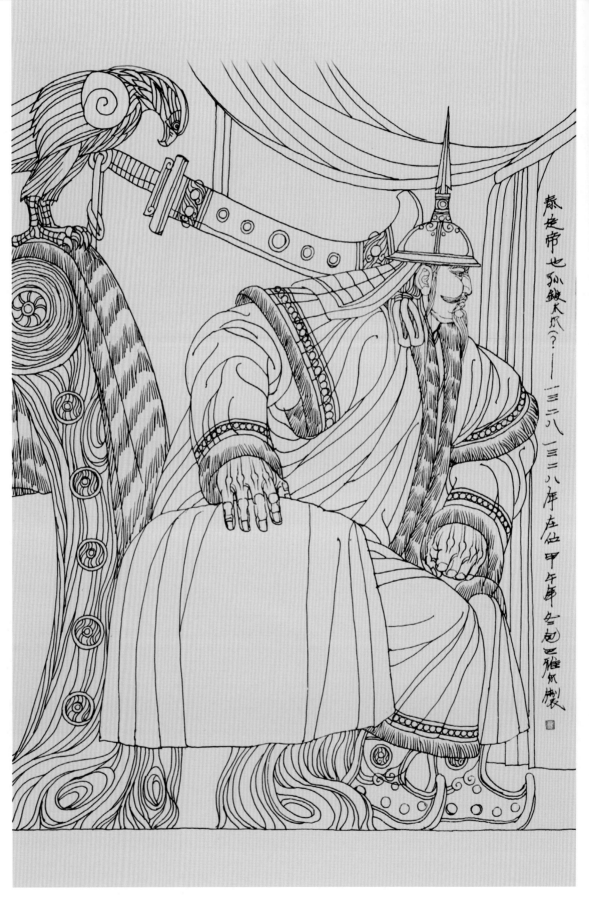

泰定帝也孙铁木儿(?）——三二八 三二三八年在位甲午年冬起巴雅尔制

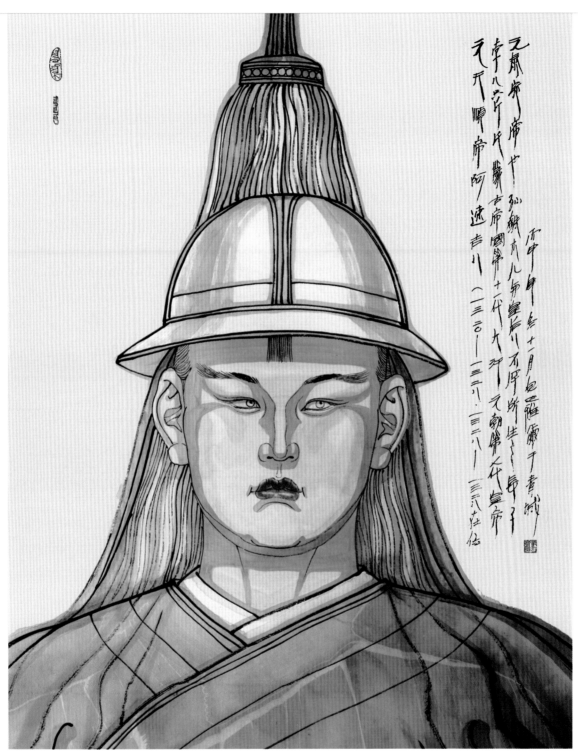

元天顺帝阿速吉八

元天顺帝阿速吉八（1320~1328），1328年九月~1328年十月在位，亨儿只斤氏，蒙古帝国第十一位大汗，元朝第七位皇帝，元泰定帝也孙铁木儿与皇后八不罕所生之长子。

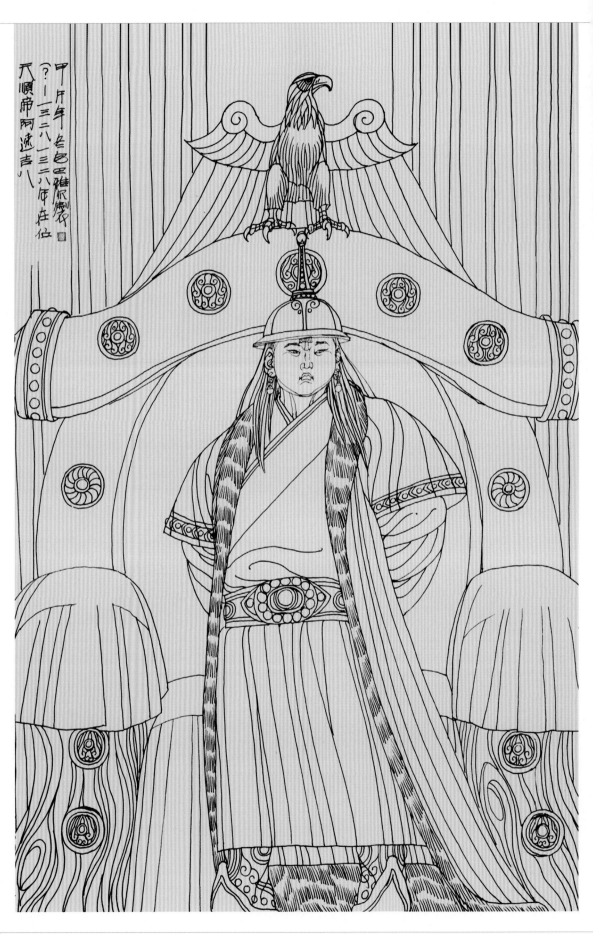

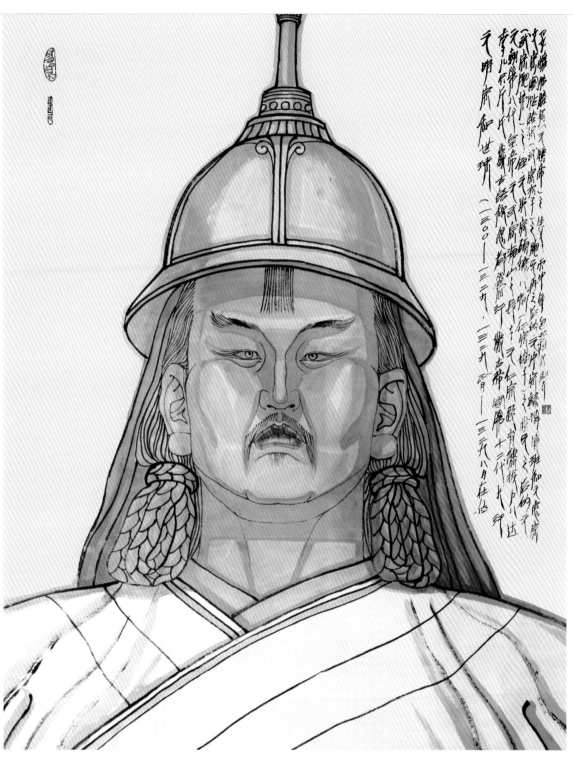

元明宗和世瓎

　　元明宗和世瓎（1300~1329），1329年正月~1329年八月在位，孛儿只斤氏，蒙古语称忽都笃汗，蒙古帝国第十二位大汗，元朝第八位皇帝，元武宗海山之长子，元仁宗爱育黎拔力八达（武宗胞弟）之侄，元英宗硕德八剌（仁宗嫡子）之堂兄，之后的元文宗图帖睦尔（武宗次子）之胞兄，再之后的元宁宗懿璘质班和元惠宗妥懽帖睦尔（元顺帝）之生父。

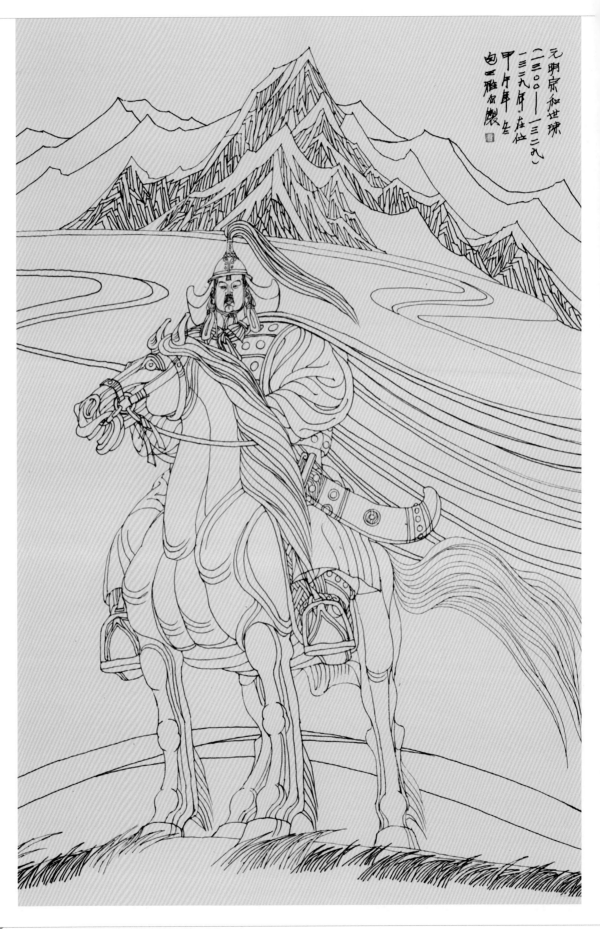

元明宗和世琜
（一三〇〇——一三二九）
一三二九年·在位
甲午年冬
包·乌雅尔制

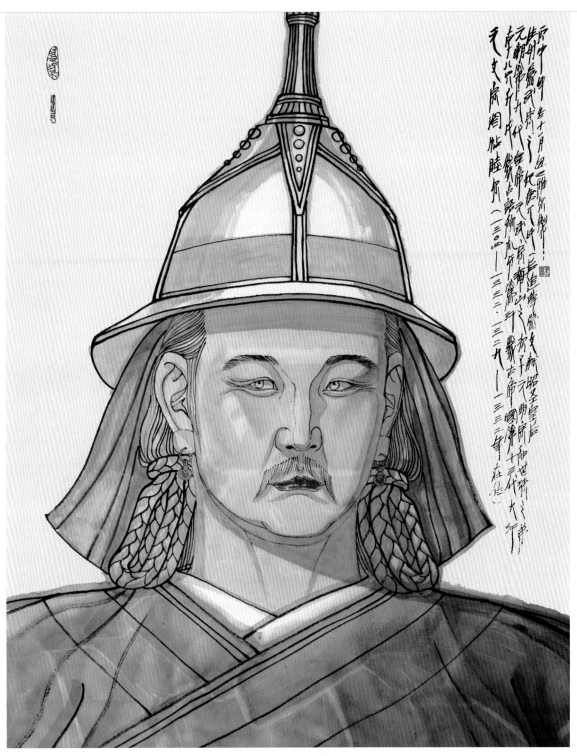

元文宗图帖睦尔

元文宗图帖睦尔（1304~1332），孛儿只斤氏，蒙古语称札牙笃汗，蒙古帝国第十三位大汗，元朝第九位皇帝，元武宗海山之次子，元明宗和世㻋之弟，生母为武宗之妃唐兀氏（后追尊为文献昭圣皇后）。

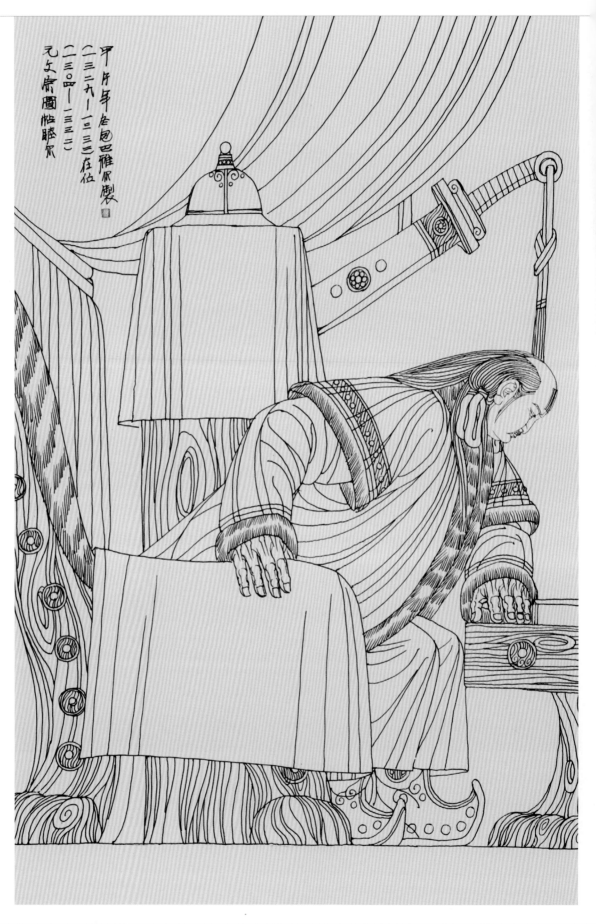

元文宗图帖睦尔

甲午年岳包巴雅尔制
（一三二九—一三三二在位）
（一三〇四—一三三二）
元文宗图帖睦尔

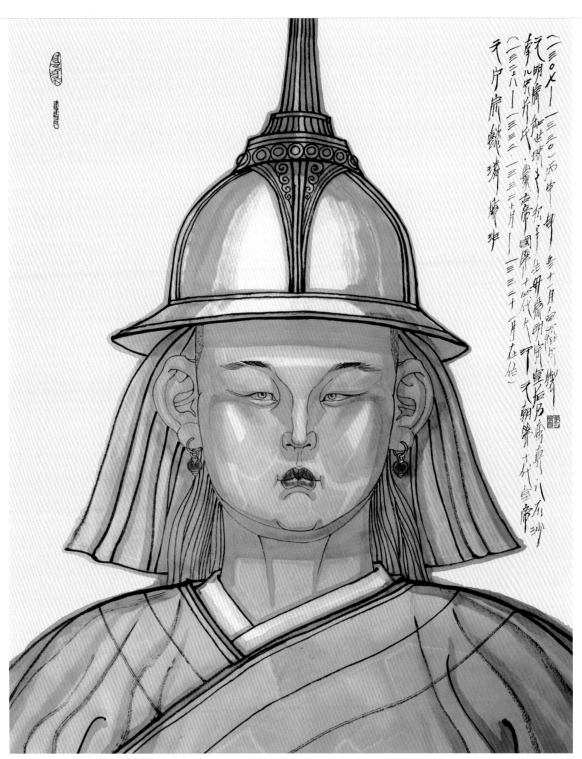

元宁宗懿璘质班

　　元宁宗懿璘质班（1326~1332），1332 年十月 ~1332 年十一月在位，孛儿只斤氏，蒙古帝国第十四位大汗，元朝第十位皇帝，元明宗和世㻋之次子，生母为明宗皇后乃蛮真·八不沙（1307~1330）。

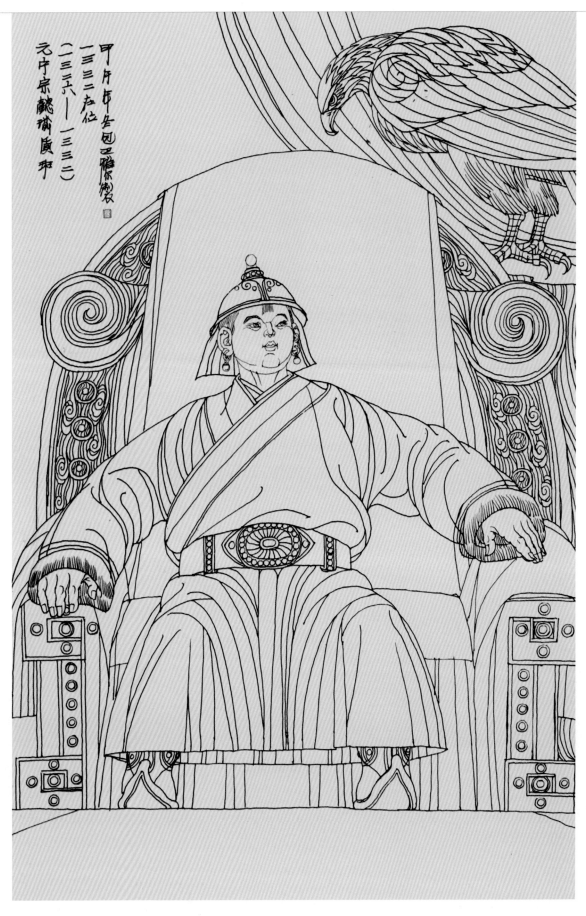

甲戌年冬月巴雅尔制作

一三三二在位

(一三二六——一三三二)

元宁宗懿璘质班

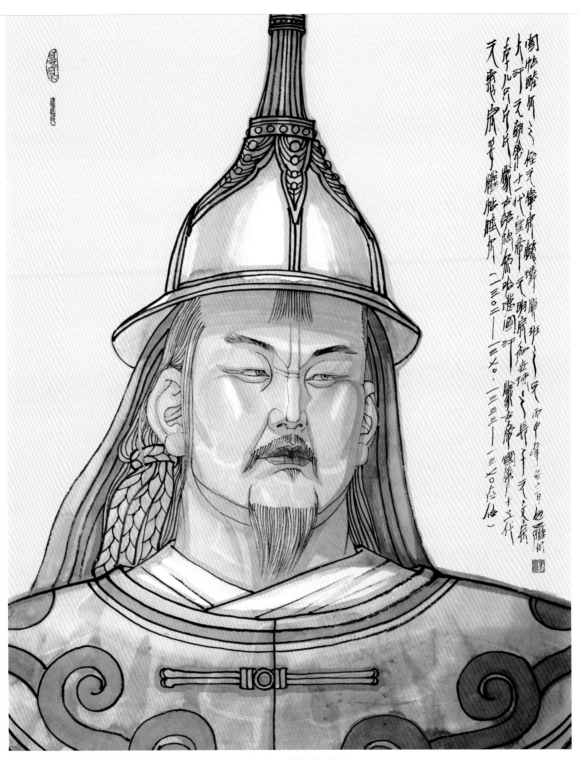

元惠宗妥懽帖睦尔

　　元惠宗妥懽帖睦尔（1320~1370），1333~1370 年在位，孛儿只斤氏，蒙古语称乌哈噶图汗，蒙古帝国第十五位大汗，元朝第十一位皇帝，元明宗和世㻋之长子，元文宗图帖睦尔之侄，元宁宗懿璘质班之兄。

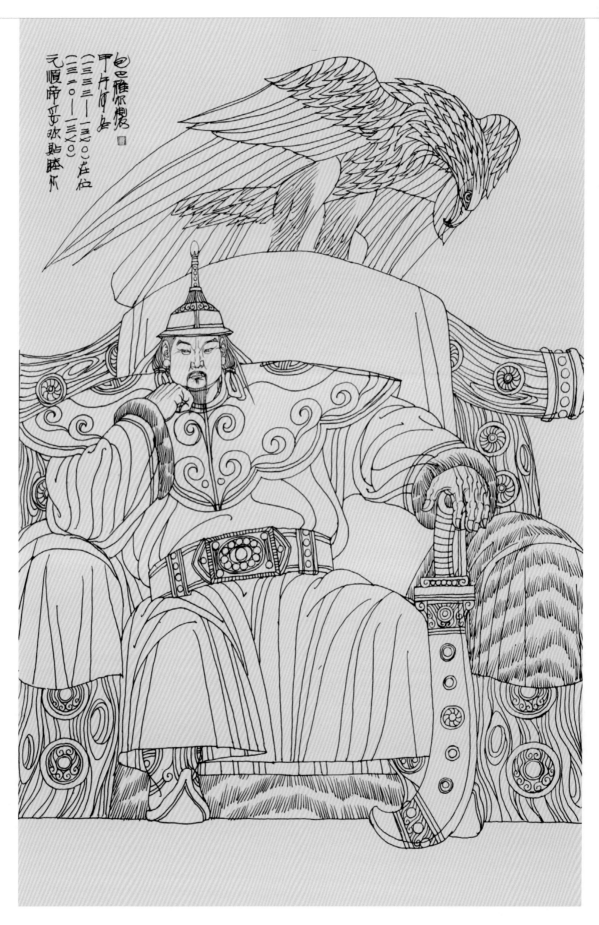

元惠宗妥懽帖睦尔

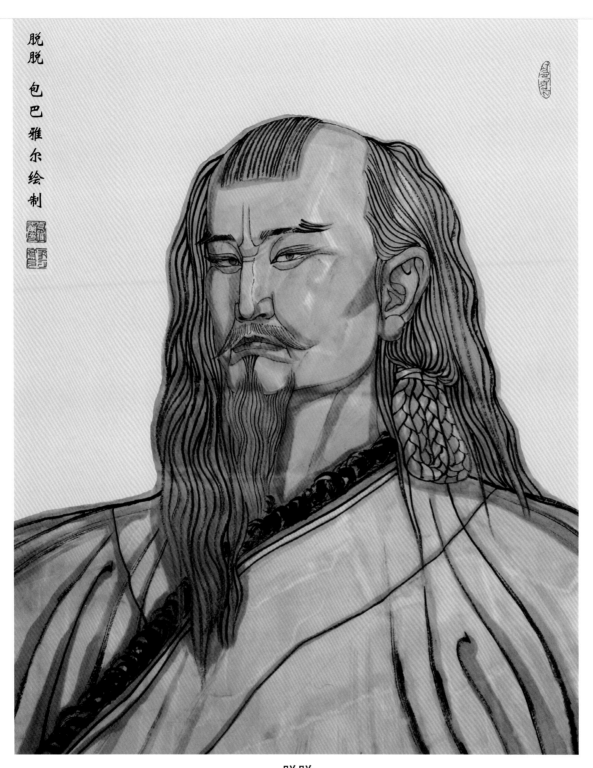

脱脱 包巴雅尔绘制

脱脱

　　脱脱（1314~1355），蒙古蔑儿乞部人。元朝末期政治家、军事家、史学家。1334 年，任同知宣政院事、同知枢密院事、御史大夫，1340 年任中书右丞相。脱脱主政期间，一改伯颜旧政，复科举取贤士，发行新钞票至正交钞，治理通货膨胀，主持治理黄河河患，造福百姓，曾参加镇压红巾军起义，军事成就卓著。脱脱主编《宋史》《辽史》《金史》，为中国历史留下了宝贵篇章。

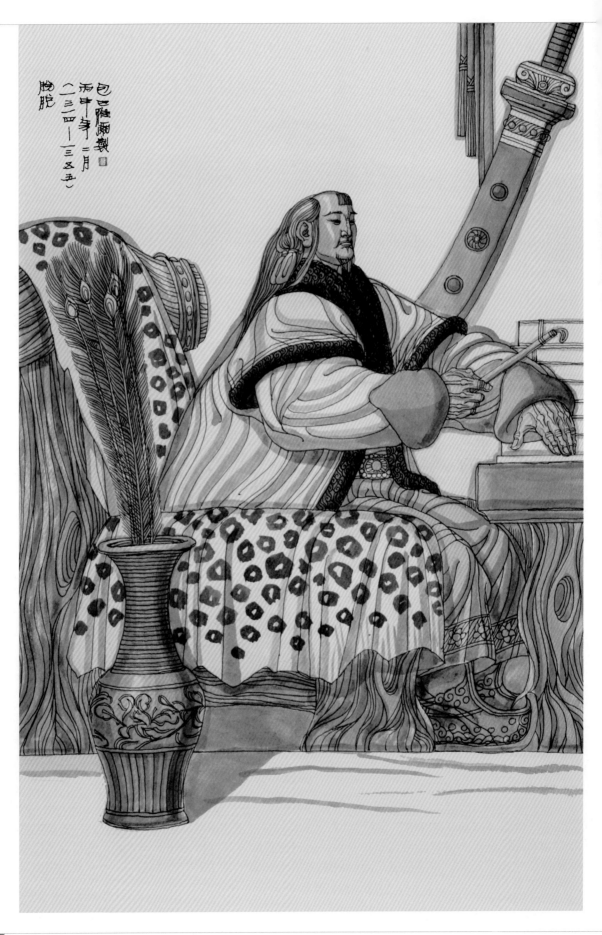

包日勒岱尔製
丙申年二月
（一三一四—一三五五）
脱脱

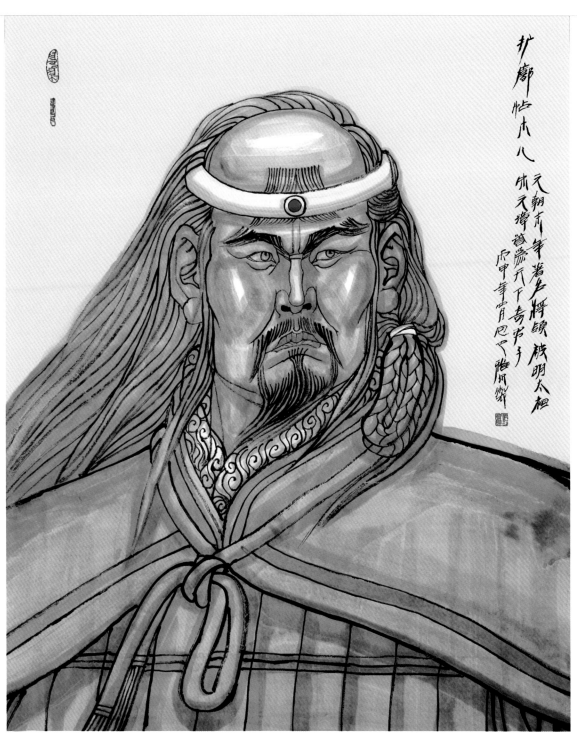

扩廓帖木儿（？～1376），蒙古伯也台部人，生于光州固始县（今河南省固始县），汉名王保保，元朝末年著名将领。其父亲赛因赤答忽，官拜翰林学士、太尉，母亲为元末将领察罕帖木儿的姐姐。扩廓帖木儿被舅舅察罕帖木儿收为养子。元末农民起义时，扩廓帖木儿随察罕帖木儿组织地方武装，镇压红巾军。1362 年，察罕帖木儿遇刺身亡后，他独当一面，曾被封为河南王、中书左丞相。1368 年，明朝攻占大都，扩廓帖木儿自山西退至甘肃，在沈儿峪被明军击败后，于 1370 年北奔哈拉和林，辅佐北元昭宗爱猷识理达腊，力图光复大元江山。1372 年，大破明军于漠北，被明太祖朱元璋誉为"天下奇男子"。

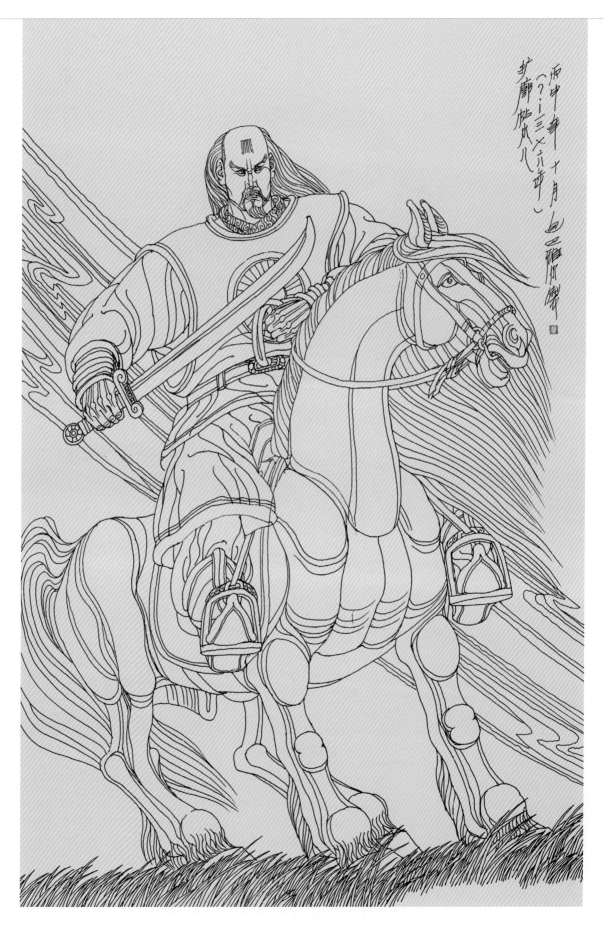

扩廓帖木儿

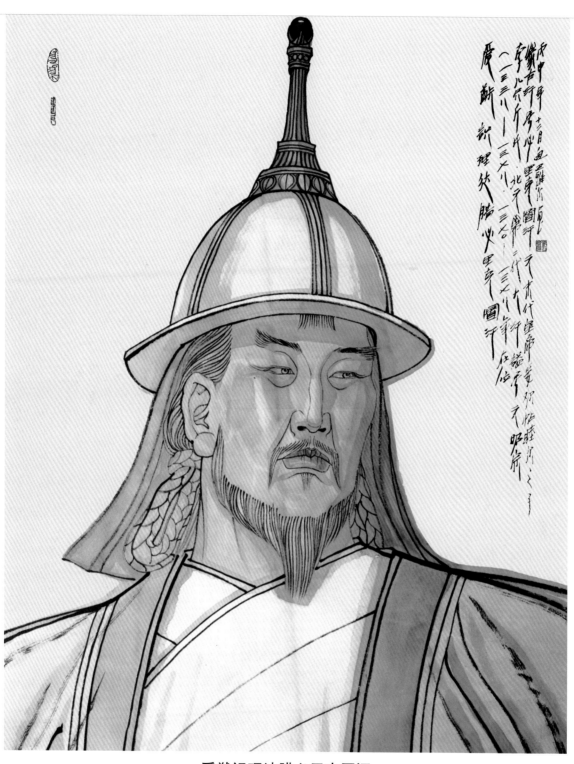

爱猷识理达腊必里克图汗

　　爱猷识理达腊（1338~1378），1370~1378 年在位，孛儿只斤氏，北元第二位大汗，蒙古汗号必里克图汗，元末代皇帝妥懽帖睦尔之子。

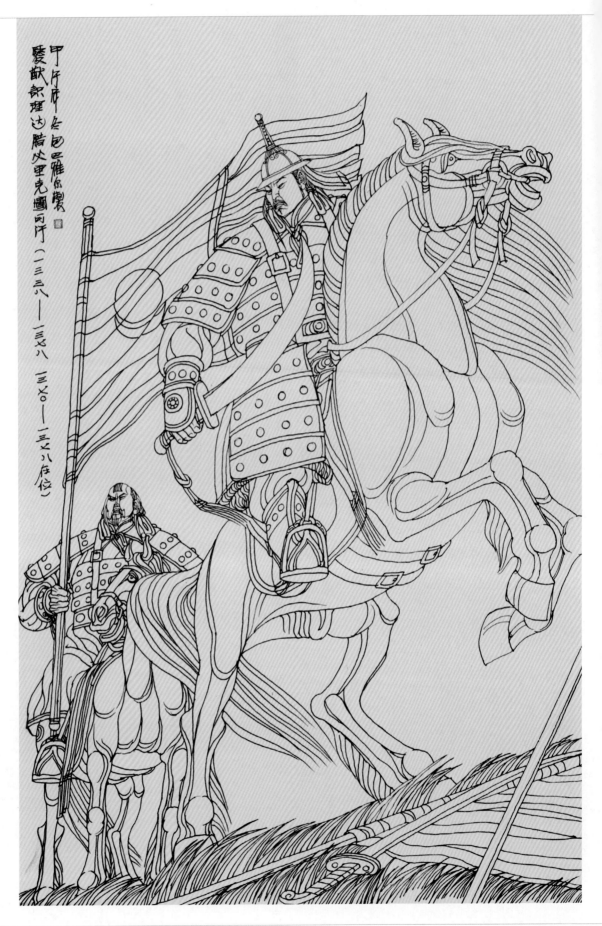

蒙古族历史人物肖像集

爱猷识理达腊必里克图汗

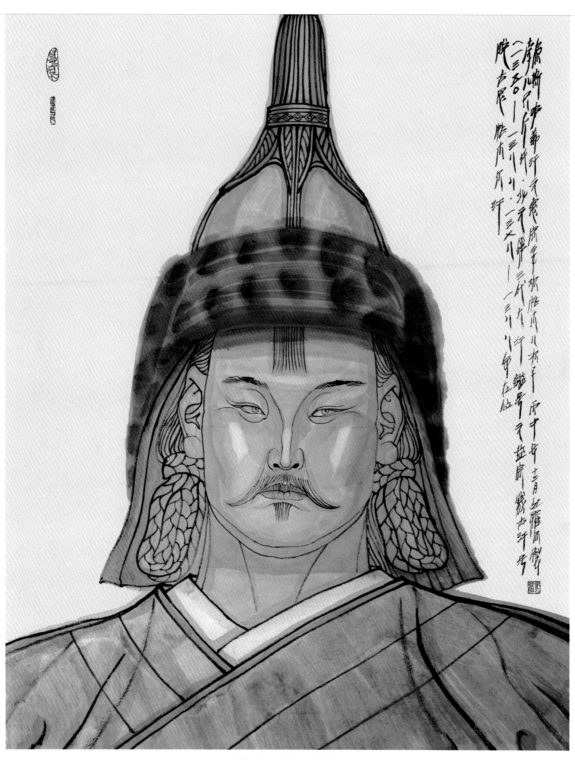

脱古思帖木儿汗

脱古思帖木儿（1350~1388），1378~1388 年在位，孛儿只斤氏，北元第三位大汗，蒙古汗号乌斯哈勒汗，元惠宗妥懽帖睦尔次子，元昭宗爱猷识理达腊之弟。

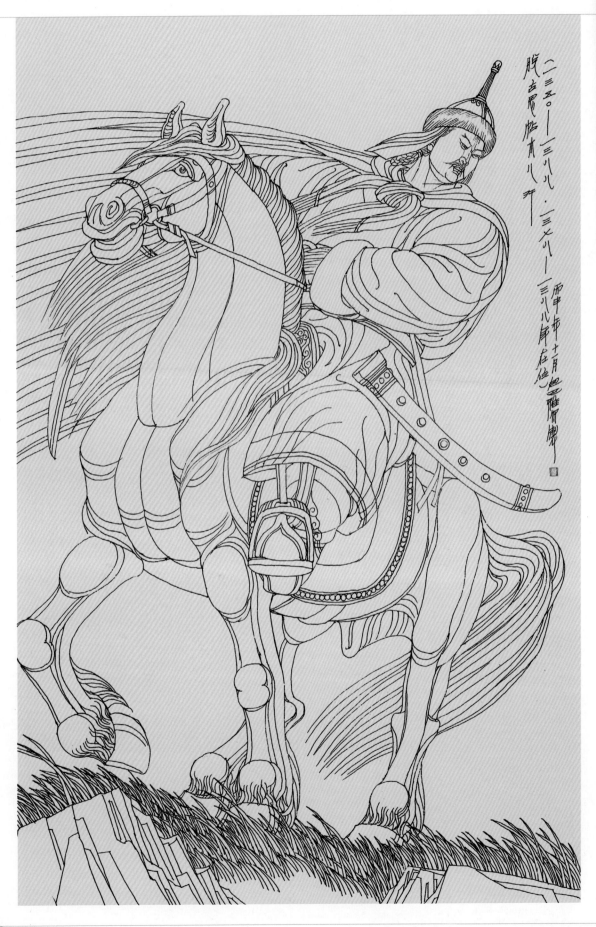

脱古思帖木儿汗

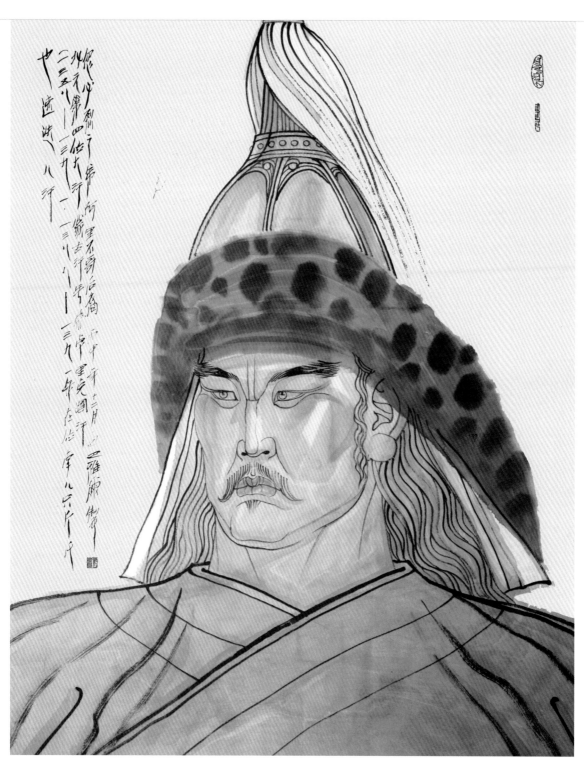

也速迭儿汗

也速迭儿（1358~1391），1388~1391年在位，孛儿只斤氏，北元第四位大汗，蒙古汗号为卓里克图汗，忽必烈之弟阿里不哥后裔，汗廷设在卫拉特（瓦剌）、乞儿吉思一带。由于阿里不哥后裔诸王世代居住于草原，有浓厚的蒙古文化背景，他们的执政，使蒙古政权的汉文化因素迅速衰退。蒙古大汗从此再无汉文的年号和庙号。

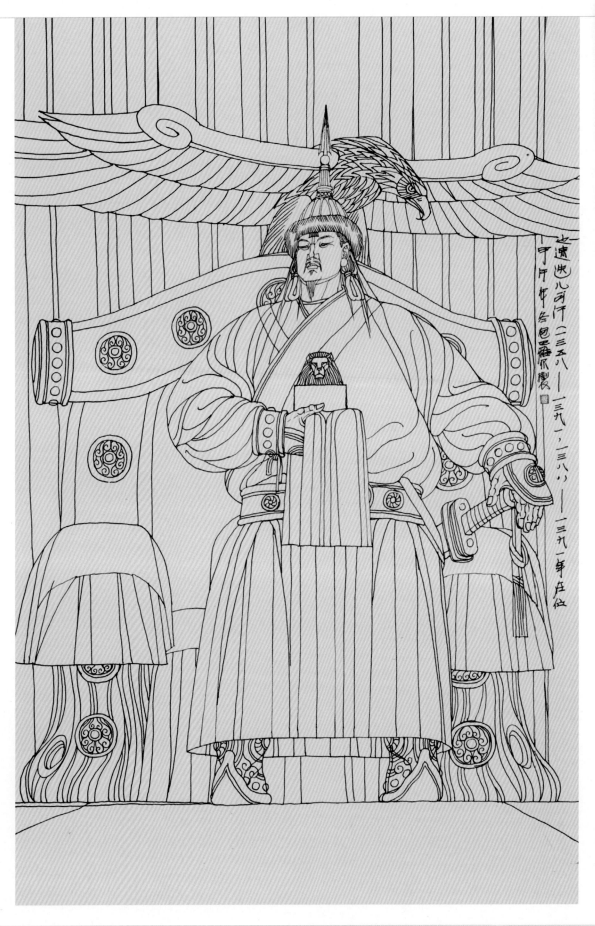

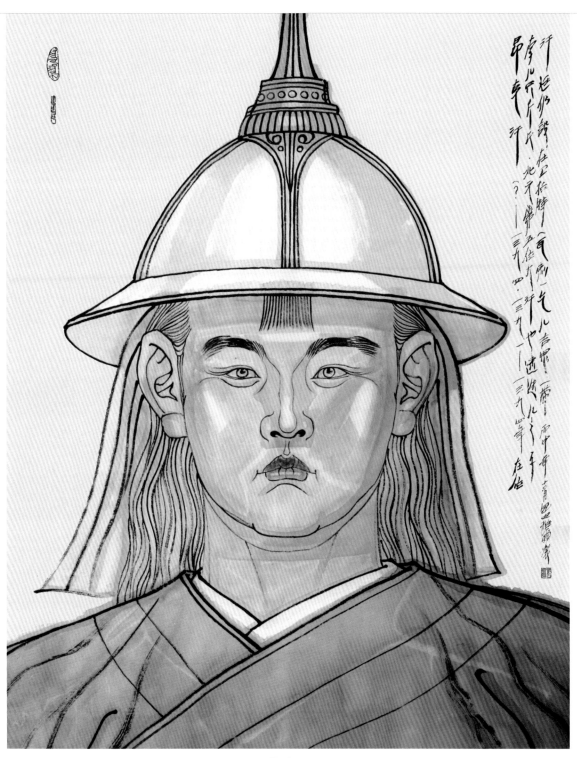

昂克汗

　　昂克汗（？ ~1394），1391~1394 年在位，孛儿只斤氏，北元第五位大汗，也速迭儿之子。汗廷仍设在卫拉特（瓦剌）、乞儿吉思一带。

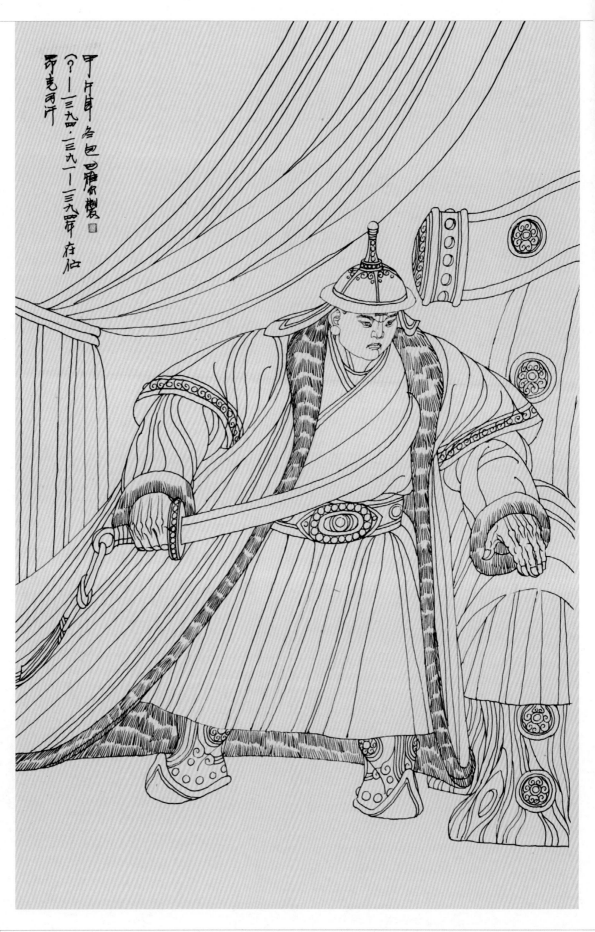

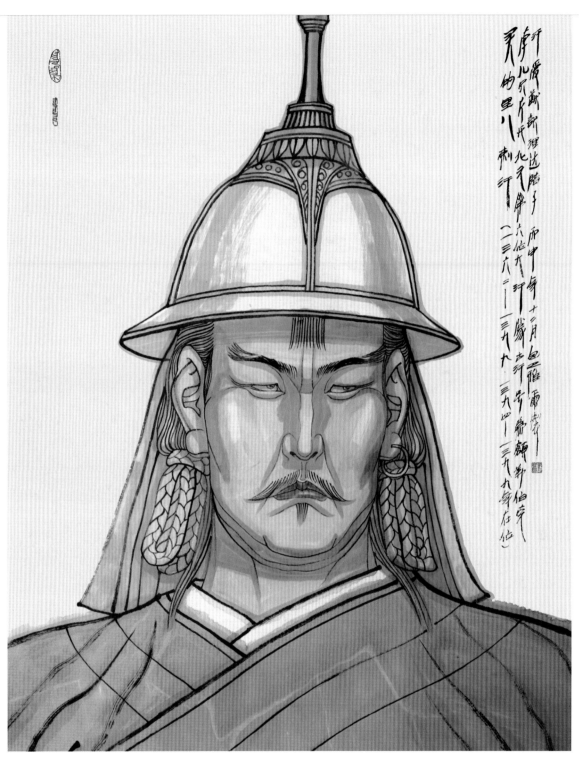

买的里八剌汗

买的里八剌汗（1362~1399），1394~1399 年在位，孛儿只斤氏，北元第六位大汗，蒙古汗号为额勒伯克汗，爱猷识理达腊之子。

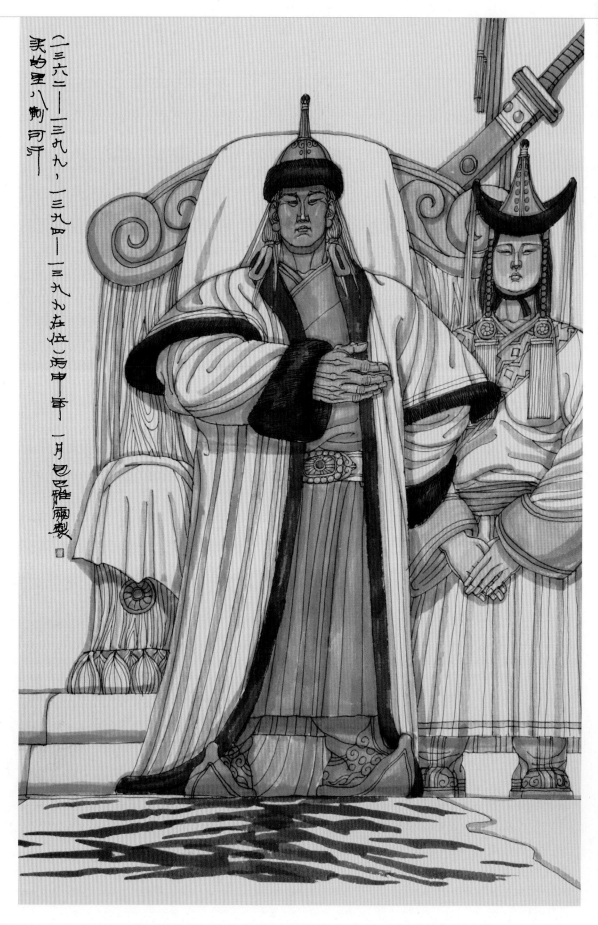

（一三六二——一三九九，一三九〇——一三九九在位）丙申年一月包巴雅尔制

买的里八剌可汗

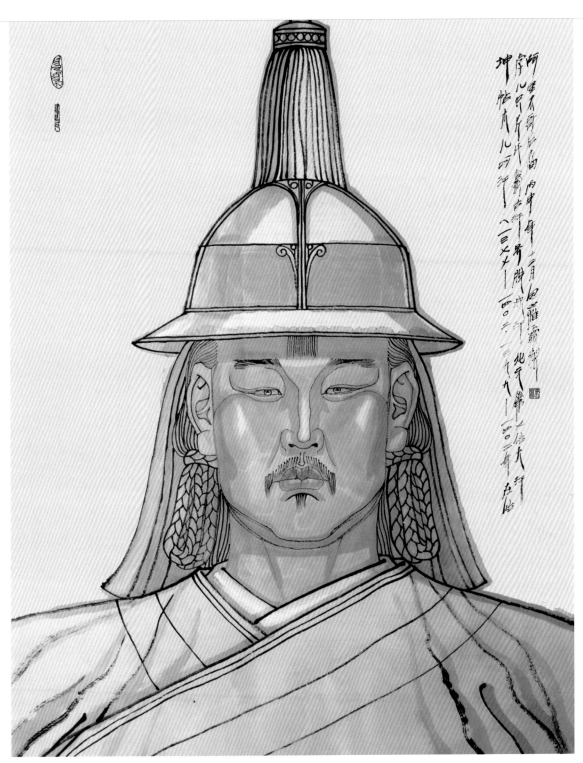

坤帖木儿汗

　　坤帖木儿汗（1377~1402），1399~1402 年在位，孛儿只斤氏，蒙古汗号脱欢汗，北元第七位大汗，阿里不哥后裔。

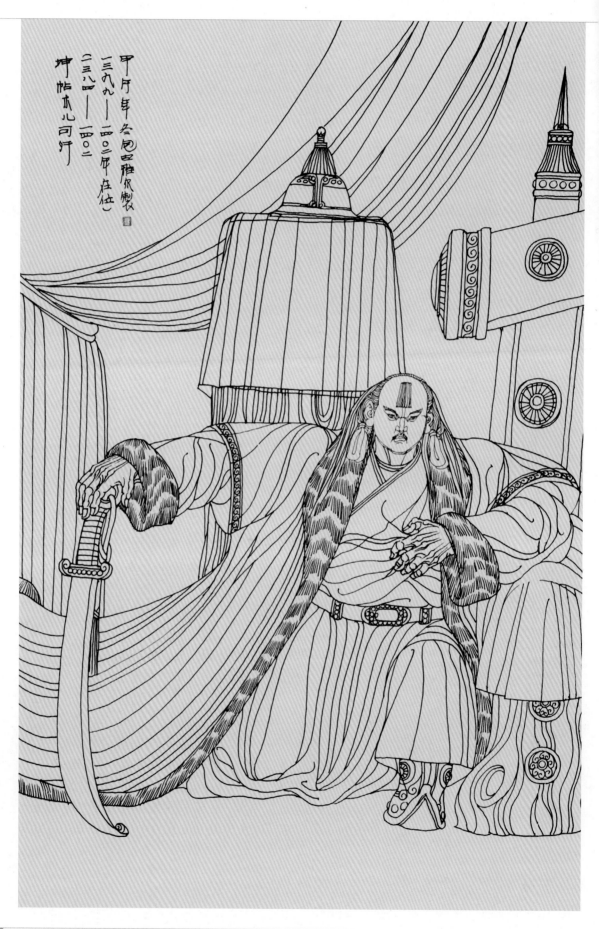

甲午年冬巴雅尔制
一三九九——一四〇二年（在位）
（一三八——一四〇二）
坤帖木儿可汗

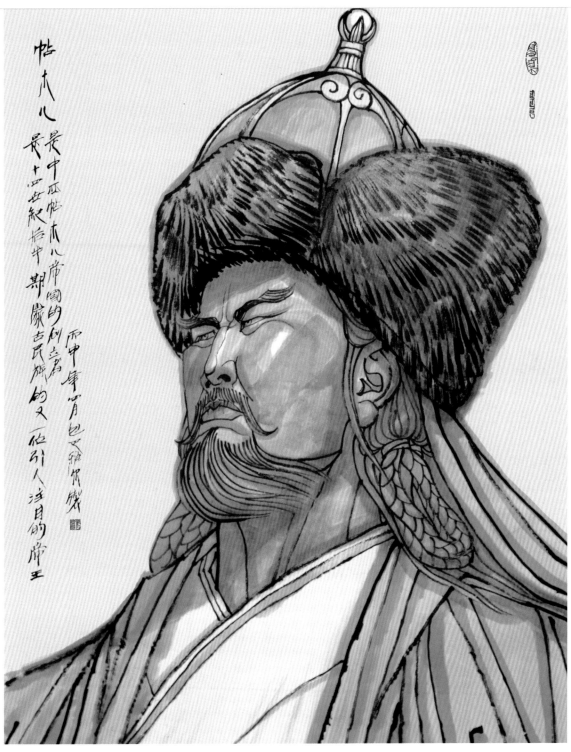

帖木儿

　　帖木儿 (1336~1405)，巴尔拉斯氏，是 14 世纪后半期蒙古民族的又一位引人注目的帝王，是中亚帖木儿帝国的创立者。帖木儿出身于蒙古贵族家庭，1336 年 4 月 8 日生于西察合台汗国撒麻耳干以南渴石城附近的霍加伊尔加村。帖木儿是蒙古部落巴尔拉斯之古尔康分支的酋长 (察合台家族的 4 个千户之一) 爱弥尔·塔剌海 (也称别伊塔拉盖) 之子。相传，帖木儿的祖先是成吉思汗的从兄弟哈剌察儿那颜。帖木儿的母亲是成古思汗的后代。其妻是西察合台汗国合赞汗之女。

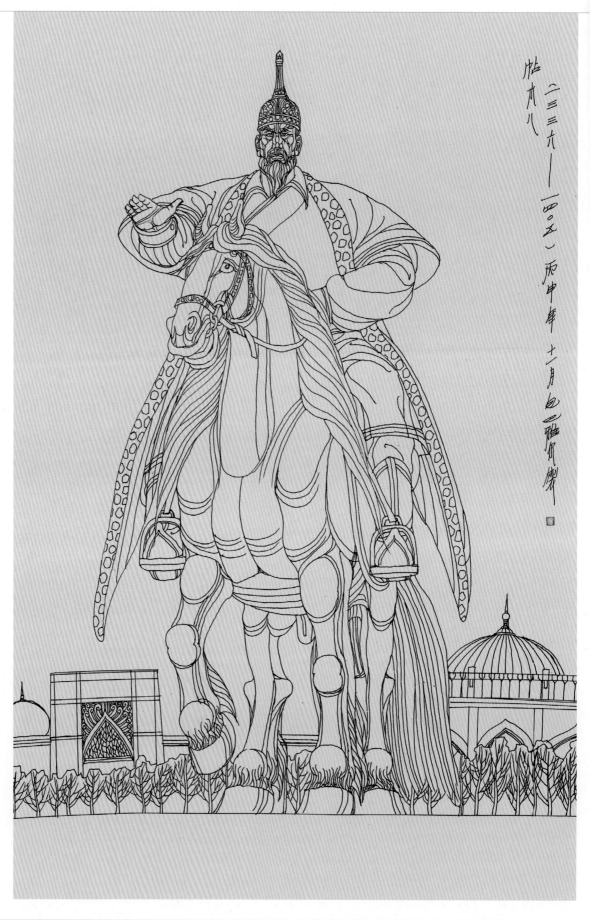

蒙古族历史人物肖像集

帖木儿

帖木儿 （一三三六—一四〇五）丙申年十一月包·巴雅尔制

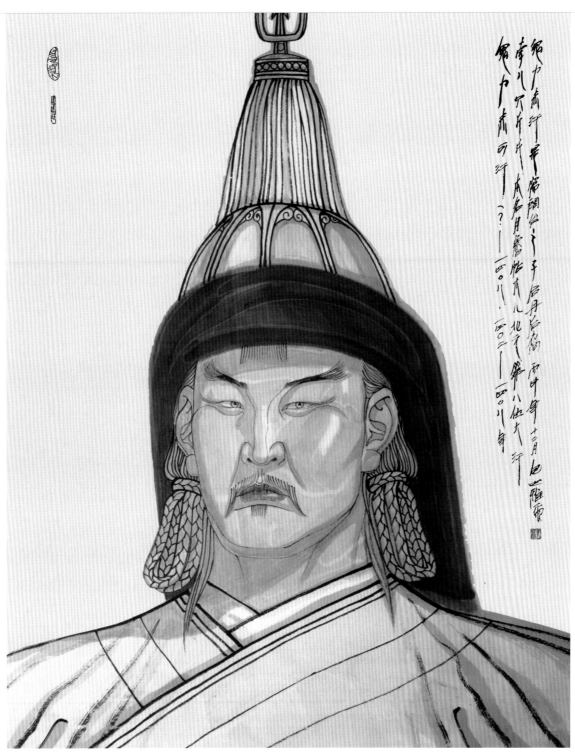

鬼力赤汗

　　鬼力赤汗（？ ～1408），1402~1408 年在位，孛儿只斤氏，本名月鲁帖木儿，北元第八位大汗，鬼力赤汗是窝阔台子合丹的后裔。

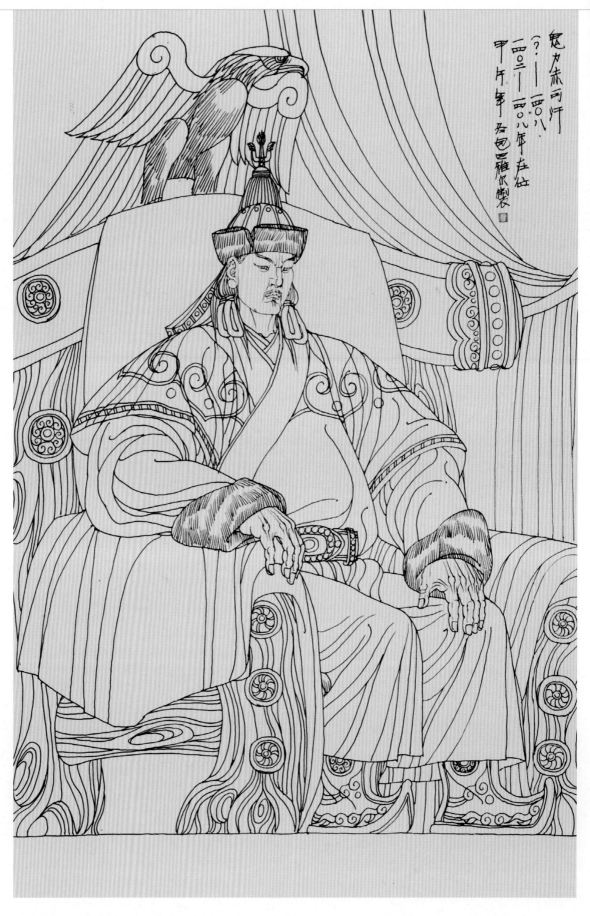

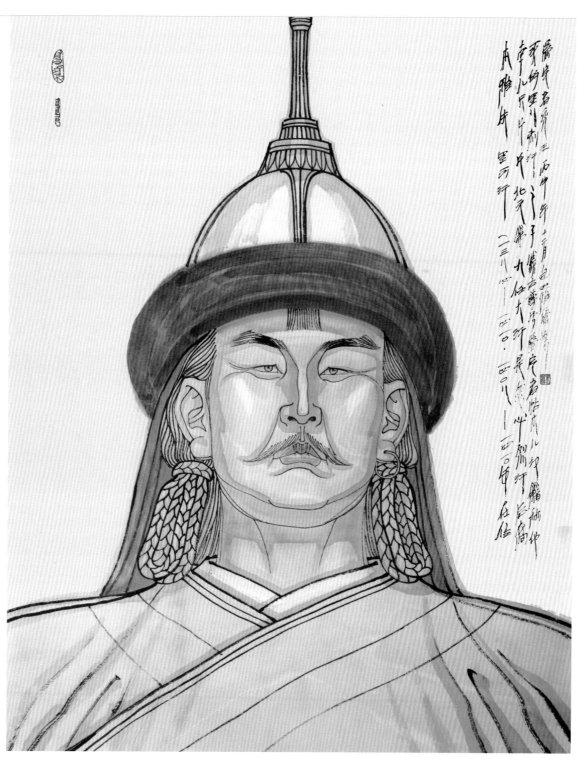

本雅失里汗

本雅失里汗（1384~1410），1408~1410 年在位，孛儿只斤氏，北元第九位大汗，是忽必烈汗后裔，买的里八剌汗之子。蒙古尊号为完者帖木儿，汉籍称他为完者秃王。

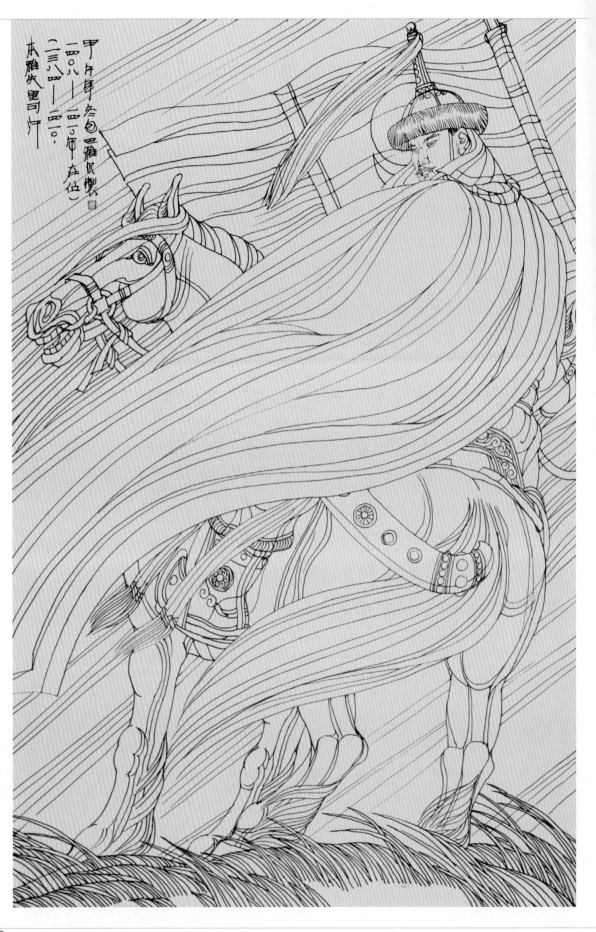

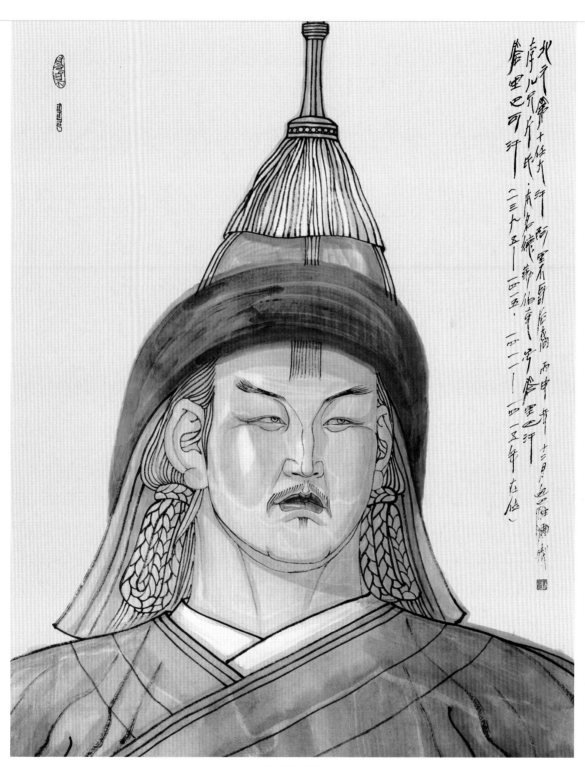

答里巴汗

答里巴汗（1395~1415），1411~1415 年在位，孛儿只斤氏，本名德勒伯克，号答里巴汗，北元第十位大汗，阿里不哥后裔。

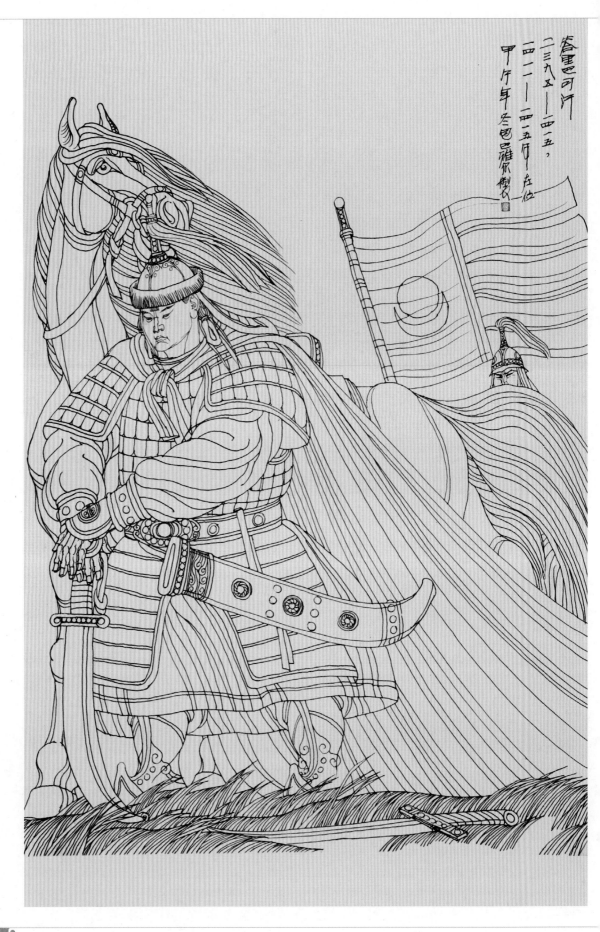

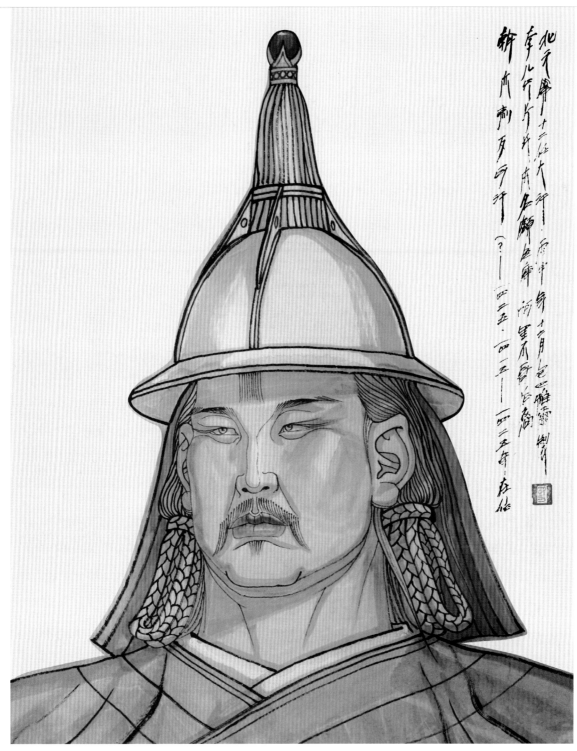

斡亦剌歹汗

斡亦剌歹汗（？ ~1425），1415~1425 年在位，孛儿只斤氏，本名额色库，阿里不哥后裔。

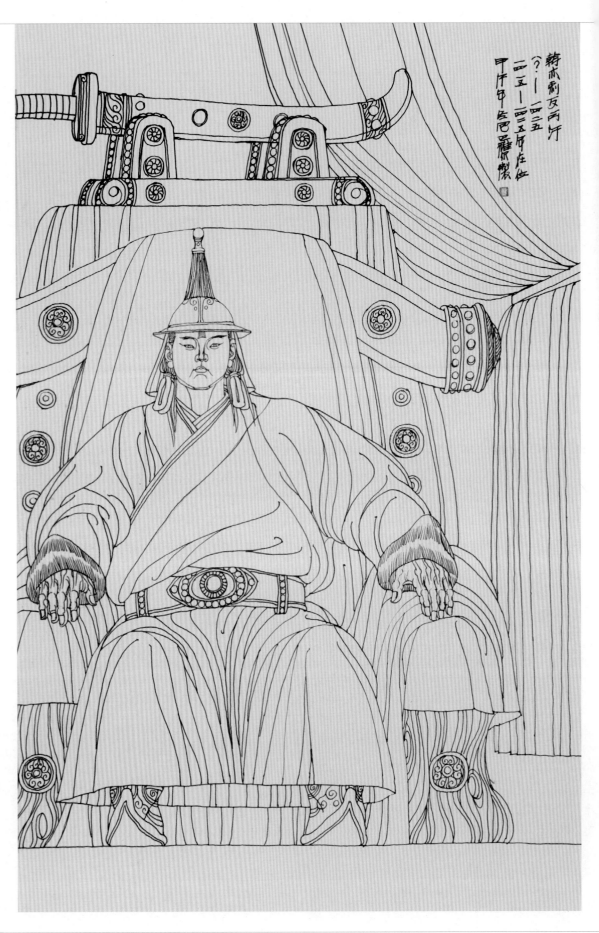

斡亦剌歹汗

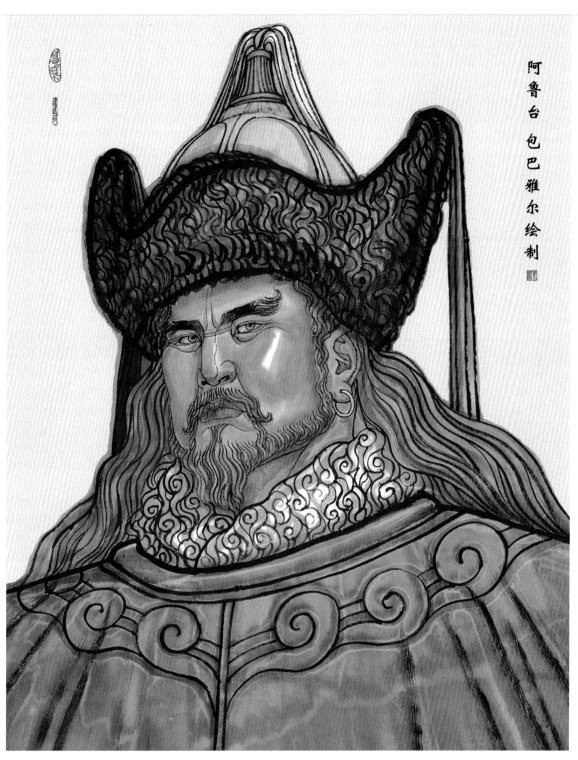

阿鲁台 包巴雅尔绘制

阿鲁台

　　阿鲁台（? ~1434），北元汗廷太师，阿速特部首领。从 1403 年后，主政蒙古 30 多年，先后拥立鬼力赤、本雅失里、阿岱台吉为蒙古大汗，自称北元汗廷太师，专权擅政，多次袭扰明朝边境。1413 年（明永乐十一年），与明朝关系和缓，受封"和宁王"，长期与卫拉特部对抗， 1434 年被卫拉特部脱欢所杀，是 15 世纪蒙古历史上有重要影响的人物。

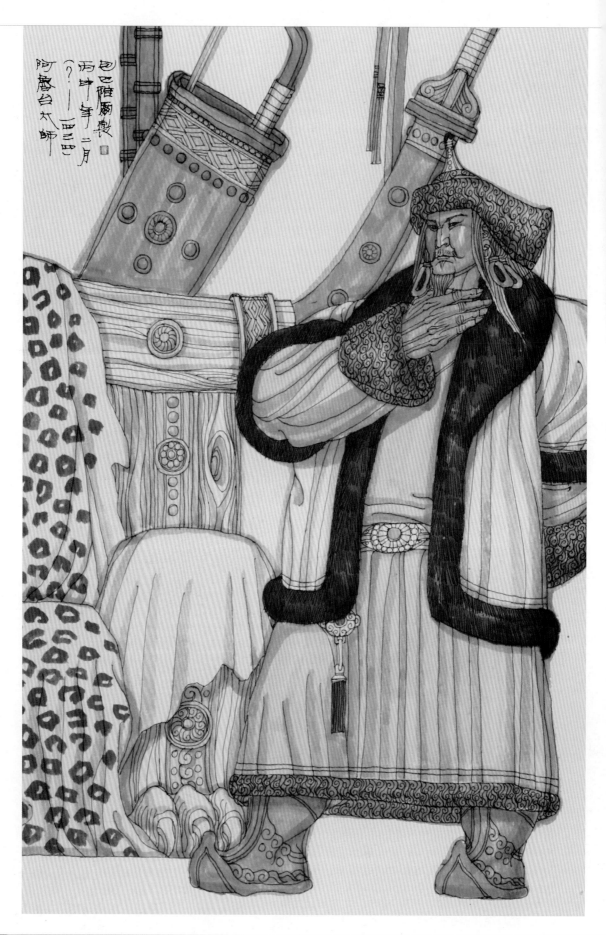

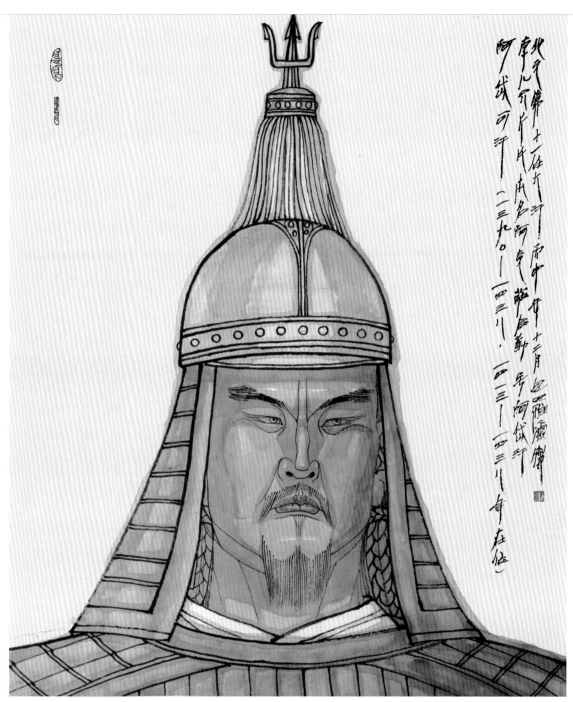

阿岱汗

　　阿岱汗（1390~1438），1413~1438 年在位，孛儿只斤氏，本名阿克萨合勒，号阿岱汗。对于阿岱汗的身世，蒙古史学界有所争论。根据《蒙古源流》《黄金史纲》记载，阿岱汗是成吉思汗弟哈撒儿后裔。《突厥系谱》推断其是北元鬼力赤汗之子，即成吉思汗子窝阔台后裔。阿岱汗是被北元权臣阿鲁台太师所拥立，而鬼力赤汗正是被阿鲁台在 1408 年所杀，阿鲁台能拥立鬼力赤子为汗吗？阿岱汗被阿鲁台拥立后，君臣配合默契，关系比较融洽，这都否定了阿岱汗是鬼力赤汗子之说。另外，阿鲁台被明成祖朱棣打败，所在的位置正是在兴安岭东面的答兰那土儿哥一带。此地毗邻科尔沁属地，在"元裔已绝"的情况下，拥立同是黄金家族的哈撒儿后裔为汗是最佳的选择。这都说明阿岱汗是哈撒儿后裔可信度更高。

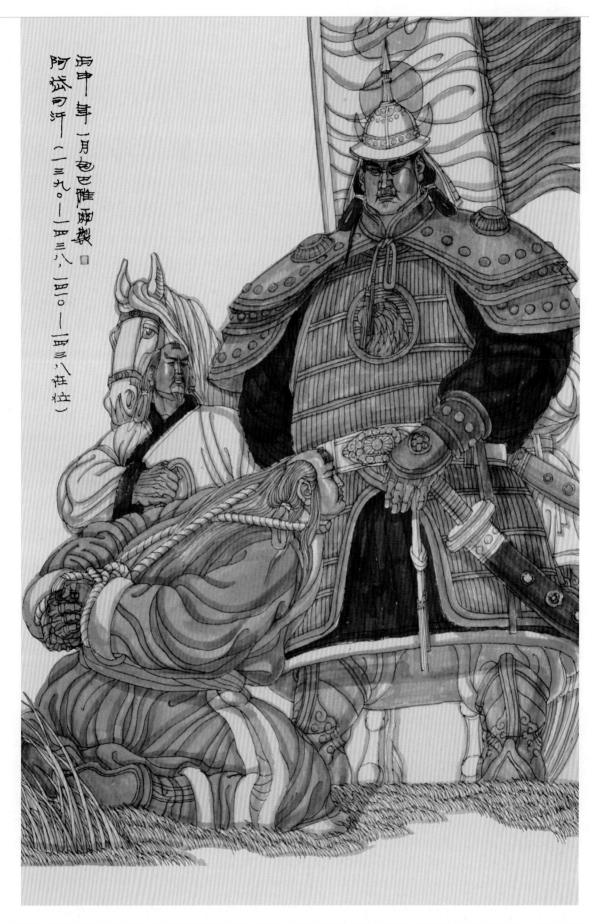

丙申年一月包巴雅尔画製

阿岱可汗（一二九○—一四三八，八达拉）

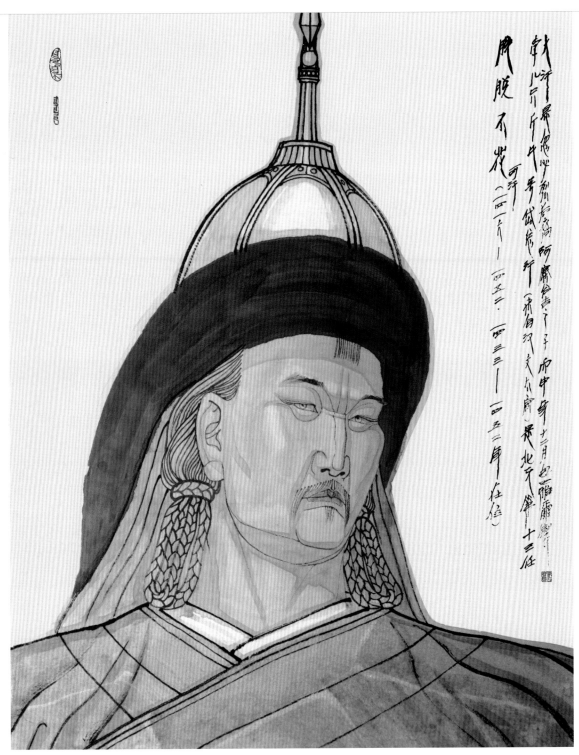

脱脱不花汗

脱脱不花汗（1416~1452），1433~1452 年在位，孛儿只斤氏，号岱总汗（来自汉文太宗），是忽必烈系后裔，阿寨台吉之子。

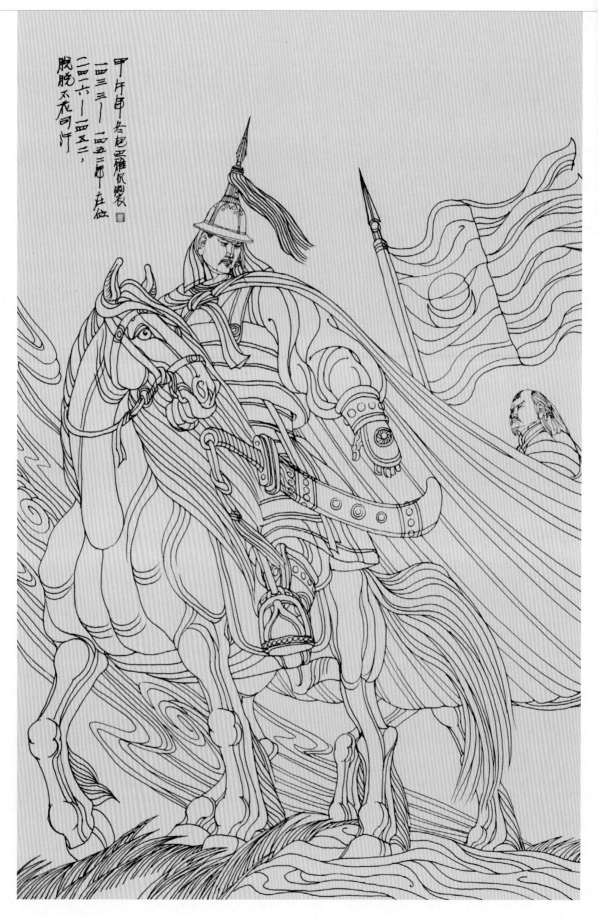

脱脱不花汗

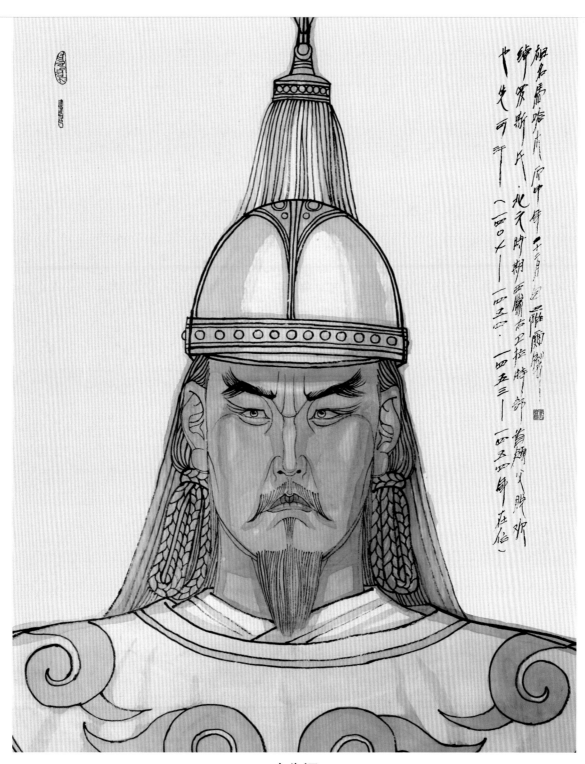

也先汗

也先（1407~1454），1453~1454 年在位，绰罗斯氏，北元时期西蒙古卫拉特部首领。父名脱欢，祖名马哈木。15 世纪中叶，他继承祖、父两代人的事业，驰骋蒙古草原，在土木堡擒获明英宗皇帝，并一度统一蒙古各部，自称大元天圣可汗，是蒙古历史上唯一一位非成吉思汗黄金家族出身的蒙古大汗。

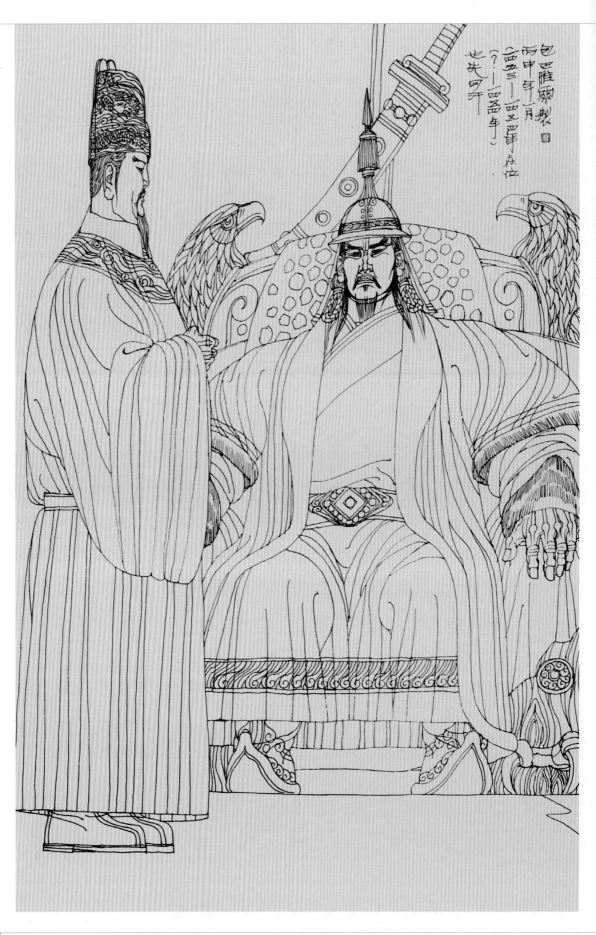

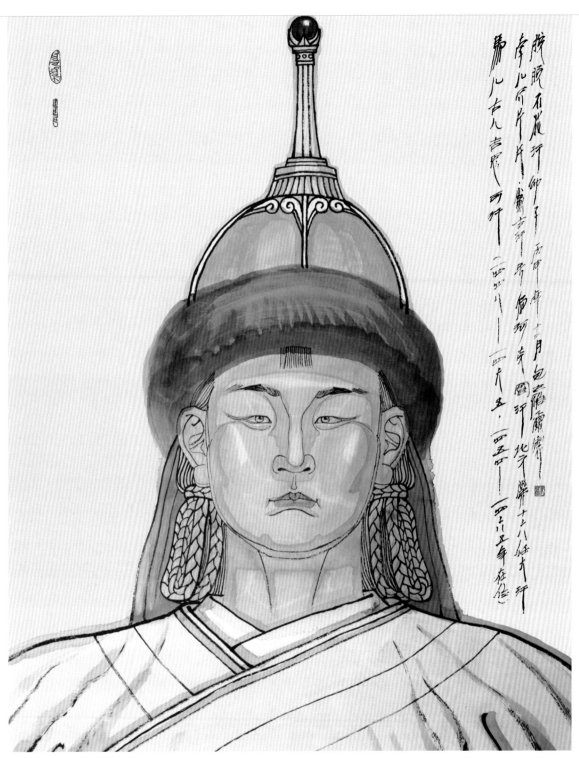

马儿古儿吉思汗

　　马儿古儿吉思汗（1448~1465），1454~1465 年在位，孛儿只斤氏，蒙古汗号乌珂克图汗，脱脱不花汗幼子。

马儿古儿吉思汗

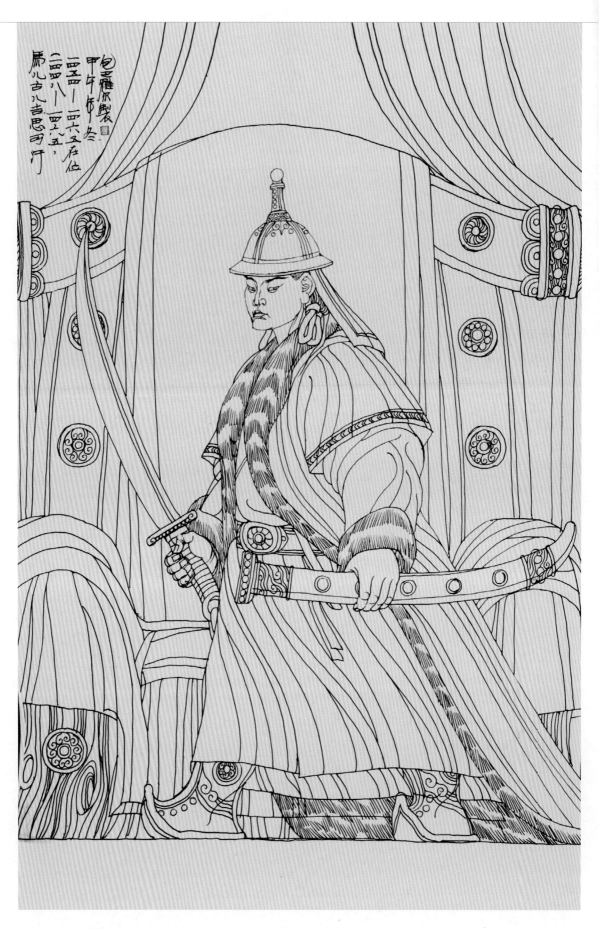

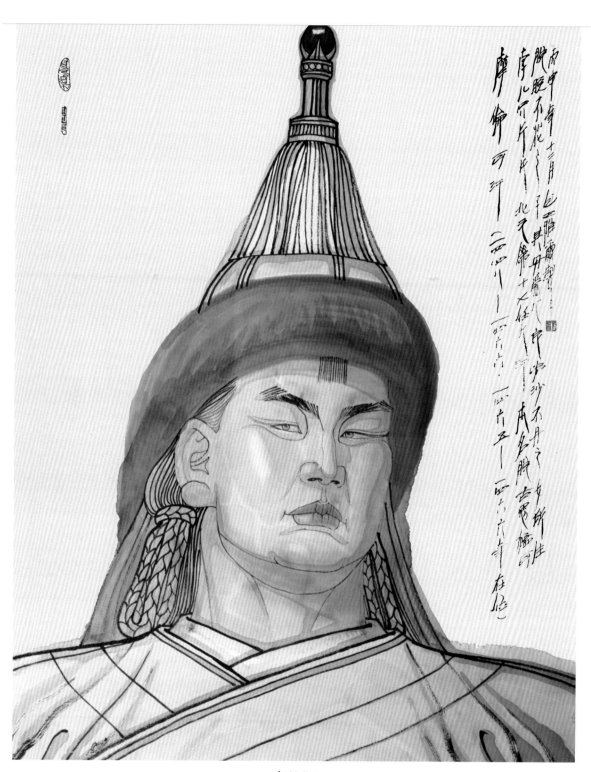

摩伦汗

摩伦汗（1448~1466），1465～1466年在位，孛儿只斤氏，本名脱古思猛可，脱脱不花之子，其母为兀良哈沙不丹之女。

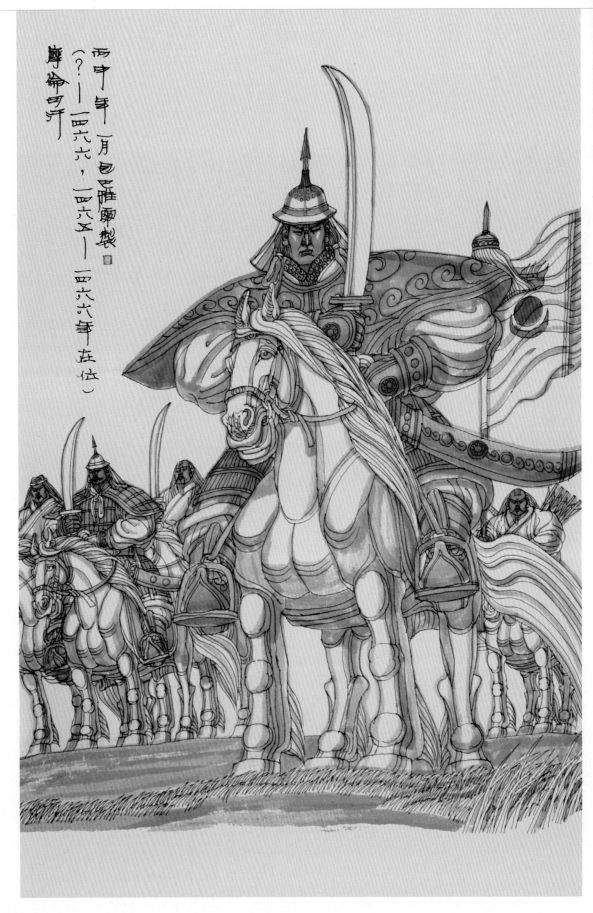

摩伦可汗

（？——一四六六，一四六四——一四六六年在位）

丙申年一月包鲁嘟制

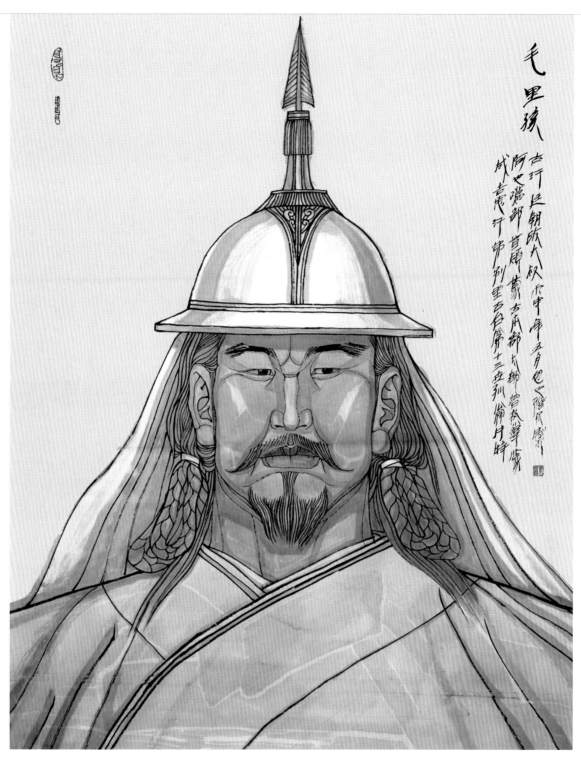

毛里孩

　　毛里孩（？ ~1466），孛儿只斤氏，也称毛里孩王，成吉思汗弟别里古台第十三世孙，翁牛特（阿巴嘎）部首领，蒙古本部太师，曾执掌蒙古汗廷朝政大权，是北元时期较为有影响的历史人物。

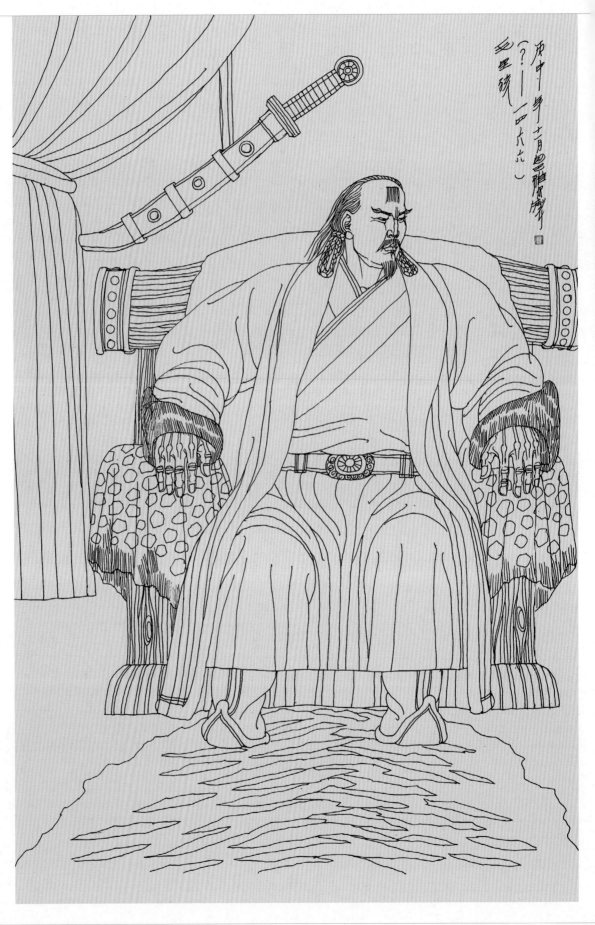

毛里孩

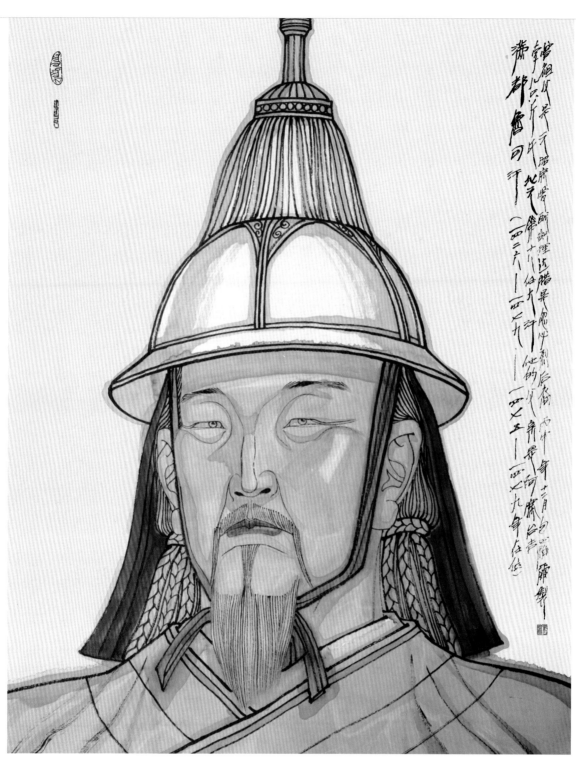

满都鲁汗

满都鲁汗（1426~1479），1475~1479 年在位，孛儿只斤氏。满都鲁汗是脱脱不花汗的同父异母弟，排行老三。他的父亲是阿寨台吉，祖父是额勒伯克汗的亲弟弟哈尔古楚克洪台吉，曾祖父是元昭宗爱猷识理达腊，是忽必烈的后裔。

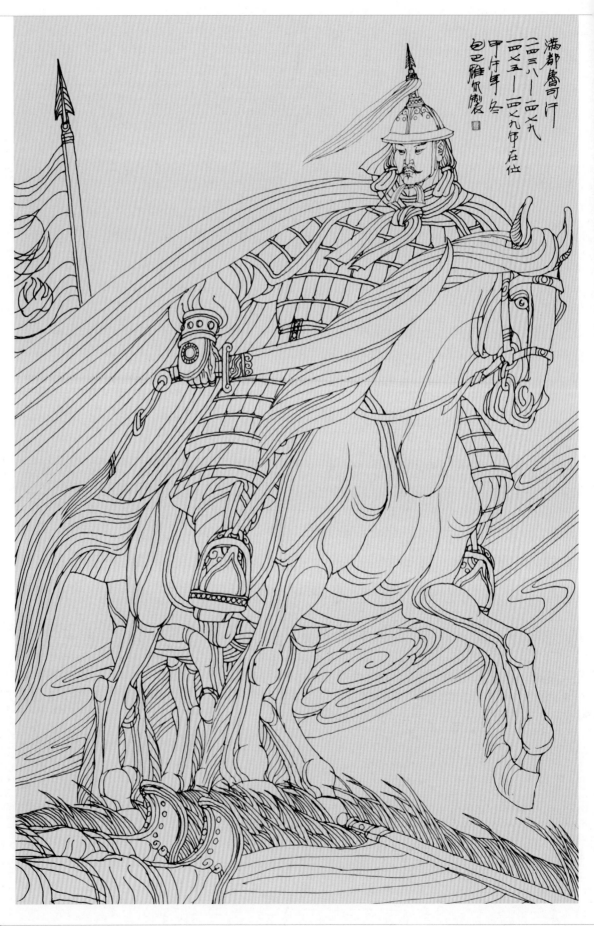

満都魯可汗
一四三八—一四七九
四七五—一四七九年在位
甲午年 冬
包巴雅尔制

 蒙古族历史人物肖像集

满都鲁汗

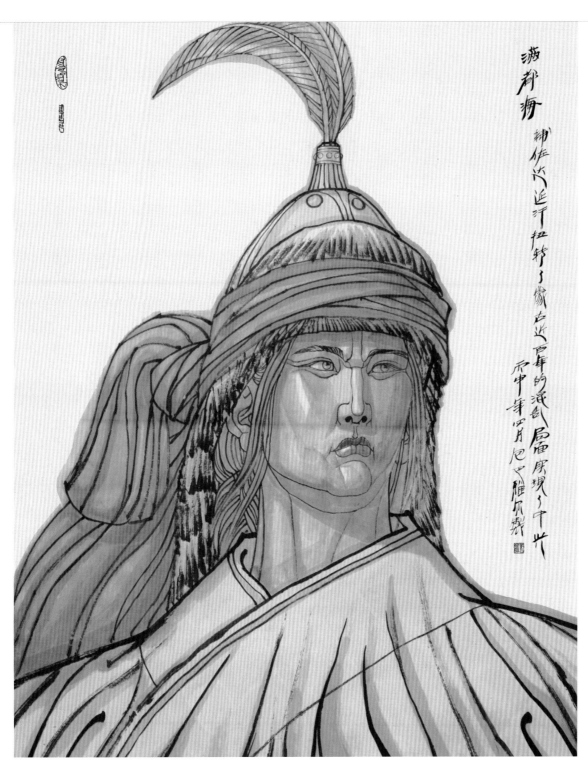

满都海

满都海 (1448~？)，蒙古汪古部人，父亲为绰罗克特穆尔丞相。满都海初为蒙古大汗满都鲁小哈屯（侧夫人）。她自小武艺高强，政治军事才能出众。满都海在丈夫死后，能够力挽狂澜，辅佐达延汗扭转了蒙古近百年的混乱局面，实现了中兴。在蒙古历史上，满都海的功绩可以与成吉思汗的母亲诃额仑相提并论。

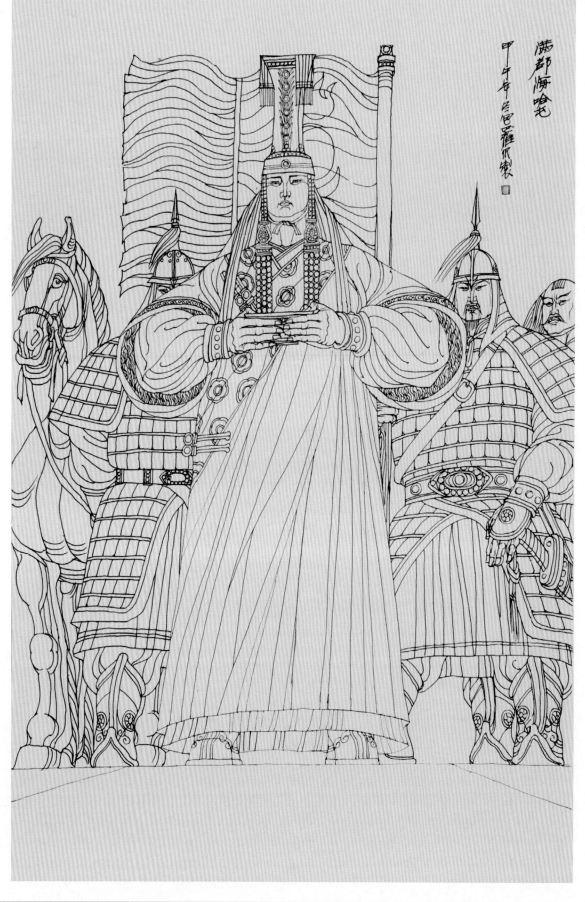

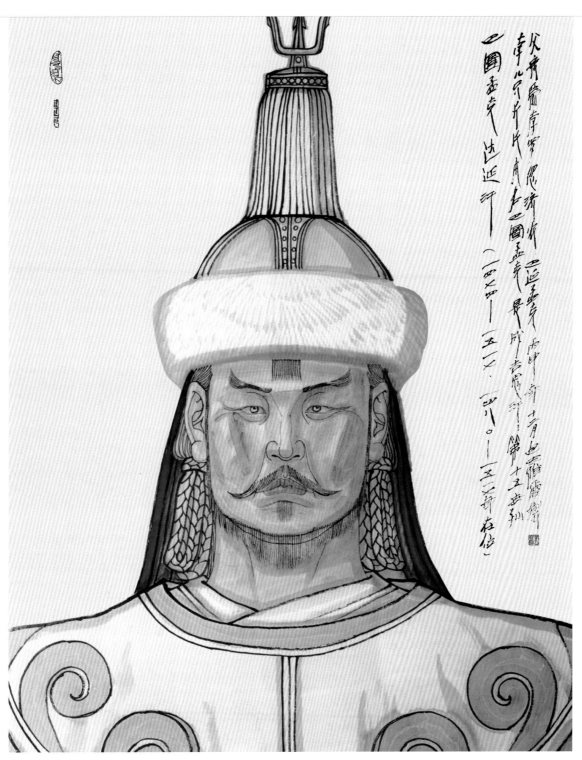

达延汗

　　达延汗（1474~1517），1480~1517 年在位，孛儿只斤氏，本名巴图孟克，是成吉思汗第十五世孙。父亲为孛罗忽济农巴延孟克。达延汗统一蒙古六万户，后人称其为蒙古的"中兴之主"。

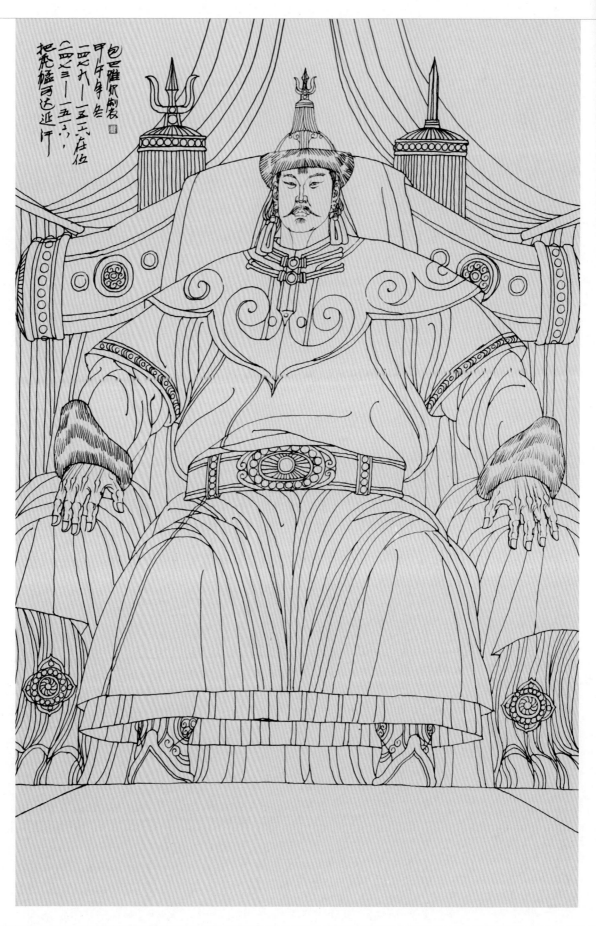

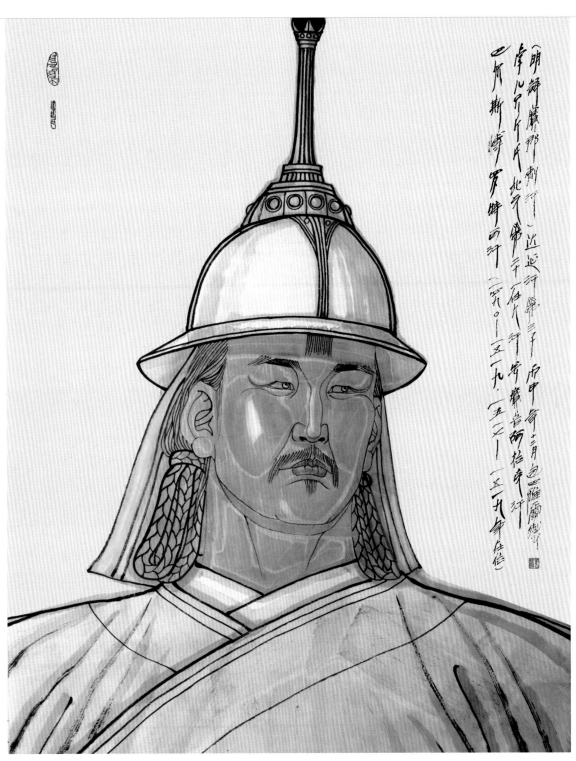

巴尔斯博罗特汗

　　巴尔斯博罗特汗（1490~1519），1517~1519 年在位，孛儿只斤氏，号赛音阿拉克汗（明朝译为赛那剌汗），达延汗第三子。他的母亲是满都海哈屯，出生时为龙凤胎，同胎姐姐是达延汗长女图噜勒图公主。

巴尔斯博罗特汗

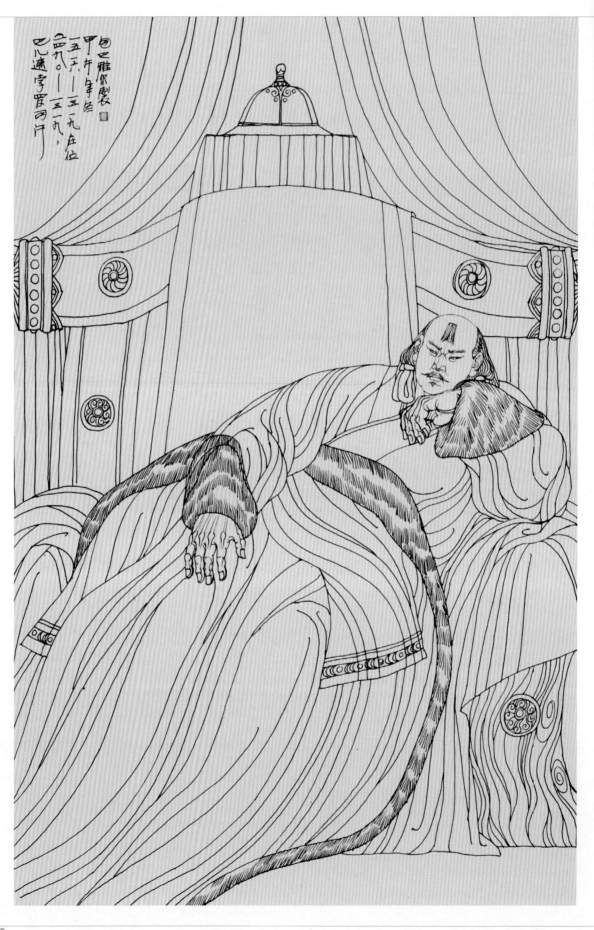

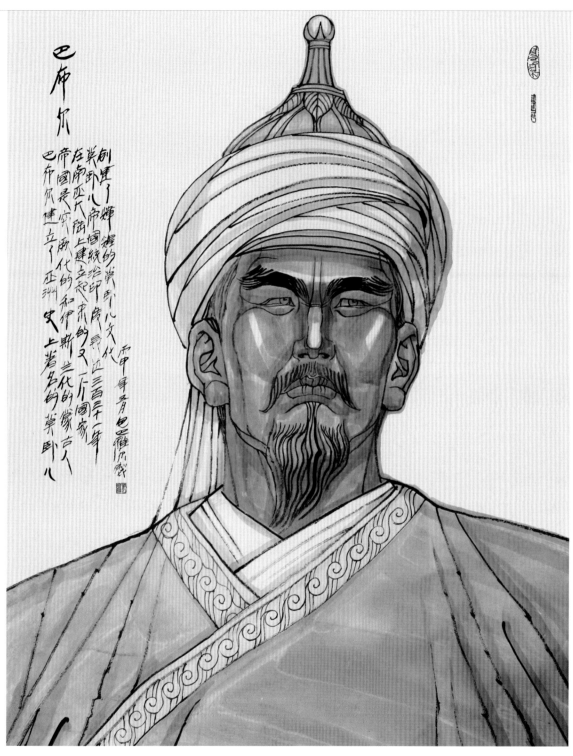

创建了辉煌的莫卧儿文化
莫卧儿帝国统治印度，竟达三百三十一年
在帝亚欧大陆上建立起来的又一个国家
帝国是突厥化和伊斯兰化的蒙古人
巴布尔建立了亚洲史上著名的莫卧儿

丙申年夏月巴·巴雅尔历戏

巴布尔

 巴布尔（1483~1530），建立了亚洲史上著名的莫卧儿帝国。"莫卧儿"是波斯语"蒙古"的转音，其本意就是蒙古帝国，是突厥化和伊斯兰化的蒙古人在南亚次大陆上建立起来的国家。莫卧儿帝国统治印度长达 331 年，创建了辉煌的莫卧儿文化。

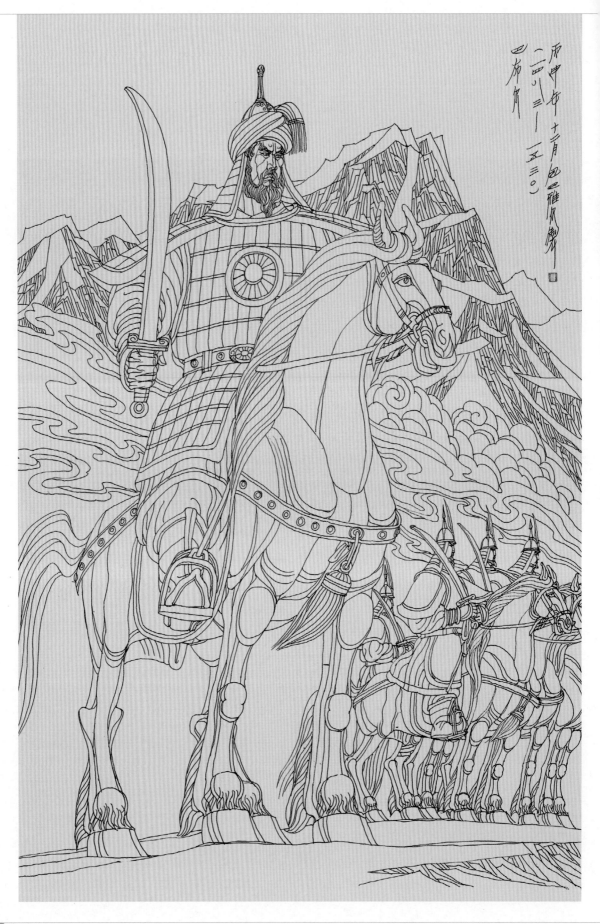

蒙古族历史人物肖像集

巴布尔

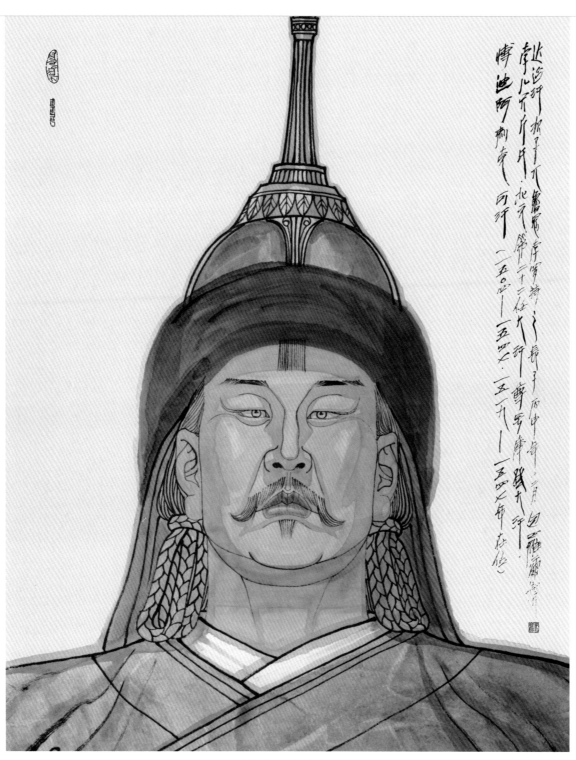

博迪阿剌克汗

博迪阿剌克汗（1504~1547），1519~1547 年在位，孛儿只斤氏，尊号库登大汗，达延汗次子兀鲁思孛罗特之长子。

博迪阿剌克汗

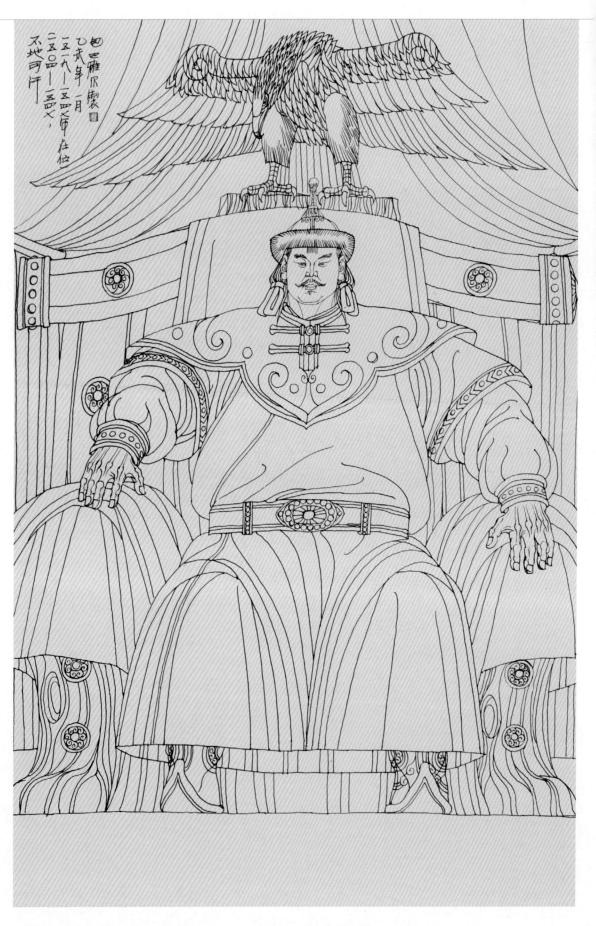

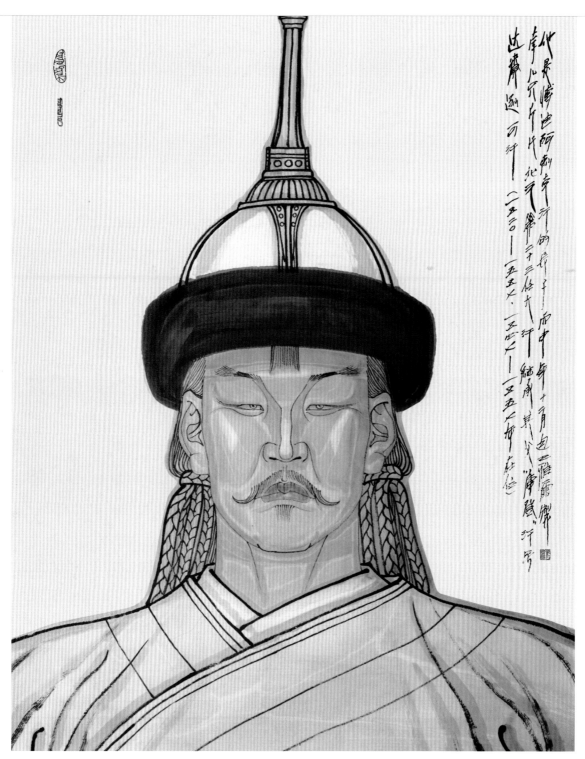

达赉逊汗

　　达赉逊汗（1520~1557），1547~1557 年在位，孛儿只斤氏，继承其父"库登"汗号。他是博迪阿剌克汗的长子，1547 年即北元大汗位。这时的北元政局有了很多新的特点，明朝与北元的敌对关系依然如故，但是北元内部各万户的发展态势和游牧地域却出现了戏剧性的变化。

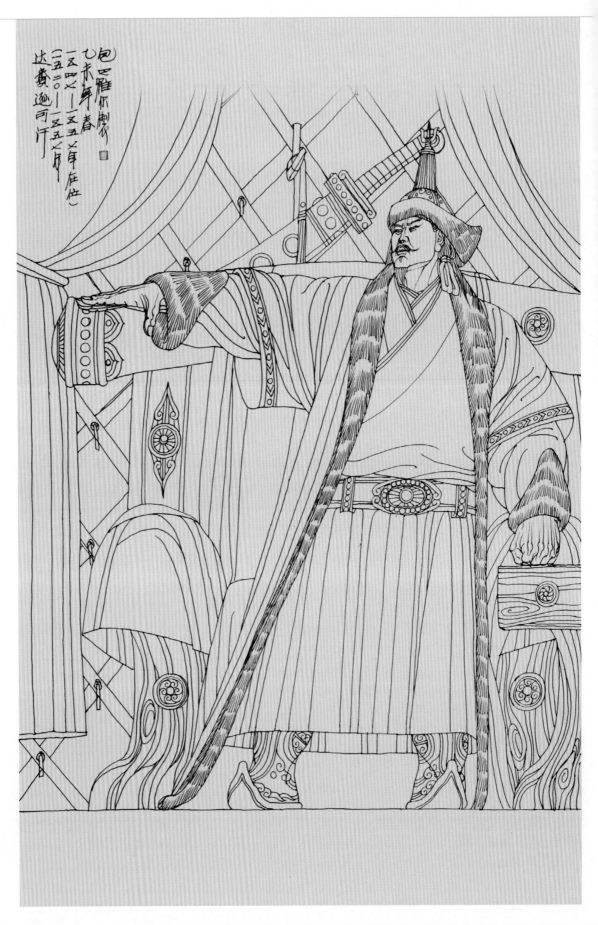

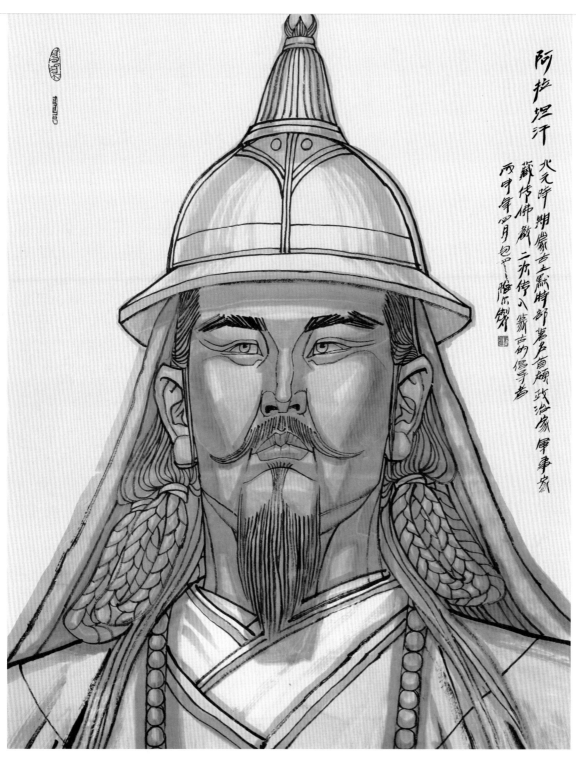

阿勒坦汗

阿勒坦汗（1507~1582），孛儿只斤氏，意为"黄金家族汗"，明朝称"俺答汗"。蒙古中兴大汗达延汗第三子巴尔斯博罗特的次子。北元时期蒙古土默特部著名首领、政治家、军事家、藏传佛教二次传入蒙古的倡导者。

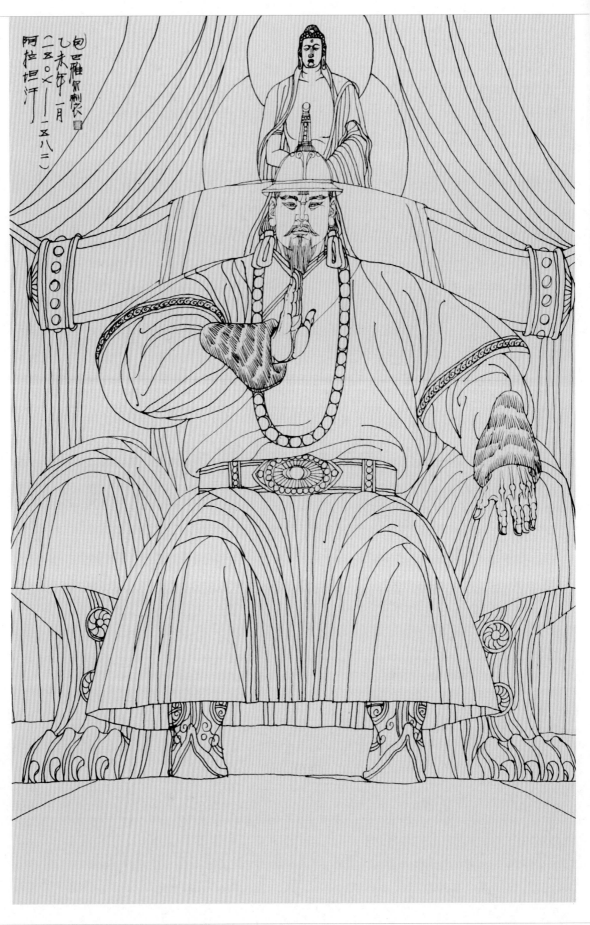

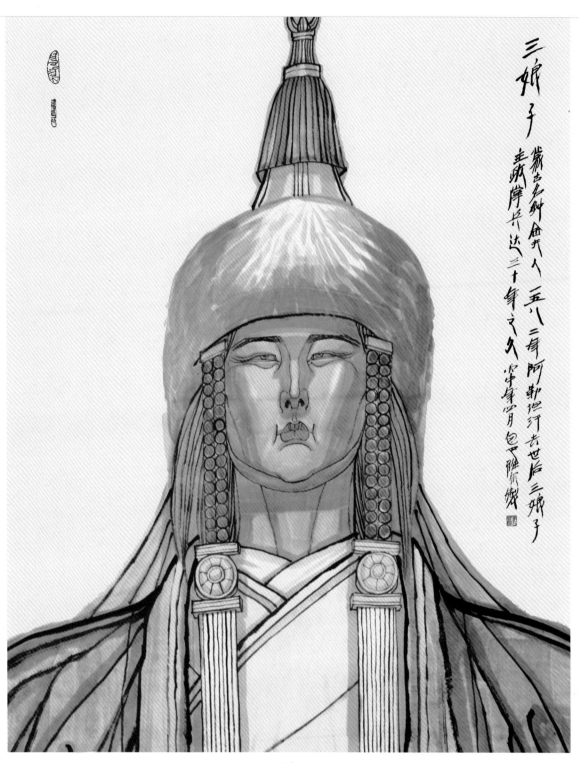

三娘子

三娘子

三娘子（1550~1612），史称"钟金哈屯"，卫拉特土尔扈特部人。土默特部阿勒坦汗出征卫拉特时，与土尔扈特部联姻，钟金哈屯遂嫁于阿勒坦汗为妻。她多年协助阿勒坦汗，尤其在阿勒坦汗晚年多病时，代替执政。1582 年阿勒坦汗去世后，三娘子主政掌兵达 30 年之久，保持了与明朝的和平通贡互市关系。

三娘子

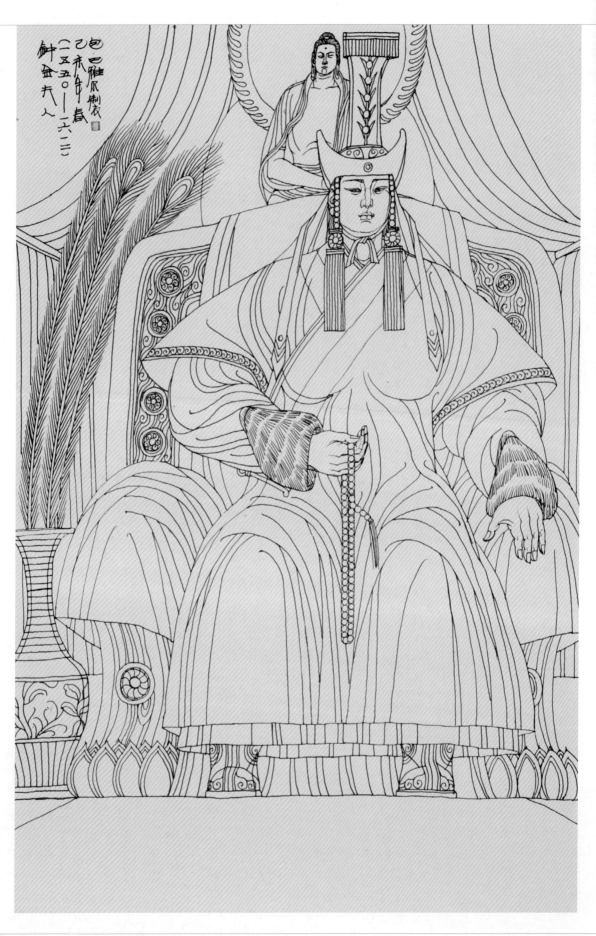

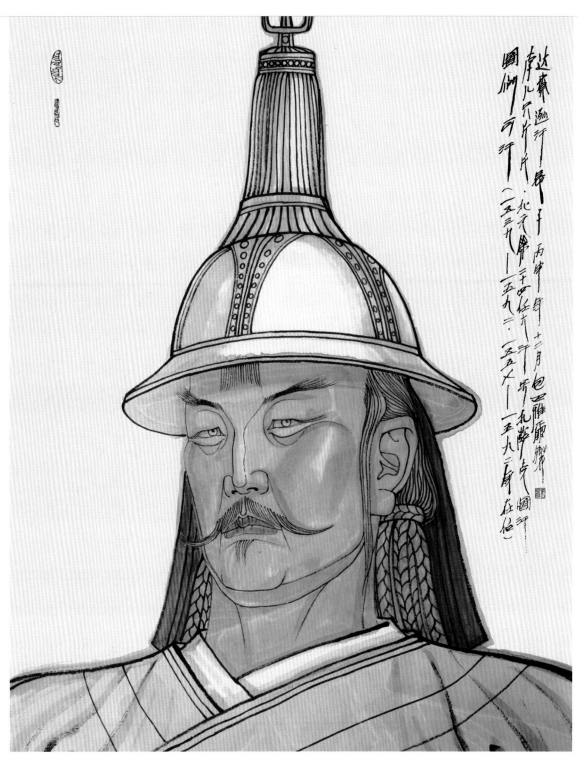

图们汗

　　图们汗（1539~1592），1557~1592 年在位，孛儿只斤氏，号扎萨克图汗，《明史》称土蛮汗，达赉逊汗长子。其汗廷驻于"阿力素"之地（今辽宁松岭山脉之北）。图们汗在北元时期号令严明，政绩卓著，在位时间长达 35 年，是一位很有作为的大汗。

图们汗

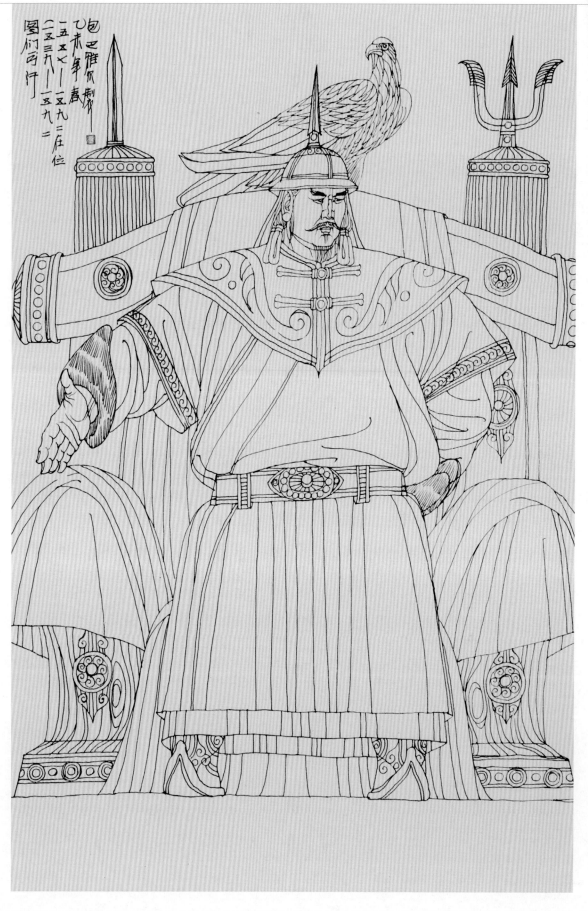

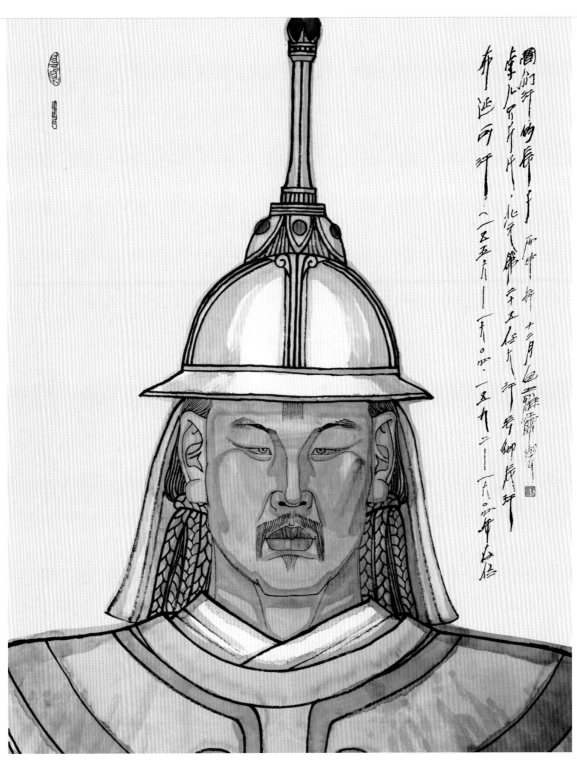

布延汗

布延汗（1556~1604），1592~1604 年在位，孛儿只斤氏，号彻辰汗，图们汗的长子，汗廷驻帐于辽东。在他统治时期，大汗的权威再度衰落，北元又处于新的割据时代。

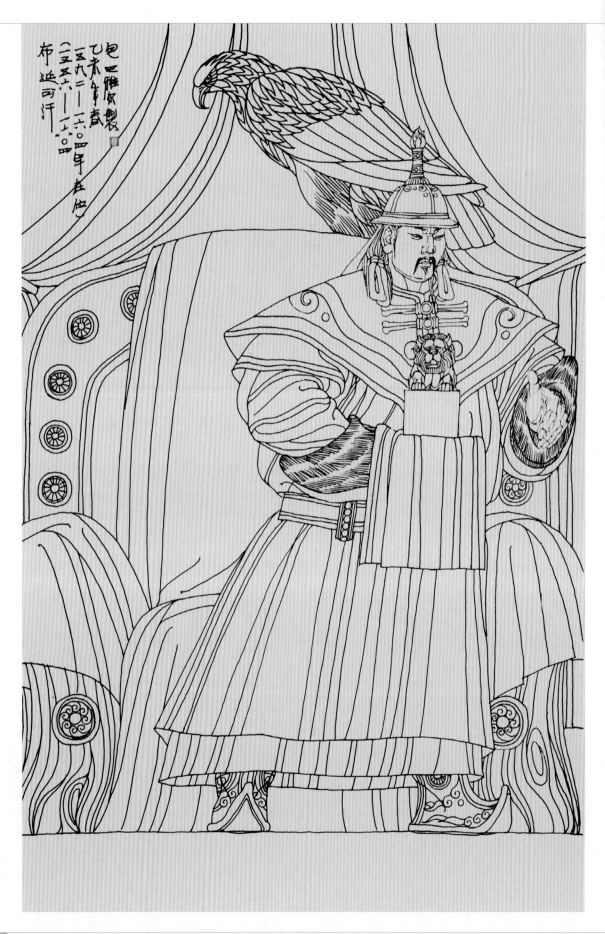

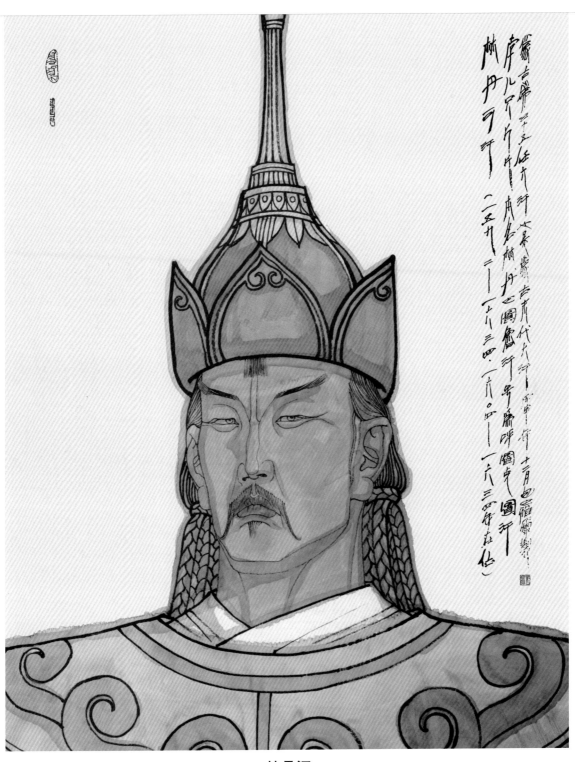

林丹汗

　　林丹汗（1592~1634），1604~1634年在位，孛儿只斤氏，本名林丹巴图鲁，汗号为呼图克图汗，是蒙古末代大汗。布延彻辰汗去世后，其13岁的长孙林丹巴图鲁继承汗位。他即位后初信黄教，后改宗红教，并兴建了都城察汉浩特（今内蒙古赤峰市阿鲁科尔沁旗）。

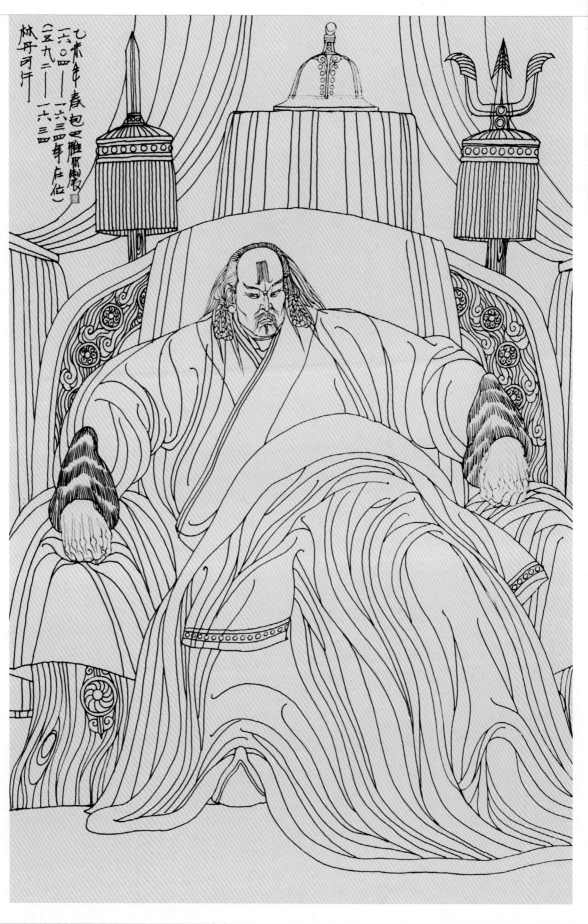

乙未年義包巴雕所製
一六〇四——一六三四年在位
（一五九二——一六三四）
林丹可汗

蒙古族历史人物肖像集

林丹汗

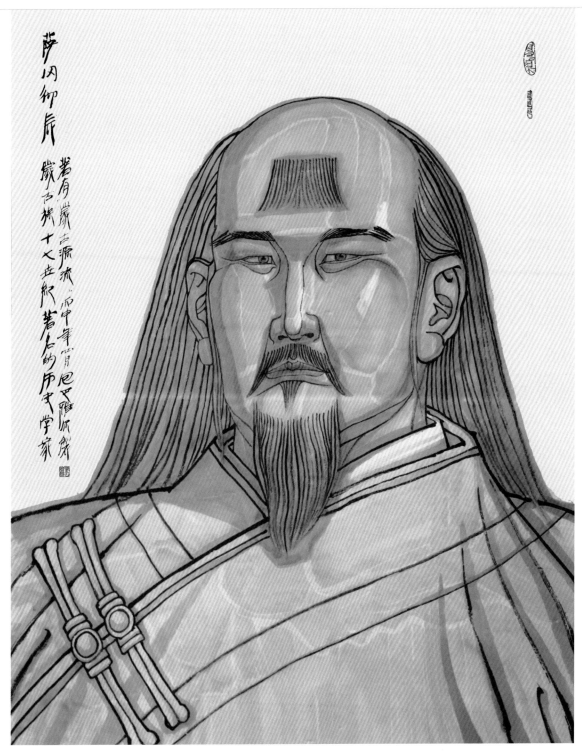

萨冈彻辰

萨冈彻辰（1604~？），孛儿只斤氏，是蒙古族17世纪著名的历史学家，著有《蒙古源流》。他出身于鄂尔多斯部成吉思汗"黄金家族"。11岁袭曾祖父的彻辰洪台吉尊号。自17岁在鄂尔多斯博硕克图济农手下任执政大臣，此后从政。萨冈彻辰曾积极支持林丹汗安定蒙古内部，一致对外，抗击后金的政策。林丹汗统一蒙古无望，他弃政返乡。30岁以后，开始致力于蒙古历史研究，撰写《蒙古源流》一书。

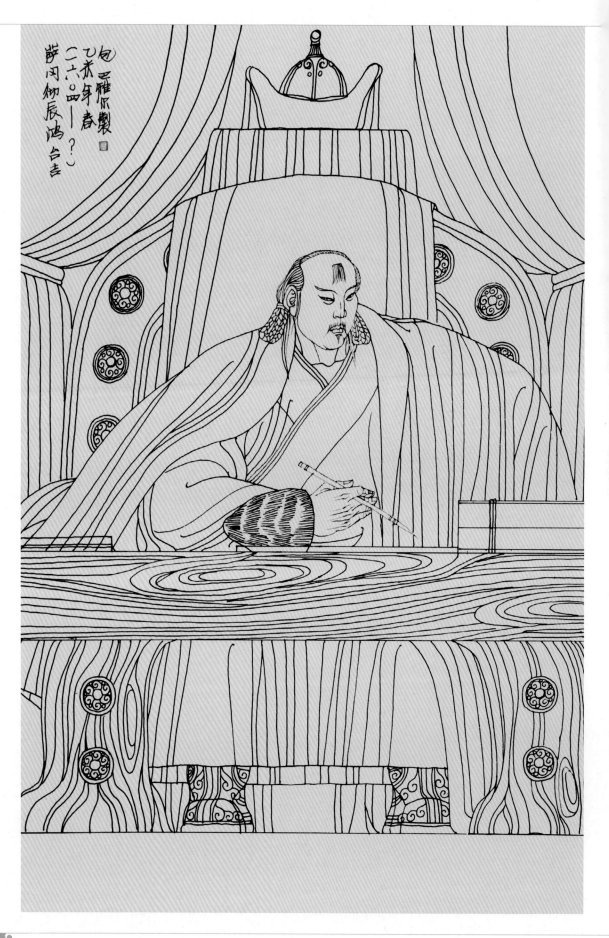

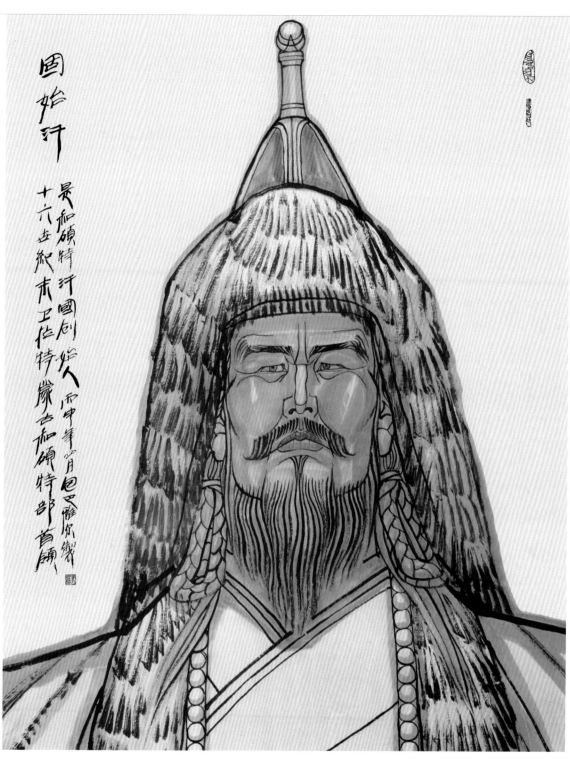

固始汗

固始汗（1582~1655），孛儿只斤氏，成吉思汗二弟哈撒儿后裔，本名图鲁拜琥。16世纪末卫拉特蒙古和硕特部首领，以勇武著称，是和硕特汗国创始人。

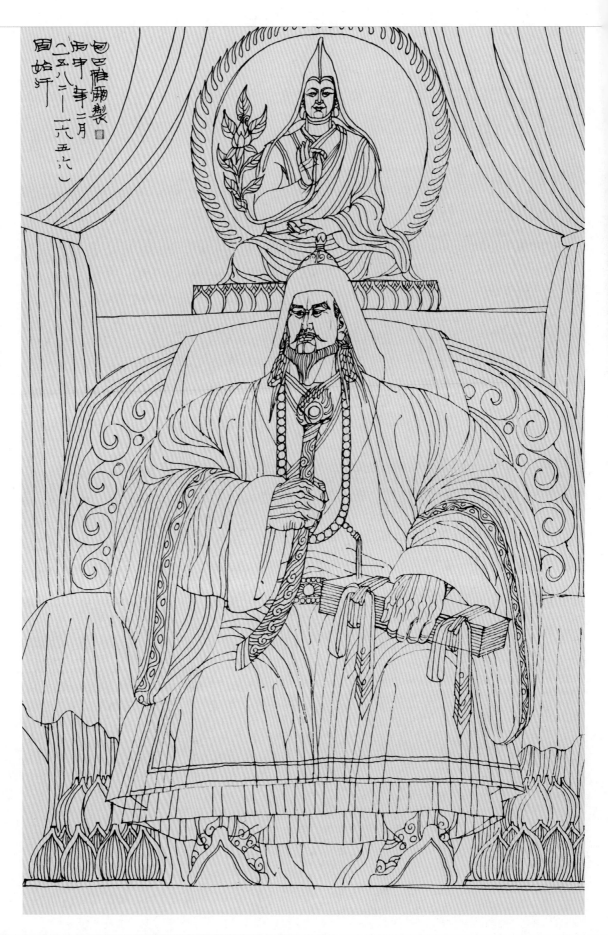

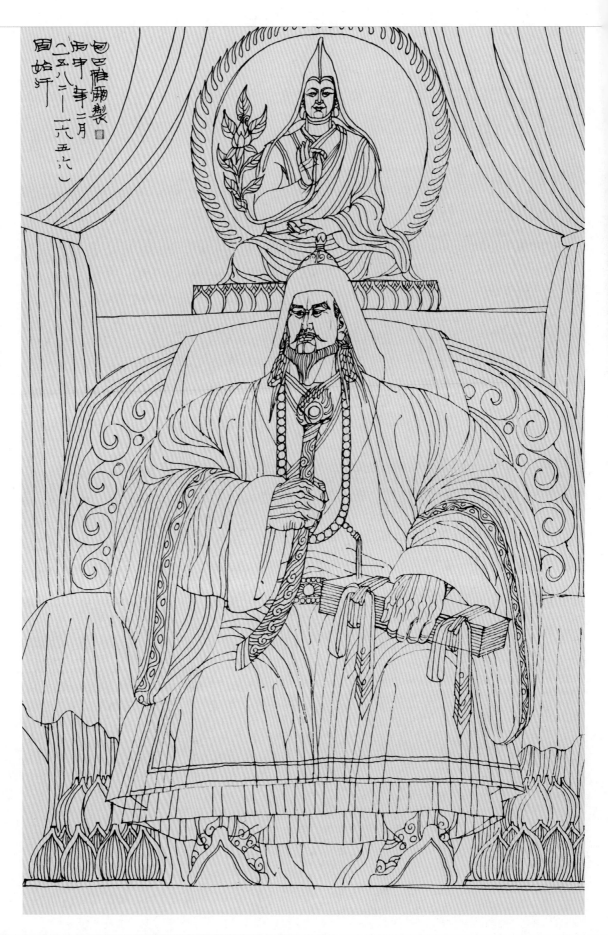 の位置に挿絵が配置されている。

左側の縦書きテキスト：

蒙古族历史人物肖像集

固始汗

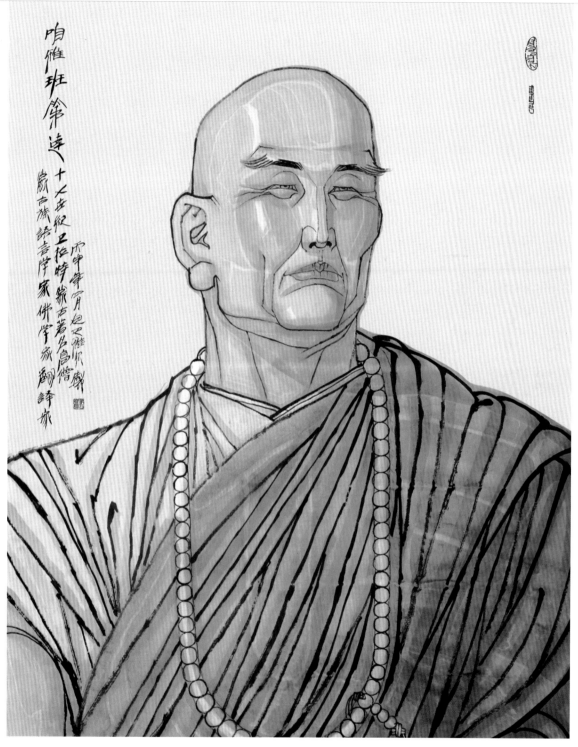

咱雅班第达

　　咱雅班第达（1599~1662），孛儿只斤氏，原名纳木哈嘉木措，蒙古族语言学家、佛学家、翻译家，17 世纪卫拉特蒙古著名高僧，一生致力于藏传佛教在蒙古的传播，并积极参与蒙古族各部的政治活动，在老蒙古文基础上创造了"托忒"蒙古文，在卫拉特地区使用至今。一生为沟通蒙藏文化，发展蒙古民族历史文化做出重大贡献。

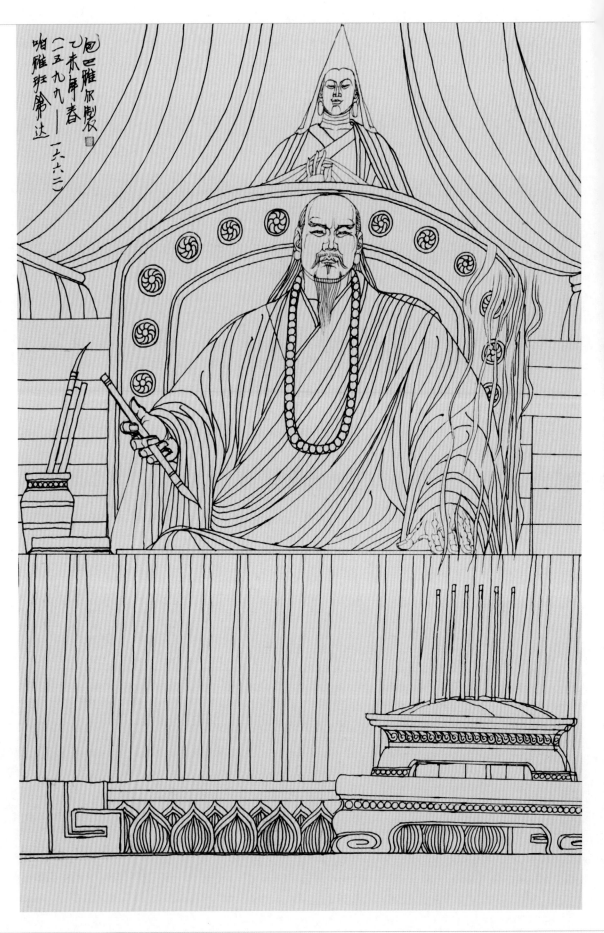

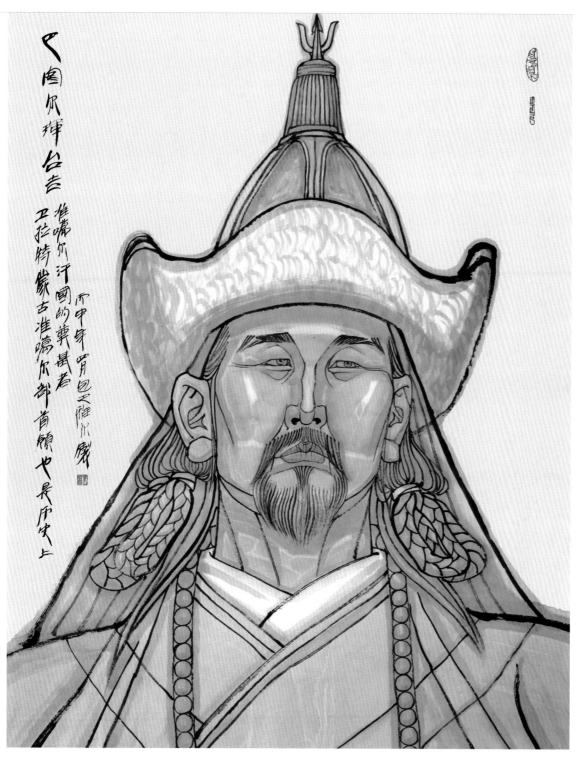

巴图尔珲台吉

巴图尔珲台吉（？ ~1665），卫拉特蒙古准噶尔部的首领，也是历史上准噶尔汗国的奠基者。他大力推崇藏传佛教黄教，是黄教的保护者。他与沙俄侵略者进行了不懈的斗争。1635 年，西藏的五世达赖喇嘛赐给他"额尔德尼·巴图尔珲台吉"称号。

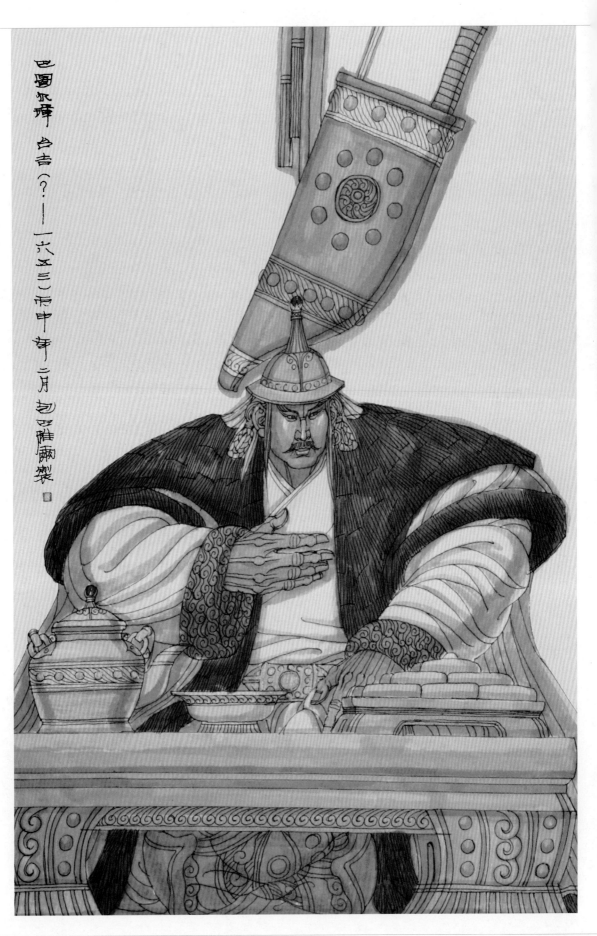

巴图尔珲 台吉（？——一六五三）丙申年二月 包巴雅尔制

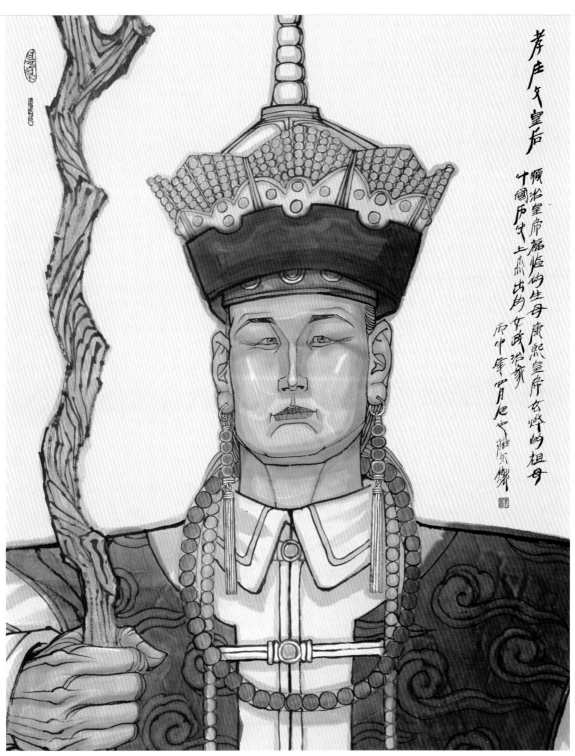

孝庄文皇后

　　孝庄文皇后（1613~1688），孛儿只斤氏，本名布木布泰（意为"天降贵人"），蒙古科尔沁部人，成吉思汗二弟哈撒儿后裔。清太宗皇太极的侧福晋（夫人），顺治皇帝福临的生母，康熙皇帝玄烨的祖母。中国历史上杰出的女政治家，一生尽心支持皇太极，竭力培养和辅佐顺治、康熙两代英明君主，被称为清王朝的国母，"康乾盛世"的奠基人。

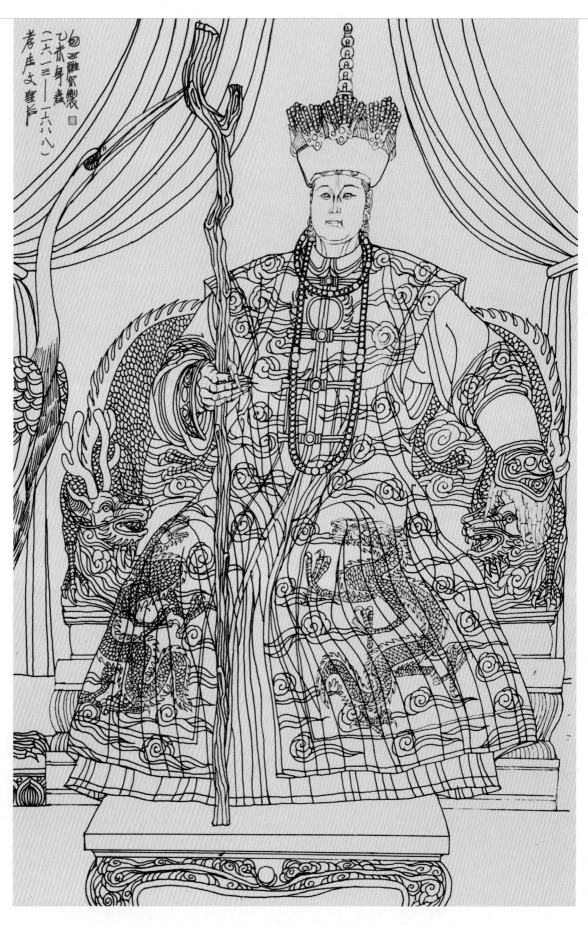

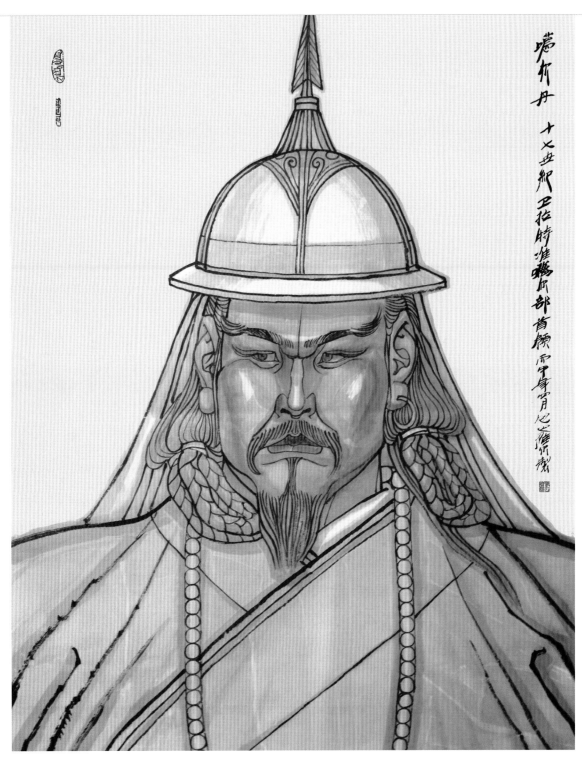

噶尔丹

噶尔丹（1644~1697），绰罗斯氏，17世纪卫拉特准噶尔部首领，巴图尔珲台吉第六子。早年被五世达赖喇嘛认定为温萨活佛转世，入西藏学佛。1670年，其兄僧格珲台吉在准噶尔贵族内讧中被杀。噶尔丹自西藏返回，击败政敌，成为准噶尔部首领。

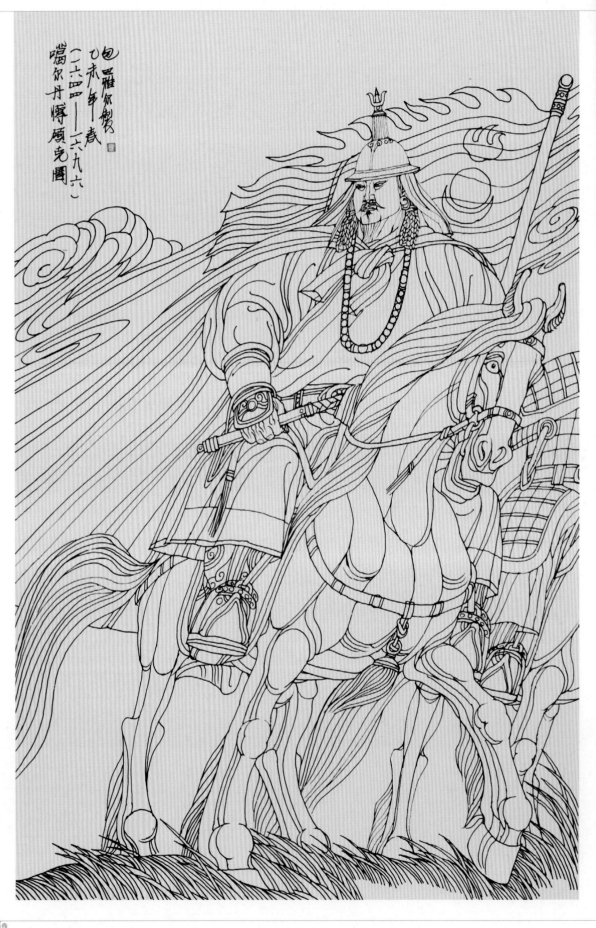

包 昌雅尔制
乙未年 九十八岁
（一六四四——一六九六）
噶尔丹博硕克图

蒙古族历史人物肖像集

噶尔丹

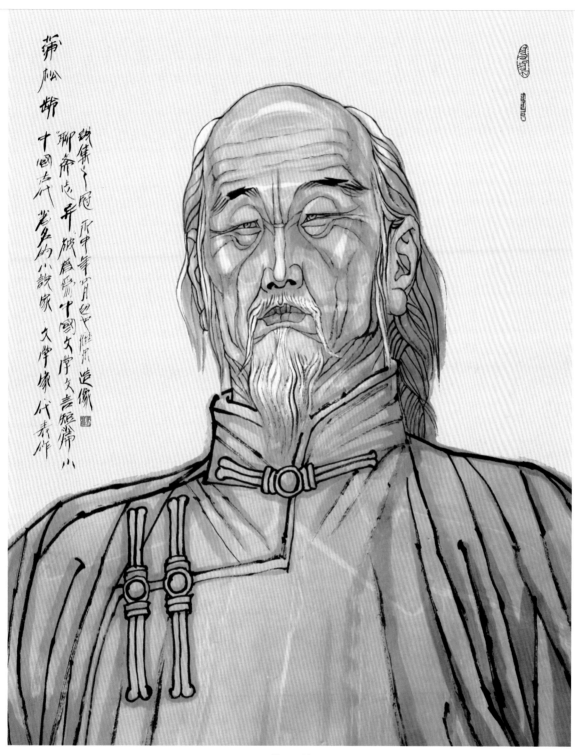

蒲松龄

蒲松龄（1640~1715），字留仙、剑臣，别号柳泉居士，世称聊斋先生，蒙古族，清代淄川（今山东省淄博市）蒲家庄人。中国古代著名的小说家、文学家。代表作《聊斋志异》被誉为中国文言短篇小说集之冠，19世纪就流传到英国、日本等国家，至今已被翻译成20多种语言，有60多种版本在世界各国发行。另有著作《聊斋文集》《聊斋诗集》《聊斋俚曲》及关于农业、医药等通俗读物，总字数约400万字。

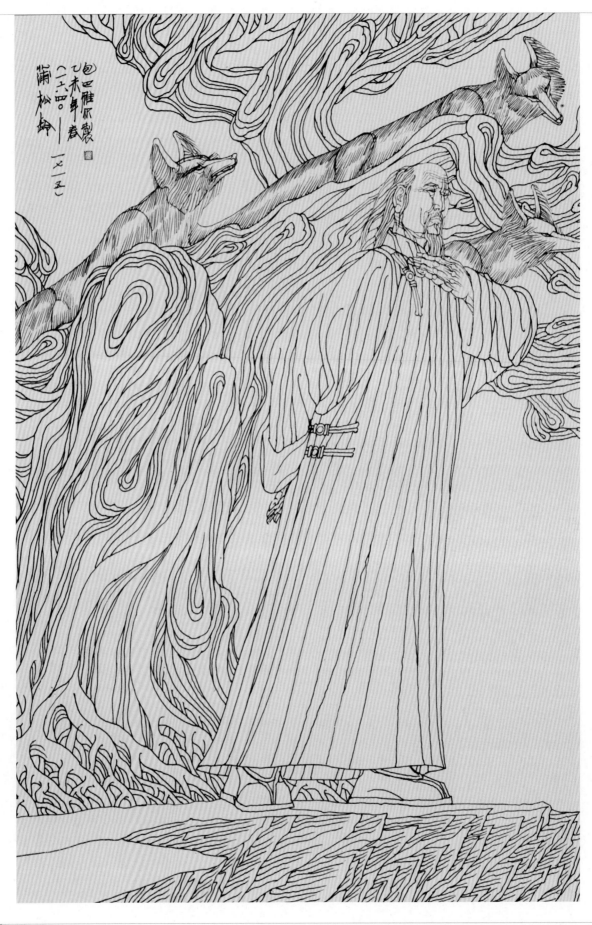

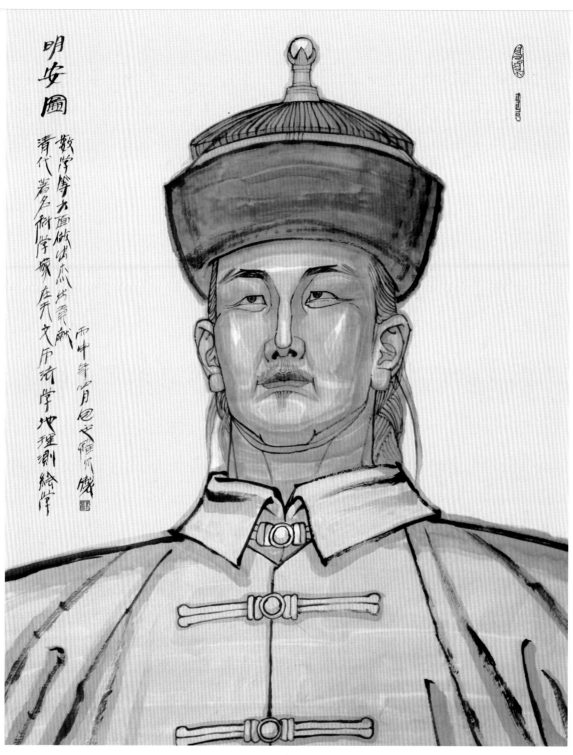

明安图

　　明安图（1692~1765），蒙古族，清代著名科学家，蒙古正白旗人，少年时被选拔为"官学生"，进入钦天监（负责天文观测、推算历法的朝廷官署）学习，结业即供职于钦天监，历任五官正、监正等职。因他在天文历法学、地理测绘学、数学等方面做出的杰出贡献，国际天文学联合会2001 年将中国国家天文台发现的编号为 28242 的小行星命名为"明安图星"，以纪念这位自然科学领域中的璀璨明星。

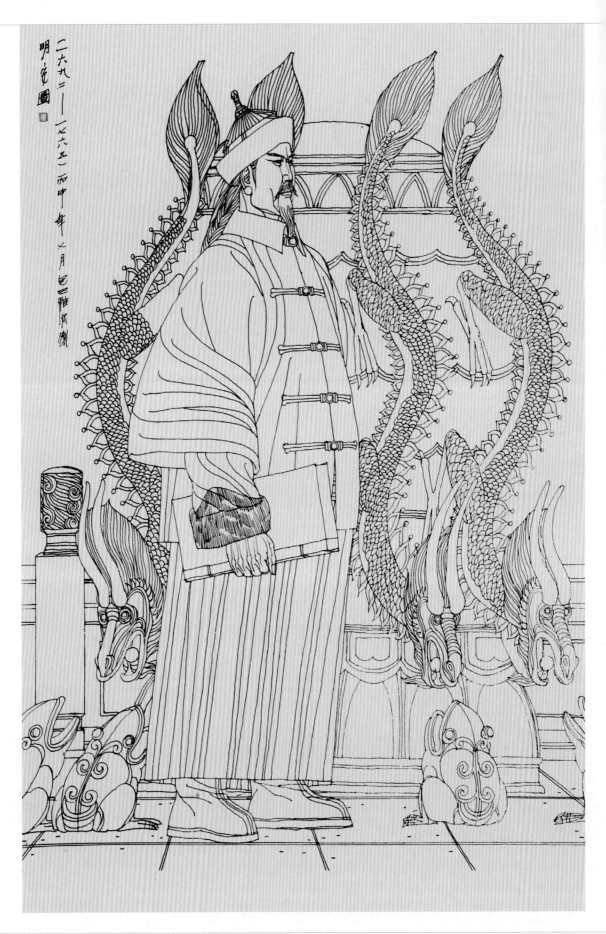

蒙古族历史人物肖像集

明安图

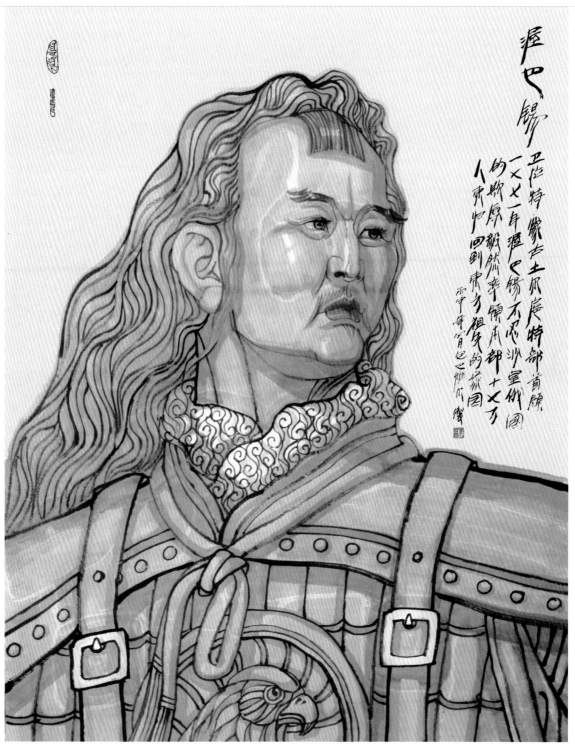

渥巴锡卫拉特蒙古土尔扈特部首领
一七七一年渥巴锡不忍沙皇俄国
的欺辱毅然率领本部十七万
人东归回到祖先的家园
壬午年宵巴雅尔绘

渥巴锡

　　渥巴锡（1743~1775），卫拉特蒙古土尔扈特部首领。1771 年，为摆脱沙皇俄国的欺辱和压迫，渥巴锡毅然率领本部 17 万人东归，回到祖先的家园，受到清朝的欢迎。乾隆皇帝册封他为乌讷恩素诛克图旧土尔扈特部卓里克图汗。

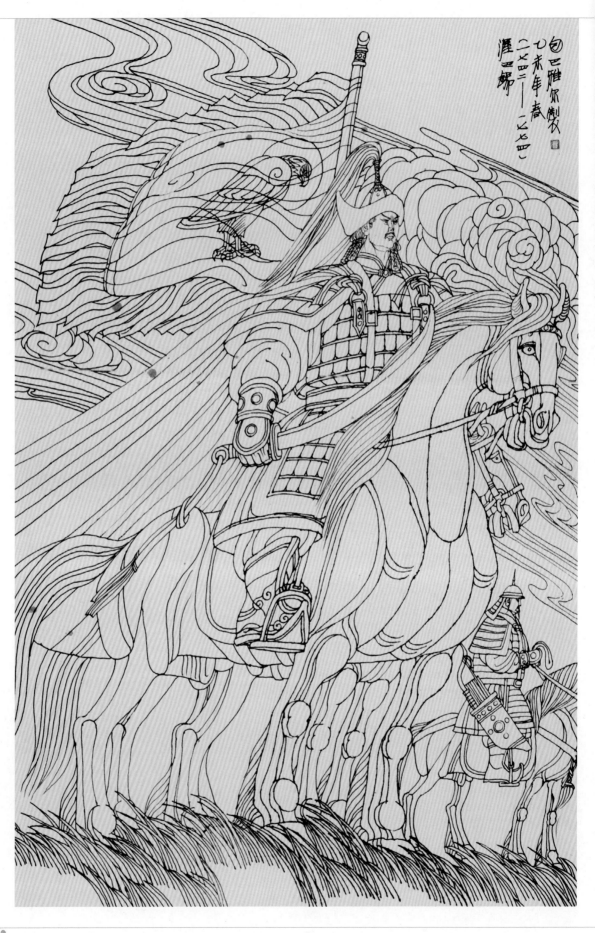

渥巴锡

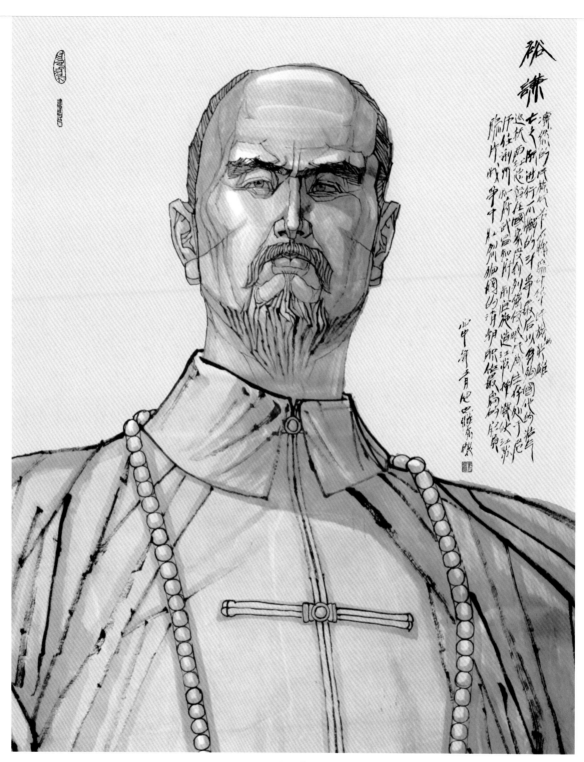

裕谦

　　裕谦（1793~1841），鸦片战争中壮烈殉国的清朝职位最高的官员，蒙古族，孛儿只斤氏，蒙古镶黄旗人，出身于将门世家。历任荆州知府、武昌知府、荆宜施道、江苏按察使、江苏巡抚、两江总督。在国家受到列强侵略、民族生存处于危亡之际，裕谦作为清朝抵抗派的代表人物，与投降派和"弛禁派"（清朝内鼓吹鸦片无害论的政客）进行了不懈的斗争。面对西方列强大军压境，他临危不惧，组织指挥了"血战定海（今浙江省舟山市定海区）""保卫镇海（今宁波市镇海区）"的战役，最后以身殉国。他那浩气凛然的民族气节，不愧为中华民族的民族英雄。

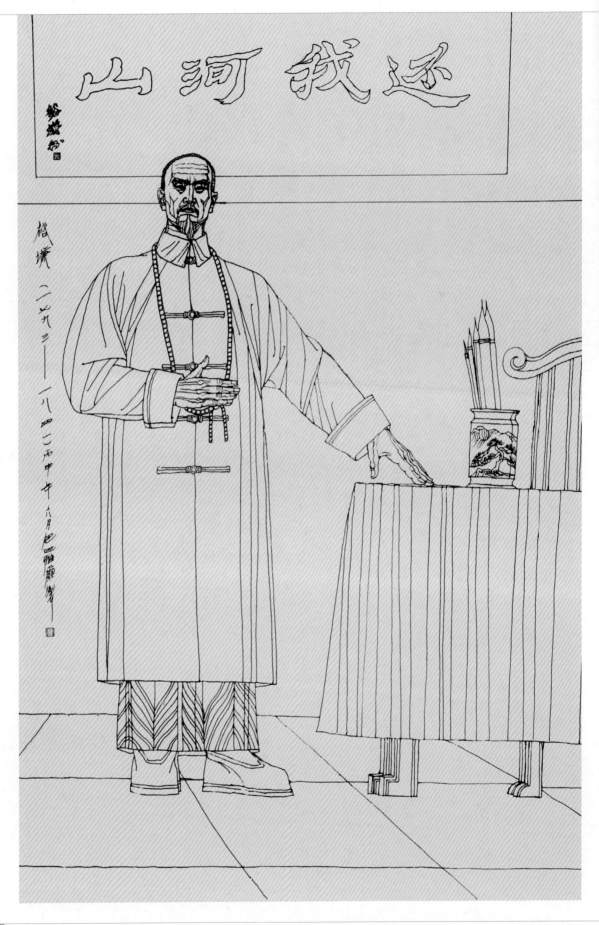

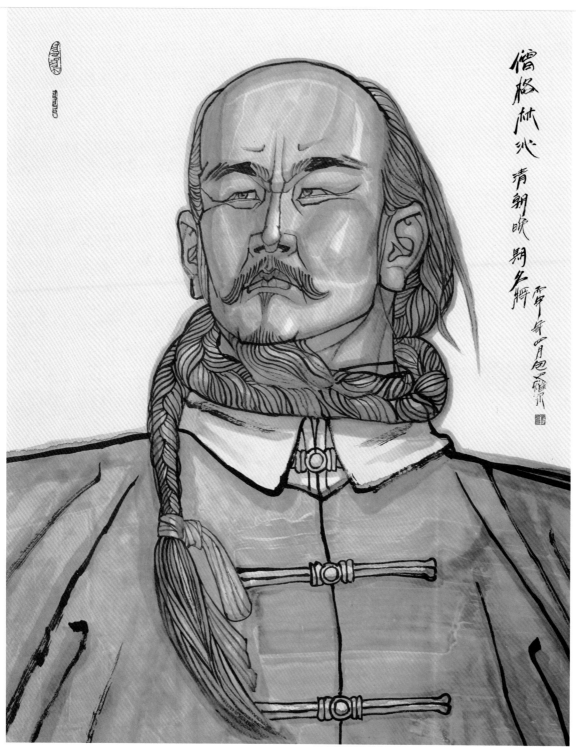

僧格林沁

　　僧格林沁（1811~1865），孛儿只斤氏，清朝晚期名将，蒙古族，成吉思汗二弟哈撒儿第二十六代孙，科尔沁左翼后旗人，一生辅佐过道光、咸丰、同治三代皇帝，在清王朝处于内外交困、风雨飘摇、大厦即将倾倒的危难之际，统率以蒙古铁骑为主力的清军，反抗外国列强的侵略，平定太平天国和捻军等反清运动。他的最大功绩是抗击英法联军，取得了大沽口保卫战的胜利，被清朝"倚为长城"（《清史稿》），但最终在追击捻军余部时阵亡。

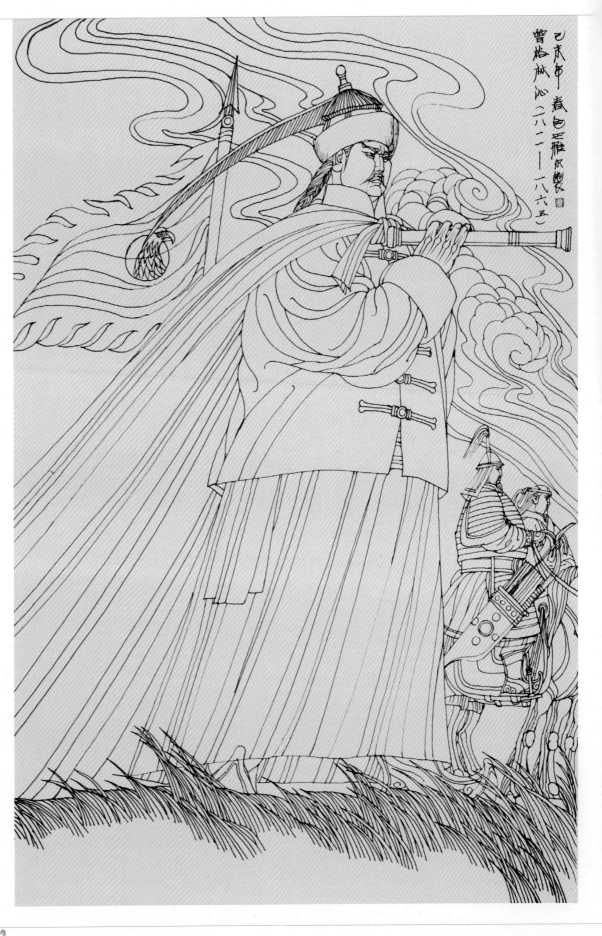

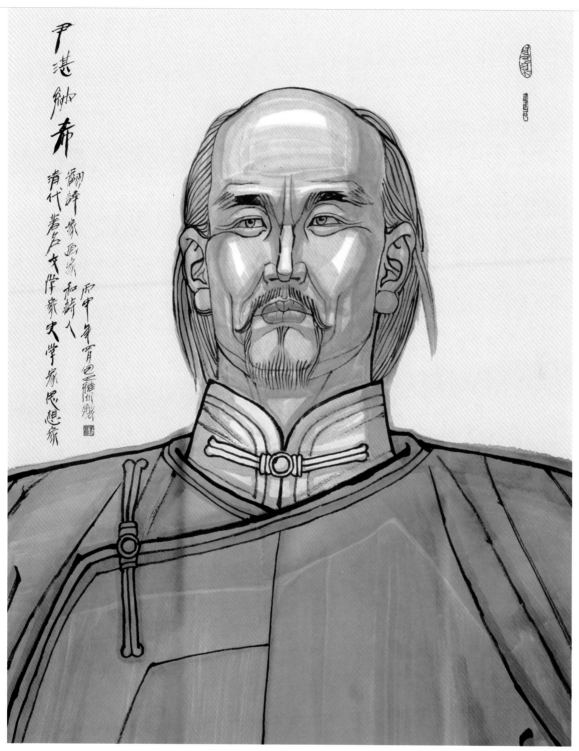

尹湛纳希

尹湛纳希（1837~1892），孛儿只斤氏，清代著名文学家、史学家、思想家、翻译家、画家和诗人。蒙古族，成吉思汗第二十八代孙，出生于卓索图盟土默特右旗忠信府（今辽宁省北票市下府乡）。主要著作有：长篇小说《一层楼》《泣红亭》《红云泪》《青史演义》等，杂文《石枕的批评》《龙文鞭影》《释者的虚伪》《勿忘祖先》，蒙古译文《红楼梦》《中庸》《通鉴纲目》等。他为发展蒙古民族语言文字的艺术表现力，丰富蒙古民族的史料和文学宝库，促进蒙汉文化的交流，做出了巨大贡献，在蒙古民族文学史上占有里程碑式的地位。

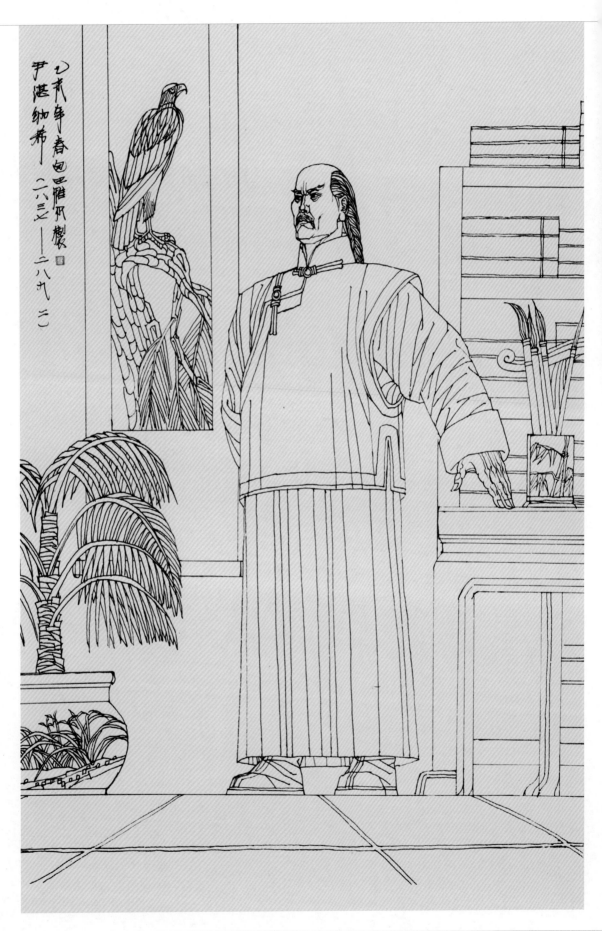

尹湛纳希

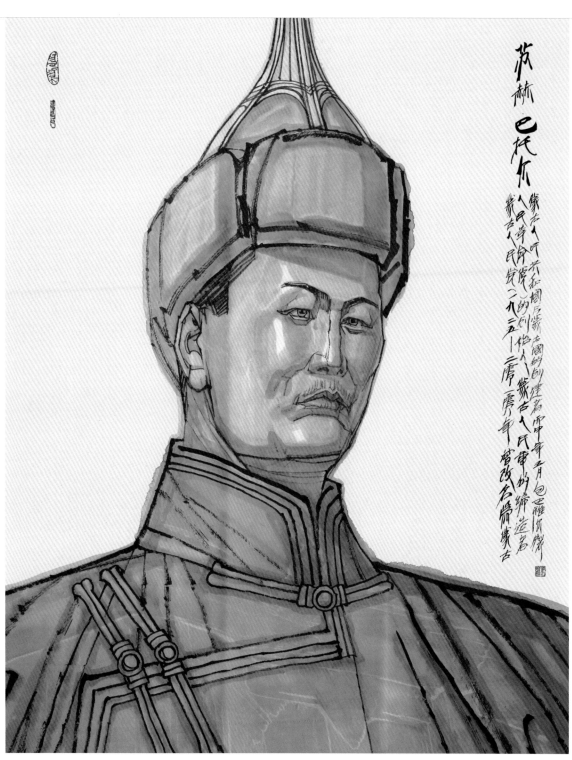

苏赫·巴托尔

　　苏赫·巴托尔 (1893~1923)，原名苏赫，因作战有功，荣获"巴托尔"（勇士）称号，被称为"苏赫·巴托尔"，蒙古族。蒙古人民党（1925~2010 年曾改名为蒙古人民革命党）的创始人，蒙古人民军的缔造者，蒙古人民共和国（今蒙古国）的创建人。

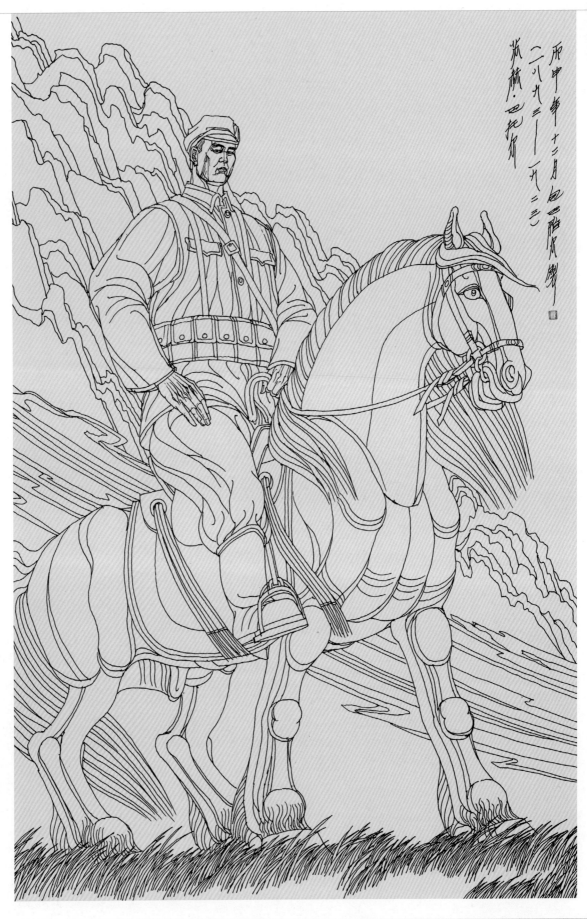

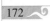

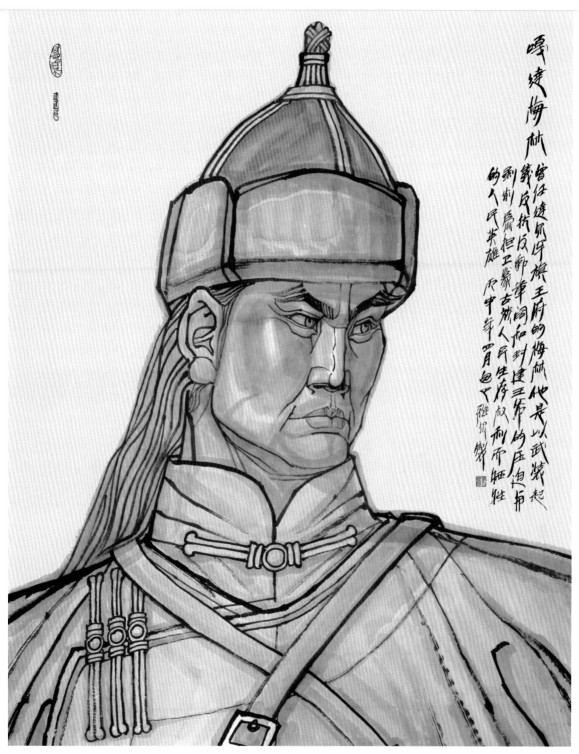

嘎达梅林 曾任达尔罕旗王府的梅林 他是以武装起义反抗反动军阀和封建王爷的压迫和剥削 为捍卫蒙古族人民生存权利而牺牲的人民英雄 丙申年夏月包力雅耳制

嘎达梅林（1892~1931），莫勒特图氏，蒙古族，本名那达木德，汉名孟青山。曾担任达尔罕旗（今科尔沁左翼中旗）王府的"梅林"（总兵），因家中排行最小（俗称嘎达），被称为"嘎达梅林"。他是以武装起义反抗反动军阀和封建王爷的压迫与剥削，为捍卫蒙古族人民生存权利而牺牲的人民英雄。

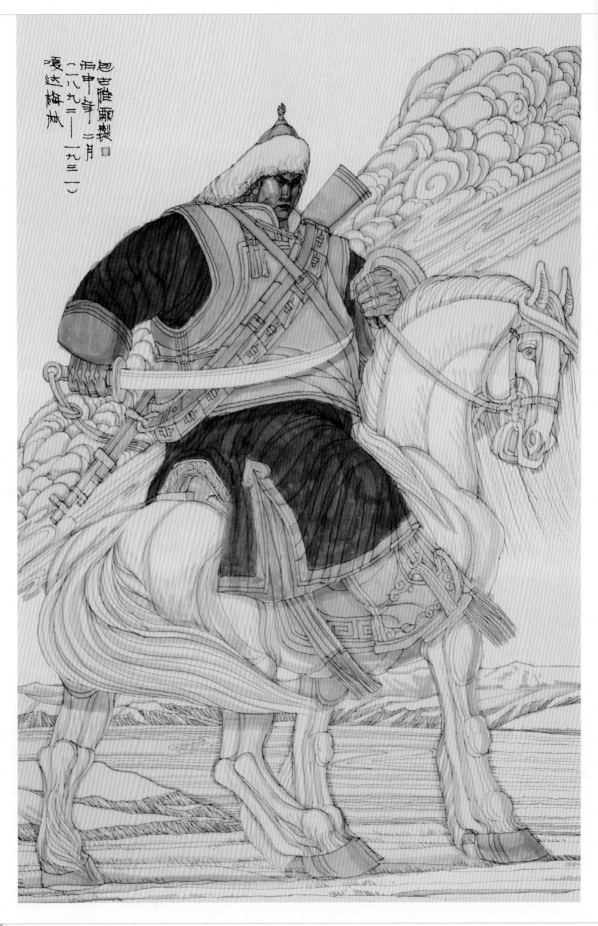

嗄达梅林

蒙古族历史人物肖像集

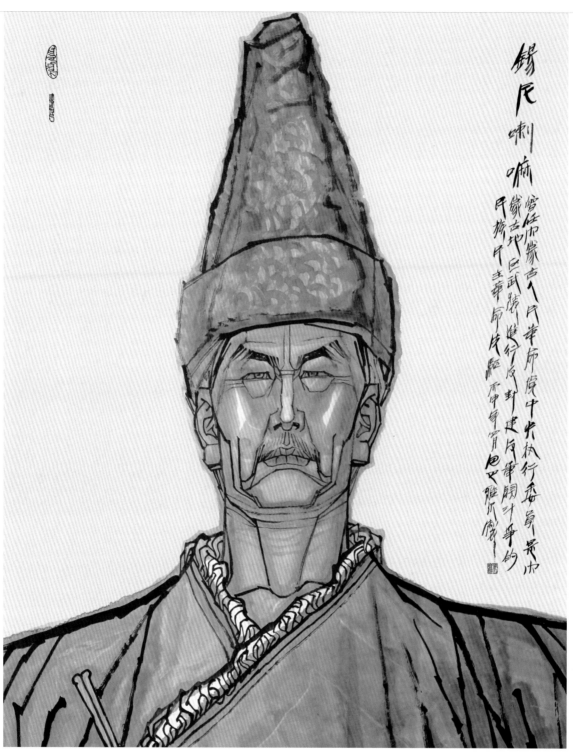

锡尼喇嘛

　　锡尼喇嘛(1866~1929)，原名乌力吉杰日嘎拉，蒙古族，伊克昭盟(今鄂尔多斯市)乌审旗人，著名的"独贵龙"运动领袖，曾任内蒙古人民革命党中央执行委员，是内蒙古地区武装进行反封建、反军阀斗争的民族民主革命先驱。

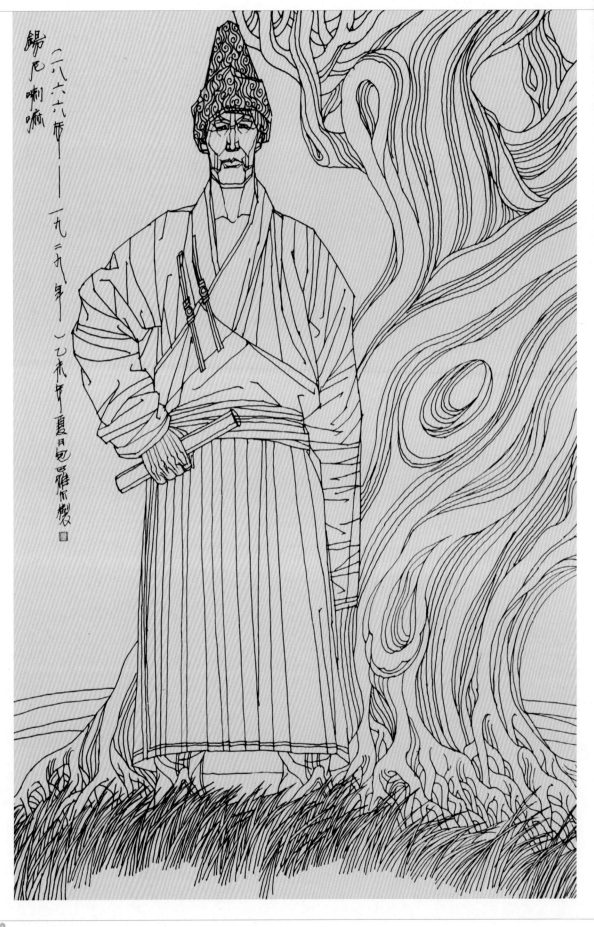

锡尼喇嘛

一八六六年——一九二九年

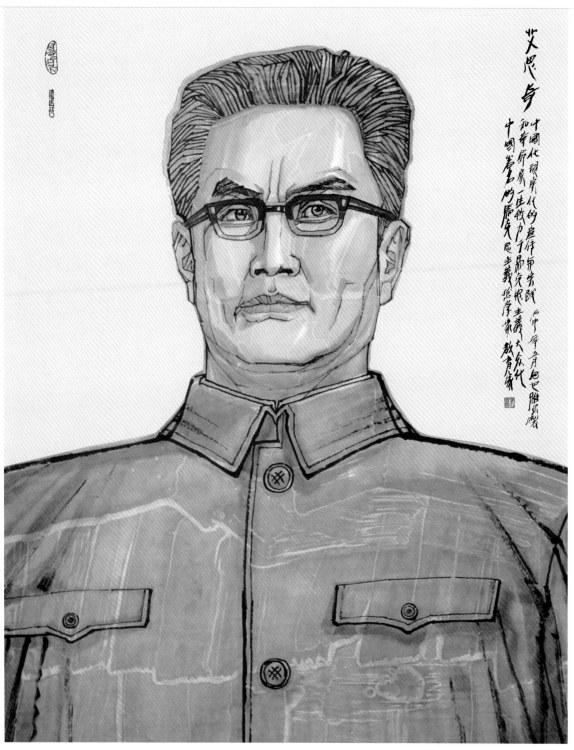

艾思奇

　　艾思奇（1910~1966），原名李生萱，蒙古族，云南腾冲人，是元世祖忽必烈率大军南征大理国（今云南）时，镇守腾冲的将领"黑斯波"的第十八代后裔。中国著名的马克思主义哲学家、教育家和革命家。一生致力于马克思主义哲学大众化、中国化、现实化的宣传与实践，主要著作有《大众哲学》《哲学与生活》《实践与理论》《新哲学论集》《思想方法论》《辩证唯物主义历史唯物主义》等。

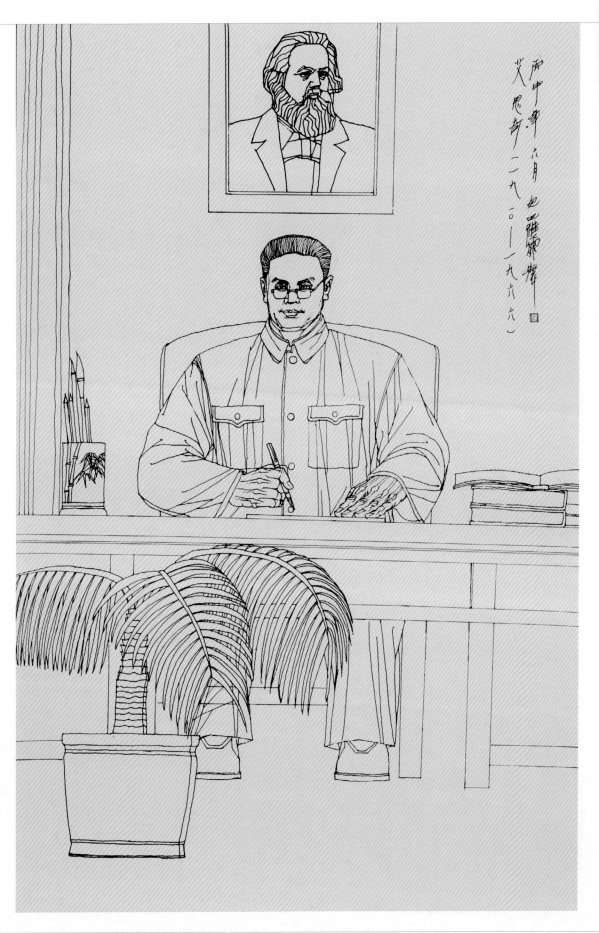

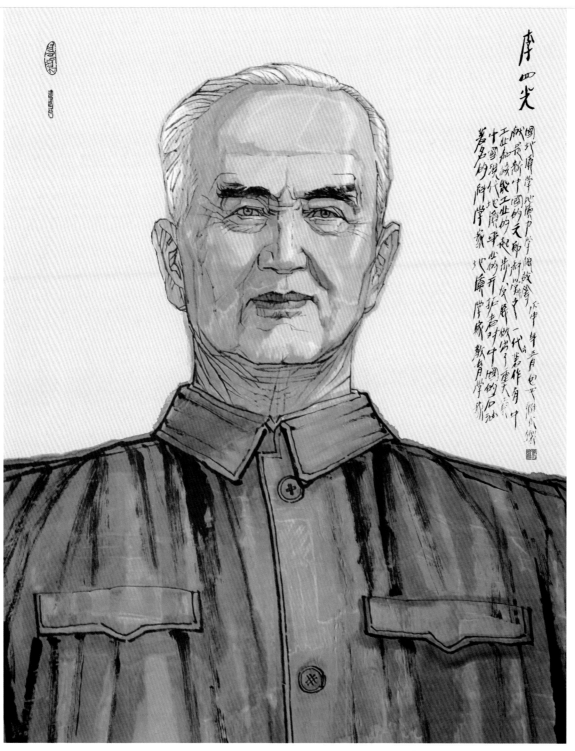

李四光

　　李四光（1889~1971），字仲拱，蒙古族，湖北黄冈人。著名的科学家、地质学家、教育家，中国现代地质事业的开拓者，对中国的石油工业和核能工业的起步发展做出了重大贡献，是新中国的元勋科学家之一，代表著作有《中国地质学》《地质力学概论》《新华夏海的起源》《地震地质》等。被毛泽东主席、周恩来总理称赞为中国知识分子的"一面旗帜"。

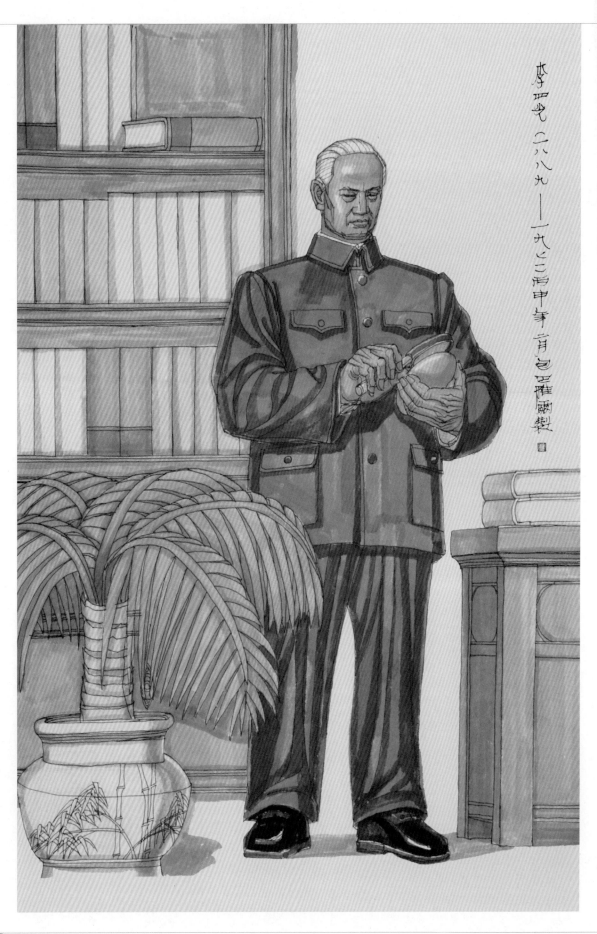

后记

　　《蒙古族历史人物肖像集》历时三年多的时间创作而成，参考了大量的相关书籍、图片及美术作品。内蒙古师范大学苏和教授和内蒙古成吉思汗文献博物馆创始人巴拉吉尼玛先生提供了历史人物的文字资料，并给予历史民俗方面的指导，对两位先生表示衷心的感谢。对呼和浩特民族学院领导和美术系领导给予的支持和帮助表示真诚的谢意。

　　《蒙古族历史人物肖像集》的顺利出版，离不开内蒙古人民出版社编审人员的辛勤工作，在这里表示真诚的感激。此画集是作者献给内蒙古自治区成立七十周年的一份厚礼，望读者在欣赏之后给予批评指正。

<div align="right">

作者：包巴雅尔

二零一七年二月十八日

</div>

蒙古族历史人物肖像集

后记